Takako Araki
荒木高子

Yasuo Hayashi
林康夫

Kimiyo Mishima
三島喜美代

Hiroaki Taimei, Morino
森野泰明

Mutsuo Yanagihara
柳原睦夫

Sueharu Fukami
深見陶治

Hiromi Itabashi
板橋廣美

Yasuyoshi Sugiura
杉浦康益

Hideo Matsumoto
松本ヒデオ

Kazuhiko Miwa
三輪和彦

K'impei Nakamura
中村錦平

Kiyoko Koyama
神山清子

Ryoji Koie
鯉江良二

Setsuko Nagasawa
永澤節子

Satoru Hoshino
星野曉

Yo Akiyama
秋山陽

Rokubey Kiyomizu
第八代清水六兵衞

Ayumi Shigematsu
重松あゆみ

Etsuko Tashima
田嶋悦子

Kyoko Hori
堀香子

邵婷如 Ting Ju SHAO ／著

陶人・陶觀
日本當代陶藝名人集
CERAMIC VISION
Interviews with 20 Japanese Ceramic Artists

藝術家

目錄 contents

序一
學習謙卑 · 謙卑學習

當我還是陶博館祕書職務時，就已時常耳聞婷如在創作上的成就，也知道年紀尚輕的她，經常受邀到各國參與陶藝駐村計畫或參加重要展覽，如此周遊各國的經歷，在台灣陶藝界是很少見的，而她還是其中最為活躍的一位，可見她在創作上優異的成就，已獲得國際陶藝界的認同。

從事創作超過二十年的她，除了在陶藝上長期耕耘外，她的水彩插畫也深受肯定，十多年來已經出版了多本插畫集；更難能可貴的是，她也經常提筆寫文章，這些年來在陶藝雜誌上屢屢看到婷如所發表的文章，流暢的文筆實在讓人驚豔，是一位全方位的藝術創作者。從事藝術創作又能執筆為文的作者真的不太多，婷如在立體創作、平面插畫創作與文字創作上都遊刃有餘，實屬難得。

本書結集了婷如十多年來對日本陶藝的觀察，是近二十年來深入了解日本當代陶藝發展的重要文獻。婷如走過幾十個國家，也在國際雜誌上介紹過世界各國的陶藝工作者，她選擇以日本陶藝家為出書的對象，是有其深刻理由的。台灣與日本除了歷史因緣與地域關係，人民之間的往來頻繁，又同屬東方文化體系之下，日本文化中的精神與內涵，也多半能為我們所理解與欣賞，更有值得學習之處。因此，在東西方文化相較之下，日本陶藝成為多數台灣陶藝工作者學習的對象。

本書介紹日本陶藝史上重要的二十位陶藝家，婷如是以陶藝家的身分，近

身採訪這些大師們，這是一種更貼近創作本質的觀點，剖析了日本陶藝創作者的堅持與夢想；又在文中規劃「大師叮嚀」的小單元，可見婷如對受訪前輩的尊重，與期許自己對台灣陶藝界的責任。她想傳遞的不是風格、不是技術，而是經過考驗的生命的精華。

19 世紀末，現代主義藝術開始之後，創作的形式與概念已是無邊無境，但也預告了天下已無新鮮事。雖說如此，對於某些藝術作品我們仍深受感動，這是因為我們看見了作品底蘊下雋永的生命情懷，而且無論世代如何轉變，這情懷是不會退卻的。我們在婷如雋永的文筆中，看見了陶藝家的情懷，也看見了筆意下謙卑的心情。

婷如在陶藝上的成就，是有目共睹的，但她並沒有因此而自滿，也沒有忘記身為台灣陶藝家的責任，除了展現好的作品外，她積極參與國際展演活動，為台灣維繫良好的友誼，並將親身體驗的精采交流，透過她細膩的筆意，傳達給台灣的陶藝界。她是一直學習謙卑，也向日本陶藝家學習對創作、對自然的謙卑，期待台灣在前人的努力之上再成長。

游冉琪

（新北市立鶯歌陶瓷博物館館長 / 游冉琪）

序二
日本の現代陶芸を「外」から眺めること

陶によるユニークな人物像で独自の世界を表現しているティン・ルー・シャオ（邵婷如）氏は、台湾を代表する陶芸作家として世界各国に招聘され、国際的な活躍も目覚ましい。じつに柔軟な発想力は、この豊かな経験によって培われているのだろうが、何より彼女の持つデリケートな審美眼は本質的に備わったものであり、それは自らの創造の世界だけに発揮されるのではなく、広く外界に向けても開かれているようだ。そして、彼女が紡ぐ言葉もまた、とても鋭い批評となって、各国の現代陶芸の様相を伝えてくれる。

ティン・ルー・シャオ（邵婷如）氏は、2003年より台湾の雑誌『陶藝 Ceramic Art』の中で、20名の日本人陶芸作家について、大変興味深いコラムを寄せている。そこで取り上げられている作家は、いずれも戦後の日本の現代陶芸を代表する、非常に印象深い仕事をしている作家ばかりである。この20名の造形の軌跡を追うだけでも、日本の現代陶芸の多様さが十分に伝わるであろう。

私は2006年、三浦弘子氏（滋賀県立陶芸の森学芸員）が企画した展覧会『Human Form in Clay - The Mind's Eye 人のかたち - もう一つの陶芸美』を通して、出品作家であったティン・ルー・シャオ（邵婷如）氏と出会った。その後、コラムに取り上げる作家を推薦してほしいとの依頼があり、板橋廣美、三輪和彦の両氏を紹介した。彼らには私が担当した企画展『陶芸の現在、そして未来へ Ceramic NOW+』（兵庫陶芸美術館、2006年）の中で、それぞれ200平方メートル程の展示室の空間全体を使って、大規模なインスタレーション展示をしてもらった。いずれも、その圧倒的な空間支配力や斬新な発想による陶の

表現に驚かされ、現代陶芸の無限の可能性を改めて感じさせられた作家たちであった。彼らの仕事に強いインスピレーションを受けながらも、批評家としてのティン・ルー・シャオ（邵婷如）氏の目は、冷静かつ客観的に彼らの作品に注がれていた。彼女の作品は、詩的でありながら、様々な問いかけを孕んでおり、いつでも思索に富んでいる。そして、彼女の批評もまた、鋭い閃きに満ちている。

我々にとって、日本の現代陶芸を「外」から見るということは、とても示唆的なことである。彼女のように、台湾人（外国人）であり、国際感覚も備えた作家によって、日本の重要な陶芸作家が取り上げられ、語られることにとても深い意義を感じている。日本の現代陶芸については、作家層も厚く、世界的に見てもじつに豊かな展開を見せているとの自負はあるものの、世界に向けてのアピールが十分とは言えない。我々の仕事は、世界の現代陶芸に目を向け、それらを日本に紹介していくと同時に、何より日本の現代陶芸を世界に向けて発信していくこと。そして、その交流を通して、日本の現代陶芸そのものについて再考していくことである。世界の現代陶芸を見ることはとても楽しい。それはまた、世界で日本の現代陶芸がどのように受け入れられ、どのような影響を与えているかということを知る好機でもある。陶という素材によって生み出される造形の新境地を、日本の陶芸作家たちが力強く切り拓いていく、そのようなリーダー的存在で在り続けてほしいと私は願っている。

マルテル坂本牧子

（兵庫陶芸美術館学芸員）

序二
「外」觀日本當代陶藝

以獨特陶塑人物表現自身世界的邵婷如，她身為代表台灣的陶藝家，受到世界各國的邀請，活躍於國際舞台的表現，令人矚目。其靈活的想像力自不待言，乃來自豐富經驗的孕育，但更重要的是本質上與生俱來的敏銳審美眼光；其獨特的美學能力，不僅發揮在她自己的創造世界中，而且多面向地向外拓展。她所擅長的（陶藝）語彙，同時也成為針砭的評論，傳達著各國當代陶藝的樣貌。

邵婷如 2003 年開始在台灣《陶藝 Ceramic Art》雜誌上以深刻有趣的專欄方式，為文介紹二十名日本的陶藝家。她所介紹的人，都是日本戰後令人印象深刻，且深具代表性的當代陶藝家。光是探究這二十位陶藝專家的造形創作歷程，便足以傳達日本當代陶藝發展的多樣性。

2006 年，我在三浦弘子（滋賀縣立陶藝之森當代美術館策展人）所策劃的展覽「韻藏於黏土的人形：心之眼」（Human Form in Clay: The Mind's Eye）認識了當時參展的陶藝家邵婷如。之後，因她撰寫專欄所需，請我推薦日本陶藝家，於是我介紹了板橋廣美與三輪和彥。這兩位日本陶藝家曾經在我承辦的企劃展「陶藝的現在以及未來 Ceramic NOW+」（兵庫陶藝美術館，2006）中，各自利用了 200 平方公尺展覽室的整體空間，呈現大規模的裝置作品展。兩位藉由壓倒性的空間支配，以及嶄新創思所呈現出的陶藝作品，著實令人驚奇；他們均為具有讓人重新思考當代陶藝

其無限可能性的藝術家。其創作不僅具有強烈靈感的啟發，同時也獲得藝評家邵婷如冷靜、客觀的雙眼所關注。邵婷如的作品深具詩意，其中並蘊含各種提問，總是令人陷入思考；故此，她的評論同樣耀眼，也呈現出針砭的銳利。

對我們日本人而言，從「外」來觀看日本當代陶藝這件事，是非常具有啟發性的。就像邵婷如一樣，她是位台灣人（外國人），藉由她這種具有國際觀的作家，提出日本重要陶藝家的相關論述，我個人覺得深具意義。至於日本當代陶藝，作家層面豐厚，雖具有豐富的內涵及向世人展現的自信，但向全世界展現自我的努力尚嫌不足。而我們（策展人）的工作就是著眼於世界的當代陶藝，向日本介紹國際當代陶藝的同時，更重要的是將日本的當代陶藝介紹給全世界。透過這樣的交流，重新再思考什麼是日本當代陶藝。欣賞國際當代陶藝是件令人非常愉悅的事，同時也可藉此瞭解日本當代陶藝如何被國際當代陶藝界所看待、接受，以及如何影響著世界當代陶藝的發展。藉由「陶」這個素材所誕生的造形新天地，個人期許日本的陶藝家們在努力開拓向前的同時，也能如其創作般，持續地具有領導性的存在價值。

マルテル坂本牧子

（兵庫陶藝美術館策展人／馬鐵爾・坂本牧子）

自序
二十位日本當代陶藝家的八年追蹤記錄

現代陶藝的啟蒙運動於 1950 年代於美國展開，在抽象表現主義風潮的盛行下，以彼得·沃克斯（Peter Voulkos）為首的西岸陶者深受其影響。他們檢視實用器皿的陶藝意義，企圖摒棄器皿本身的實用功能，重新賦予陶藝藝術表現的新定義。而日本於二戰敗後，人心思變，各式改革聲浪響起，藝術家意圖尋求更自由的表現，故此 1947 年以宇野三吾為首的「四耕會」與 1948 年以八木一夫為首的「走泥社」相繼成立，為日本當代陶藝的發展奠定了紮實穩厚的基底。當時以前衛藝術引領時代的美國看似也在當代陶藝發展的位置上取得發言權，事實上，日本在其禪學的背景與其鮮明獨特的文化基礎下，亦步亦趨建立起足以與西方抗衡的當代陶藝發展史。

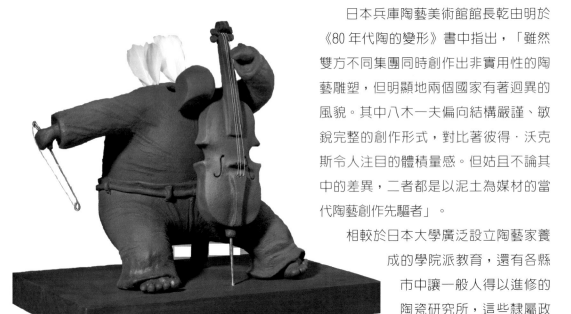

日本兵庫陶藝美術館館長乾由明於《80 年代陶的變形》書中指出，「雖然雙方不同集團同時創作出非實用性的陶藝雕塑，但明顯地兩個國家有著迥異的風貌。其中八木一夫偏向結構嚴謹、敏銳完整的創作形式，對比著彼得·沃克斯令人注目的體積量感。但姑且不論其中的差異，二者都是以泥土為媒材的當代陶藝創作先驅者」。

相較於日本大學廣泛設立陶藝家養成的學院派教育，還有各縣市中讓一般人得以進修的陶瓷研究所，這些隸屬政

▲ 邵婷如　21世紀所有的頭銜都可炒作販售，唯有自由的心靈無價。190×90×21cm　2007（日本京都與大阪巡迴展）
◄ 邵婷如　宇宙合諧之歌流轉在天堂與人間的喜悅心靈中系列（局部）　高35cm　2007　系列一為阿根廷布宜諾斯艾利斯建築博物館收藏，系列二為寒舍藝廊收藏

府的機構，有其完整紮實的訓練課程與專業協助性的結構。台灣早期則多偏向單打獨鬥的私人工作室學習模式，1980 年代當代陶藝發展進入繁盛時期，然而 80 年代初期之前，整體的創作形式表現仍偏重於器皿與釉色，雖然自國外學成的陶藝界前輩陸續帶回一些新觀念，但整體資訊仍顯匱乏，對於國際當代陶藝的發展與技術吸收，多藉由國外刊物，與國內舉辦次數有限的國際陶展做為觀摩。

　　筆者在 1980 年初期習陶之初，在國際陶藝雜誌與國內舉辦的國際陶展中，對幾位國際陶藝前輩的作品留下深刻的印象。其中，國立歷史博物館曾於 1981 年舉辦「中日現代陶藝家作品展」，三島喜美代與中村錦平都是受邀參展的日本藝術家，這個展覽帶給當時的台灣陶藝界相當大的撼動。而後筆者分別於 1999、2000、2002 年於日本駐地創作，短則三、四個月，長則一年，得以與數位資深的老前輩們共處，藉此開始觀察追蹤其作品的發展。在過去十年間往返歐洲駐地或參展，於海外因緣際會認識幾位深受歐美注目的日本優秀前輩，同時過去十幾年來，每一至二年的日本陶藝之旅的探訪中，或是多次參加展覽的同時，也走訪日本陶藝美術館，並與日

本陶藝界友人、美術館策展人及資深前輩在訪談中建立互信的情誼,這正是本書追蹤記錄八年的緣起。

　　本書涵蓋的二十位日本陶藝家,除前述提及的三島喜美代與中村錦平,還有日本當代陶藝界第一代遺老的林康夫,藝評家高橋亨稱他是日本第一位創造物件的陶藝家;日本第一代女性陶藝家代表荒木高子,她於 1970 年代發表的「聖書」系列,引起西方與日本國內轟動與側目;此外 1960 年代即受邀到美國大學任教的森野泰明與柳原睦夫,更是日本陶藝史文獻中第二代當代陶藝的兩大代表;承傳兩三百年陶藝世家襲名制的第八代清水六兵衛與三輪和彥,各自寫出自身於當代陶藝的篇章;同樣是日本陶藝界家喻戶曉的代表鯉江良二,是顛覆泥土與燒成既定概念的前衛思考者;作品常常出現歐美各大國際陶藝刊物封面的星野曉與深見陶治,呈現當代陶藝獨特深遠觀點與美學;此外還有第一位復興古信樂自然釉的神山清子;定居法國授課於瑞士,接受西方前衛藝術教育,跨入陶藝界的當代藝術家永澤節子;以工業「石膏翻模」技法運用在當代陶藝概念的金沢美術工藝大學教授板橋廣美;表現地層巨大能量的張力與美學,近年來深受美國注目的秋山陽;以罕見的土的鑲嵌手法,架構出如劇場結構的京都精華大學教授松本ヒデオ;早期以石膏模具複製石塊,後期則創造巨大花果的杉浦康益;強調手的思維,運用色彩漸進表現日本文化「相互對立

◄◄ 邵婷如 遇見宇宙的美麗綠光 68×32×42cm 2002 韓國利川美術館收藏
◄ 邵婷如 是誰在莫札特的琴鍵上跳舞？ 26×12×20cm 2011 法國Ateliers d'Art de France典藏
▼ 邵婷如 在虛實，在陰陽，但求中庸而已 高15cm 2008 匈牙利Siklós國際陶藝營邀請創作

卻同時存在的矛盾」的京都市立大學副教授重松あゆみ；大阪藝術大學教授的田嶋悅子，則結合陶土與玻璃材質表現大地豐饒，最後還有受邀參展2010年台灣陶藝雙年展的堀香子。

　　這二十位由八十多歲到四十八歲跨越日本四個陶藝世代的當代陶藝家，其作品呈現的最大共同點，並非強調造形形體之美或彰顯獨門技法的工藝導向；而是著重當代陶藝於20世紀意念的表現，在各自鑽研的場域嶄露卓越的當代陶藝新概念，傳達屬於當今或未來年代陶藝的獨特語彙，但這絕不代表他們以尋常平庸技法單向失衡的競演。事實上，這些資深前輩以其完備的藝術思潮，將意念精準地藉由洗鍊純熟技術的詮釋，不單是意念深度發人省思，其獨特的精湛技法也讓人驚嘆不已。

　　當代陶藝在進入21世紀的今日，美國仍處於領導的霸主地位，然而日本當代陶藝的發展卻也展露東西各領風騷的實力，不但沒被西方強勢文化吞蝕同化，還發展出深刻動人的自主語彙。筆者長期追蹤日本當代陶藝的發展，其真正的意圖在於同處亞洲島國的台灣與日本，有更多異於西方的共通屬性，不論是相疊的歷史背景，相同的民主人文價值或東方文化的內斂精神。日本當代陶藝在半個世紀的成熟發展架構下，認識日本當代陶藝脈絡的同時，其實它背後彰顯著日本內蘊的人文文化歷史對其藝術深刻的影響，藉由這個追蹤過程的觀照、經由這些梳爬的整理，反顧同是島國的台灣，以及台灣文化對當代陶藝所對照的意義與思考提醒。

（邵婷如 Ting-Ju SHAO）

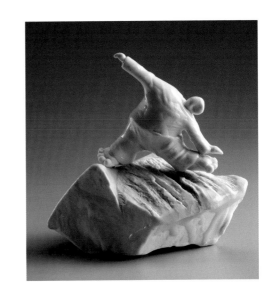

陶藝訪問集
二十位日本當代陶藝家訪談錄

荒木高子

1 在聖經意象中咀嚼生命滋味的

荒木高子（荒木高子提供）

T.A.

Takako Araki,1921-2004

▶ 荒木高子　阪神大地震紀念碑
1996　陶土　43×41×31.5cm
（GALLERY KASAHARA提供／
畠山崇攝影）

在破損的陶盒內安置一本殘頁的金色聖書，荒木以纖細洗練手法，表現創作主旨的孤寂與美麗，傳達生命的侵蝕與毀壞。

荒木高子從二十九歲開始，便將一生精力與執著，奉獻於追求藝術創作上。

其間歷經的荒涼與華美，起伏的人生際遇正如同她創作主題的寫照─那本穿梭人世戰亂與殘伐、絕望與期盼、撫慰與救贖無數人類心靈的聖書。她於1970年後半期發表「聖書」系列，旋即引起西方矚目與日本國內的轟動。

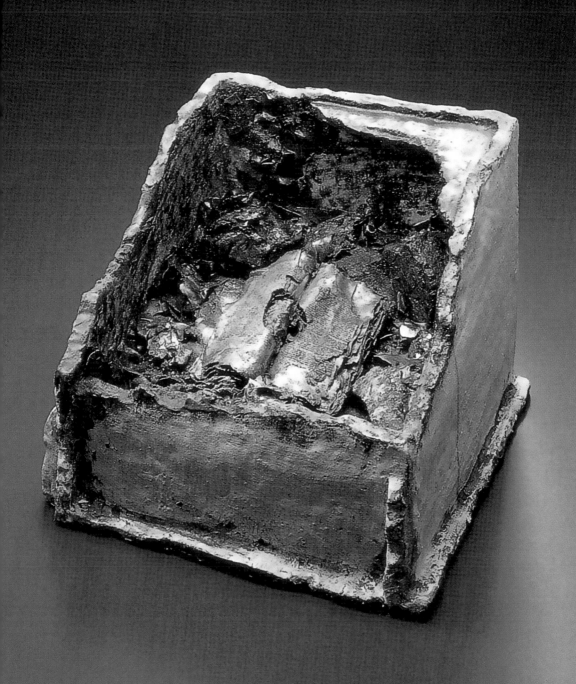

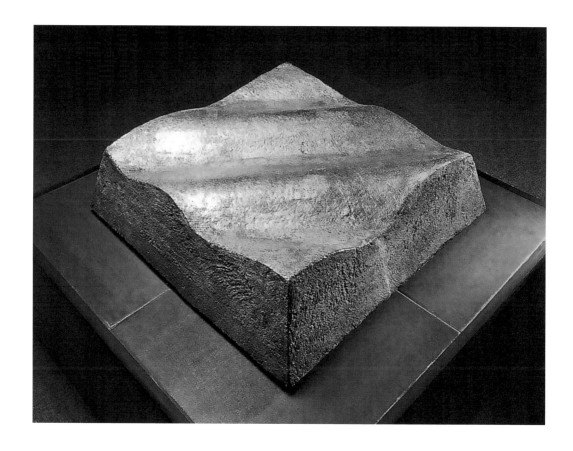

⼭生於兵庫縣西宮市的荒木高子，父親是華道未生流宗家荒木白鳳。她十五歲時因肝臟障害而退學，自此在家幫忙花道家業，後因父親與兄長的過世。她於二十九歲正式接掌家業，於同年開始玻璃創作，三十一歲才隨著須田剋太學畫，而後三十五歲時於大阪開設「白鳳畫廊」，致力前衛現代藝術的推廣，可惜四年後藝廊關閉。她於四十歲時，負笈美國研習玻璃創作與雕塑。荒木高子起先於工廠接受玻璃創作的訓練，但隨即發現那並不是養成藝術家的適當場所，於是轉往「學生聯盟」學習雕塑。她先於美國停留一年兩個月，再轉往法國兩個月。1961 年夏天返回日本，隔年於西宮市的住處築窯，同時於京都市工藝試驗所研習陶藝。生為一位活躍於 1970 年代的東方女性藝術家，荒木高子勇於追求自我，絲毫不畏懼男性主體的社會結構，她的一舉一動在當時的確非比尋常。

荒木從事陶作的緣起，乃基於創作玻璃時發現兩者原料的成分有部分相同，故興起作陶的念頭。她在返回日本兩年半後，於京都畫廊舉辦陶展。那個階段的她，以堆積圓柱型的燻燒作品為主，進而發展「球體」。根據《日本的陶瓷現代篇》第四卷記錄：「荒木的『球體』，有些是完全的球狀，有些則如蛋型，部分球體用不鏽鋼棒刺穿。所有作品都是燻燒的，其色彩都是沉重的黑色……荒木的球體造形均單純，卻不會讓觀者產生貧乏的感覺，她運用非單一物件的表現，思考集體性的關係，表現作品的動感空間……。」

◀ 荒木高子　波的聖書　1989　陶土　82.5×82.5×25cm　三田市陶
藝館藏（GALLERY KASAHARA提供／畠山崇攝影）

▼ 荒木高子　山的聖書　1989　陶土　82×82×43cm　三田市陶藝
館藏（GALLERY KASAHARA提供／畠山崇攝影）

　　荒木的創作受到矚目並引起轟動，應始於1970年後半期「聖書」系列。《日本的陶瓷現代篇》第四卷亦記錄：「荒木高子於1970年後半期開始『聖書』系列，在此之前她創作『球體燻陶』的印刷作品。『聖書』系列在日本藝術界造成相當大的震撼，此系列作品不單在日本受到注目，同時於美國與歐洲都得到甚高的評價，世界各地美術館收藏了她的作品……」。荒木以〈沙的聖書〉做為「聖書」系列的出發點，被日本與國際藝評視為「重要與卓越的創作原點」。

　　「聖書」系列有〈沙的聖書〉、〈白色聖書〉、〈黑色聖書〉、〈金色聖書〉與〈岩的聖書〉等。其中〈沙的聖書〉是她於法國停留期間，發現當地異常潔白的沙子乃是花崗石，觸發了她創作的動機。她用耐火黏土的燒粉，混合花崗岩沙子做為台座，台座上每一頁薄如紙片的瓷土經文聖書，則以金液釉藥處理文字絹印，再以900℃溫度燒成。1984年前後取希臘神話而創作的「潘朵拉的盒子」系列，是一個開啟的殘破箱盒，裡面放著一本銀色聖書，作品主要的關鍵在於箱子與聖書的關聯，藝術家並沒有

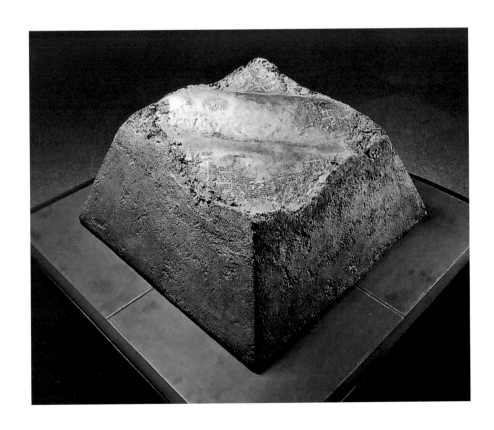

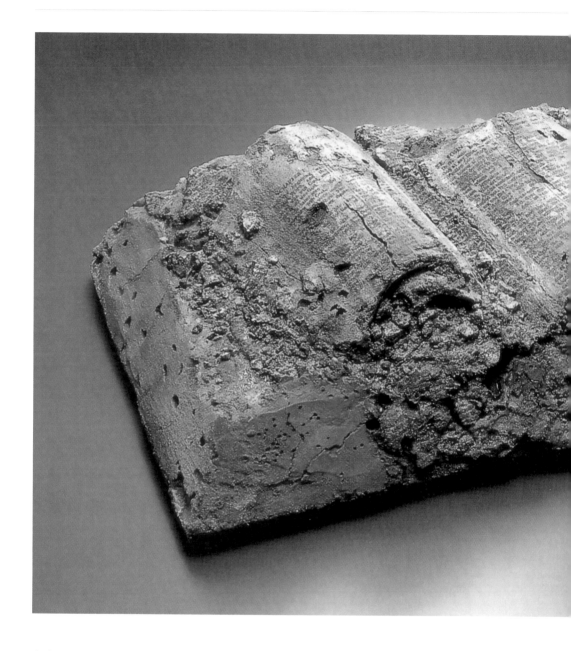

刻意強調題目的象徵意涵。隨後而來的是〈岩的聖書〉，「在基督教中，『岩的聖書』是強調堅如磐石的信仰或堅定如石的教會，但荒木並不是基督徒，所以她的作品並沒有深刻強調宗教的意味。事實上，這組作品將石頭與聖書這兩種異質材料結合為一體，如同聖書在自然中如石化般地被凝固，或是表現石頭已成為聖書轉化的投射……」，《日本的陶瓷現代篇》第四卷如此詮釋。

荒木手下的聖書形貌，半隱若現，如密碼的經文凝固在堅硬的石塊中，黑黝如化石的沉重基座，纖纖細碎的經文篇章，一頁頁半開半闔，如同剛剛自沉睡中出土。荒木著重輕薄如紙與沉重如石的對比材質表現，除此之外，一頁頁的經文正是重覆成千

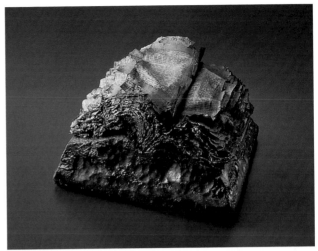

◀荒木高子　岩的聖書　1993-94　陶土、石　61×41×21.5cm（GALLERY
　KASAHARA提供／畠山崇攝影）

▲▲荒木高子　銀的聖書　1991　陶土　20×30×25cm（滋賀縣立陶藝之森美
　術館提供／杉本賢正攝影）

▲荒木高子　融化的聖書　1991　陶土　20×45×35cm（滋賀縣立陶藝之森美
　術館提供／杉本賢正攝影）

上百次製作、千百挑一的薄片絹印，如此細薄易損的薄陶堆疊成書，再經過多次燒成。
泥土本身具有纖弱與易崩裂的特質，而藝術家運用陶瓷這種媒材來記錄、哀悼聖書的
概念，無疑是貼合的。荒木藉由洗鍊的技法，表現纖纖細薄的內頁轉印的絕妙技巧。

　　美國伊佛森美術館（Everson Museum of Art）前館長朗·庫克塔（Ronald A.
Kuchta）認為，荒木高子在作品中所表現的荒涼與美麗，以及對整件作品所掌握的技巧
表現，對他而言是日本傳統對「侘·寂」[1] 的欣賞呈現。荒木的作品除了掌握獨特而
現代的敏銳感受之外，也深深浸染孤寂與蒼涼，有飽受侵蝕與毀壞的意味。庫克塔曾
在荒木高子 1989 年 8 月於伊佛森美術館舉辦的個展中談道：「在陶藝範疇中，這些女

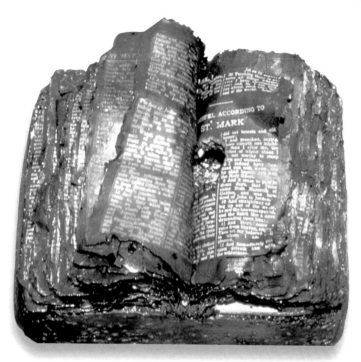

性陶藝家所創作的精緻作品，有兩個絕對必要的存在要素，那正是非比尋常的耐心與極盡磨人的技藝。荒木高子讓我聯想到無人能出其右的艾德琳·蘿賓諾（Adelaide Alsop Robineau），她於 1911 年所創作的〈金龜子瓶〉[2]，這件足以讓觀者心生敬畏的伊佛森美術館收藏作品。」而荒木的其中一件聖書作品，也是伊佛森美術館的珍貴典藏品，作品不僅超越形式與色彩美感的表現，在藝術上更呈現個人卓越的風格與意涵。

　　荒木高子雖不是基督徒，可是自 1970 年後半開始至臨終前，她在「聖書」這個主題上一而再、再而三地著墨，對比當年對前衛藝術充滿探索熱情的她，甚至在 70 年代將現代藝術的觀念帶入陶作表現之中，是什麼原因讓她鍥而不捨，緊守著相同的創作形式三十多年，似乎再也沒有其他主題能吸引她？對「聖書」的狂熱探索，擄獲著她的專注力與精力，使她如著魔般癡迷。

　　事實上，荒木的父親不僅是位花道家，也是一位禪宗僧侶[3]，她的兄長與弟弟和妹妹，都是虔誠的基督徒，然而她與妹妹之間起了無可彌補的爭執，隨後荒木摯愛的

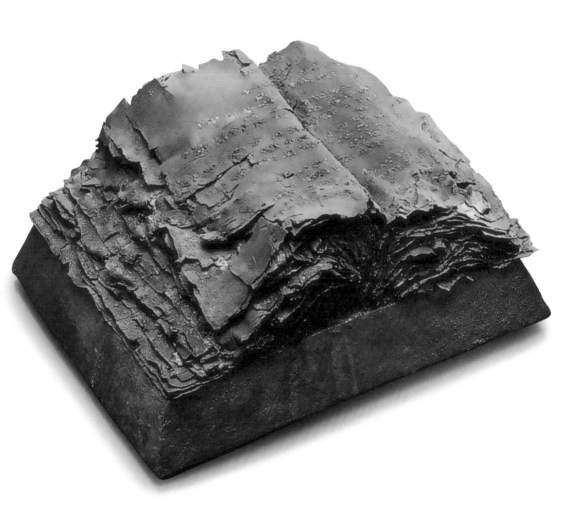

兄弟們因肺結核病一一過世，只留給她一本聖經。對荒木而言，這本聖經是如此珍貴，她隨身攜帶著研讀與沉思，然而卻無法減輕內心的悲痛。無神論的荒木，感受到這個西方宗教與她兄弟間的密切連結，這個想法帶給她深刻的撫慰，但連續失去摯親之慟，也讓她對宗教產生質疑。「她使用這本聖經，做為創作的主題內容，荒木認真地研讀聖經，在舊約中她發現讓人敬畏同時又強迫性的力量。荒木說她敬仰世上的各種宗教，但是她對於歷史上宗教所容許的各種酷行，與宗教引發的虛假期望感到憂心⋯⋯」庫克塔在荒木高子於美國的個展評論中如此陳述。荒木表示，基督教在日本以一種乾淨美麗的形象存在，有別於在西方世界真實存在的現況，她認為日本因社會環境舒適，所以宗教的存在並沒有真正地被人們所需要。雖說如此，荒木的心底終究還是認為，宗教是讓人心安的最終場域，而「聖書」正是宗教的象徵，「聖書」的創作是最真切、實際的表現。

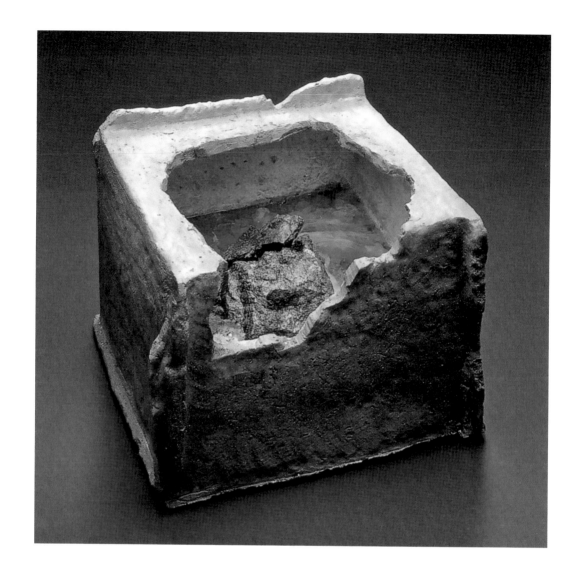

　　《日本的陶瓷現代篇》第四卷中還記錄：「『聖書』最重要的是，它並不是由石頭或木材的材質所製作，而是由泥土所創造，而泥土最終會趨向崩裂，不論是分崩離析的〈岩的聖書〉還是頁面失落與殘破的〈白色聖書〉等，這些正暗示著當代的精神危機，與人類精神世界瓦解的象徵。」荒木的一生深埋著對生命咀嚼的雜陳滋味，其間混雜著無比蒼涼、艱困的愛怨過程，「聖經無法解救她兄弟的生命，人類也無法從聖經的有力教導中得到學習，使得荒木傾向於憤世，在她的作品中控訴宗教的訓示」。

　　荒木在與筆者的訪談裡[4]坦誠，對「聖書」的製作是偏向對人性黑暗面的質疑紀錄，但同時於她又是一種告解儀式，經由這個過程，她一次又一次地撫平心靈悲愴，換得短暫平靜。三十多年來，荒木對「聖書」這個題材不斷地創作，事實上，那正是她對自己的人生紀錄，有關她自身與其家庭，還有她曾經歷困苦過程的心情，那其實是荒木自身的「聖書」。誠如庫克塔所說，「荒木的作品是讓人難忘的，雖然是藝術家本身的問題，然而其主題已對觀者造成極大的衝擊，觀者欣賞荒木嚴肅作品的同時，

◀荒木高子　海的詩　1996　陶土　43.5×43×31cm（GALLERY KASAHARA提供／畠山崇攝影）

其實也激發著人們思考人類的過去與未來。」

　　荒木高子的聖書，呼應著人類歷史演變過程中一路的紛擾、殺伐與痛苦的試煉，暗夜與光明在每個世代貼身肉搏，正義常常被黑暗鋪天蓋地地壓制，實境可以如此絕望殘酷。然而人類內在卻深藏著來自天國的良善種子，即使在險峻、邪惡圍繞下，人類對真善美的深切想望及對希望與光明的追求，在世代的風雨裡前仆後繼，不曾止息。

（本文圖片由荒木高子提供）

註釋：

▌註1　「侘・寂」（wabi & sabi）是日本茶道中的用語，意謂一種樸素潔淨的美感，帶有一種不全然完整或完美的美學。

▌註2　艾德琳・蘿賓諾（Adelaide Alsop Robineau,1865-1929）是一位美國卓越的女陶藝家。1901 年她與先生搬到紐約西庫拉斯（Syracuse），那年她開始接觸陶瓷，不過在她開起陶藝生涯之前，已是全國知名的瓷器畫家，而且還是 Keramic Studio 雜誌創辦人之一。其作品〈金龜子瓶〉，不僅在 1911 年獲得義大利國際裝飾藝術博覽會大獎，更在 2000 年被《藝術與古董》雜誌選為百年來美國最重要的陶藝作品之一。

▌註3　日本僧侶一如基督教的傳教士，是可以組成家庭的。

▌註4　荒木高子過世前幾年的健康狀況不佳，數次進出醫院，筆者有幸於 2003 年 9 月底在日本大阪三田市的醫院內與她進行訪談。行動不便的荒木，手扶行走輔助器，由助手陪同走到會客室；一頭銀白短髮，微彎的背脊，蹣跚腳步，聲音微弱但神智清晰，雙眼炯炯有神，談述創作過程時神情堅定。她自比為歷史人物宮本武藏，說兩人有許多相同的坎坷經歷。回憶往事，熱情與怨懟的心情交織雜陳，受訪者與採訪者似乎同時走進歷史的隧道，一同回顧這位在當年以前衛藝術觀念受到矚目的藝術家，其卓越的創作成就與人生的剛烈堅持。荒木高子終生獨身，在三田市主持工作室，創作外也教學，訪談過程中有三位中年婦人全程相陪（高木久代、大西美代子、藤本昭子），由於她們對荒木前輩的敬重景仰，常年擔任義工、助手、協助教學與照顧荒木的生活起居。訪談後的隔年，日本友人來函告知荒木前輩已於 2004 年 6 月 15 日仙逝。

大師叮嚀

眼光要放在遠方，不要被眼前的慾望所羈絆，要學習當個全然獨立的人。

荒木高子簡歷

　　荒木高子（Takako Araki,1921-2004）出生於日本兵庫縣西宮市的花道家庭，三十五歲時於大阪開設「白鳳畫廊」，致力前衛現代藝術的推廣，1961 年負笈美國研習玻璃創作與雕塑，1970 年後半發表「聖書」系列，引起西方與日本國內的轟動。她勇於追求自我，是活躍於 1970 年代的東方女性藝術家，其成就讓人矚目。個展包括在美國伊佛森陶藝美術館等展出十八次，國內外邀請展達六十幾次。作品為日本及國際二十六個重要美術館典藏，計有義大利凡恩札國際陶藝美術館、美國伊佛森陶藝美術館及大都會現代美術館、德國 Hetjens 美術館、瑞士洛桑裝飾藝術美術館、澳洲 New South Wales 美術館等；日本方面計有東京國立近代美術館、東京都現代美術館、北海道函館美術館等。

林康夫

2 遊刃於視覺幻象的錯置——日本當代陶藝界第一代遺老

林康夫

Y. H.

Yasuo Hayashi, 1928-

▶ 林康夫　寓舍－記憶之壁
2010　22×17.6×32.7cm

泥條圈成形，不作素燒處理，直接以土坯上黑色化妝土，以1225度燒成，然後重覆以不同顏色化妝土噴在陶作上，再作三次釉燒，營造出三度與二度間的視覺錯置。

1928 年出生的林康夫，是日本當代陶藝界第一代唯一遺老。當日本當代陶藝史全心著墨於八木一夫的成就時，似乎有點冷落了這位可能是日本最早創造出「物件」的第一代前鋒。際遇雖不盡如人意，但也可能伴隨著驚奇。1998年河內書房新社為他出版兩百頁如史錄般的厚重作品集，含括他自 1948 至 1996 年的二百八十七件作品。八十三歲的林康夫，至今仍舊身體健朗，神采奕奕地持續著旺盛的創作力。

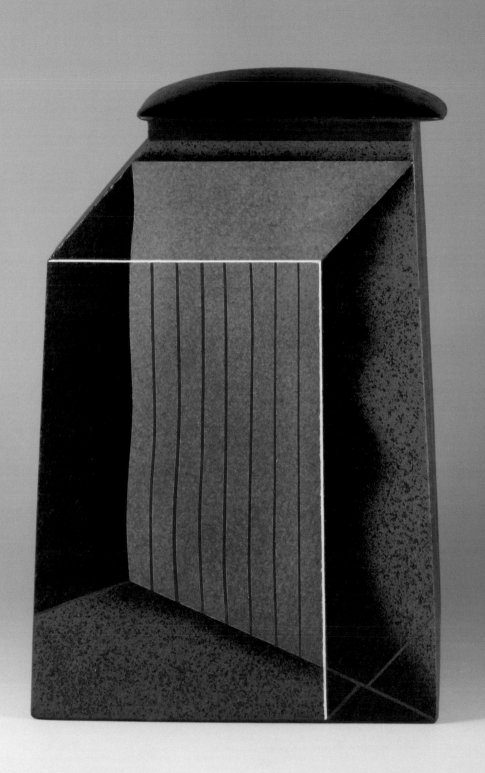

◀ 八木一夫　Samsa先生的散步（八木明提供）
▲ 林康夫　斜的構造　1982　24.5×21×32.2cm
▶ 林康夫　寓舍一行事　2008　53.5×17.8×37.6cm

生於京都的林康夫，十五歲進入京都市立美術工藝學校學習日本繪畫，其時正值二戰爆發，故林於 1943 年加入日本空軍特空隊的訓練。由於戰情吃緊，1945 年 4 月，這群少年兵團被安排執行海面低空飛行急訓演練，他們駕駛的飛機必須關閉所有燈光號誌，在一望無際的漆黑夜空飛行，除前導機外，其他的飛機並無燈光指引，唯一前進的記號就是尾隨前面飛機，觀察從排氣孔排出的虛渺煙霧。此外，在漆黑的夜間，飛機進行由天空往下直墜的高速俯衝，飛行員必須讓自己隨時保持高度敏銳，每個人的身心就處在前所未有的緊繃壓力下。

原本應是少年不識愁滋味的年歲，這時的林康夫本當在學校，快意地學習二度平面空間的繪畫，在畫紙上描繪花鳥動物，可是卻置身於真槍實彈的實境，經歷生命的生死瞬間，讓才十幾歲的林康夫對「視野」的定義與經驗，有著全新的震撼體驗。於他，那不僅是三度空間，更是真實與虛幻無可分際的四度空間，這正是影響他後期致力視覺錯置創作的起點。

林康夫的父親本業是陶匠，林於戰後返家幫助家業。1950 年代的日本有兩大前衛陶藝組織，即以宇野三吾為首的「四耕會」[1]，與以八木一夫為首的「走泥社」，林於四耕會成立的 1947 年加入該組織，對日本日後當代陶藝產生巨大影響的走泥社，則於 1948 年成立。

1950 年日本現代陶藝博覽會於法國巴黎舉行，當時二十二歲的林康夫也名列受邀參展名單，根據藝評家高橋亨在〈陶的空間〉一文中記錄，當時受邀的日本陶藝家中，

　　林康夫是唯一以「物件」陶作參展的，林康夫與野口勇（Isamu Noguchi）、宇野三吾、富本憲吉，這幾位陶藝家的作品同時被法國藝術雜誌所報導。高橋亨又指出當八木一夫於1954年於「走泥社展覽」展出備受注目的〈Samsa 先生的散步〉（The Walk of Mr. Samsa）一作之前，林康夫早在四年前就已在法國巴黎得到國際肯定。

　　持不同意見的藝評家木村重信在〈錯視空間的路徑〉一文中，評論八木一夫與林康夫的作品為：「把林康夫的〈雲〉（1948）與八木一夫的〈Samsa 先生的散步〉（The Walk of Mr. Samsa, 1954）作一比較，可發現在技巧表現上的差異，八木一夫將幾個由拉坏成形的管狀組裝一起，這件作品的成形構想乃藉由一個輪子做為意念的表達，進而呈現出這件作品的獨特性，故此八木一夫致力銜接了陶藝與雕塑之間的鴻溝縫隙；相反地，林康夫的作品多是徒手成形的陶雕，他於1953年開始自學拉坏，這意謂著林康夫的作品隸屬與辻晉堂同樣的雕塑範疇。」林康夫於1958年發表的〈綠的水滴〉作品，以數個有如滴水狀的拉坏器物，將坏管在陶阪的正面與反面貼黏組合，這是他少數以拉坏表現的作品，進入60年代的幾何學造形，則完全以手塑形。

　　八木一夫以拉坏為主軸再合體管狀細部，形狀如同滾動大輪的〈Samsa 先生的散步〉，既非傳統雕塑，更不是拉坏的實用器物，故當時被視為日本前衛陶藝的里程碑。

但高橋亨卻認為，八木一夫發表這件「物件」前，林康夫比他更早發表的「物件」早受到了西方的認同。高橋亨的觀點不同於其他的藝評家，而日本藝評家似乎多比較偏向以八木一夫為前衛陶藝的先鋒，其間最大的分歧點應該是對「物件」定義的不同看法。

　　什麼是「物件」？「物件」一詞又源自何處？「物件」起源自日本的花道派別「華道」，它有別於其他的傳統花道，風格前衛。日本二戰戰敗後，人心思變，各式改革聲浪響起，創作者想尋求更自由的表現，華道自然不例外。它除了企圖改革日本傳統花道，更要求提升搭配器物的造形，於是華道家直接借用英文單字「object」（日文漢字是「物体」，但以當代陶藝的語彙則稱為「物件」），將之賦予不同於英文字義的新定義，以描繪這個新風格。他們要求陶藝家創造新造形的花器，以搭配新時代的花藝表現，於是新造形的花器便與前衛的陶藝作品產生關聯。當時花道界改革代表人物有小原豐原、安部豐武、中山文甫等。

　　「物件」的初始是以花道界為推手，雖有此為觸媒，但是陶藝家一旦被激發創作出更具表現性與實驗性的作品後，就發現了更大的空間與更多的可能性，自然建立起自身的獨立架構，不再依附於花道之下，進而邁開一個屬於當代陶藝的新世紀。林康夫與八木一夫早期的作品，就是在這樣的歷史背景下創作，其中林康夫的作品〈雲〉，

◀ 林康夫　寓舍－記憶的表裡　2010　36.7×41.5×23.4cm
▲ 林康夫　角柱　1981　26×19×32cm
▼ 林康夫　無題（高跟鞋）　1950　60×27×60cm

嘗試對傳統陶藝挑戰，作品〈高跟鞋〉則進一步清楚展露當代陶藝意念的可能發展。

　　林康夫 50 與 60 年代的作品，多以手捏或陶板所組成，特別是 60 年代的作品進入一個相當成熟的新境地。當時他才三十幾歲，已充分掌握形體的表現，造形簡潔俐落、剛柔並置，塊面上不時鼓起凸處，以抽象造形表現具象意涵，有種含蓄的幽默感。60 年代的中期後段，作品更為精簡，線條處理精準流暢，充分展露藝術家成熟的素養。

　　藝評家木村重信解析林康夫的作品：「林康夫被日本傳統的圖案[2] 所啟發，他所創作的人類形體，乃是借取立體派藝術家的形體概念。林的作品在設計上是含蓄的，特別是在結合凹面與凸面……他的作品造形是抽象的，卻不是無機的，反倒是自然盈滿的有機生命。換句話說，那並不是幾何的抽象性（陰），而是表現主義的抽象（陽）……」。林康夫此階段簡單不繁複的幾何空間造形，似乎也成為下一階段視覺錯置的前奏曲。

　　林康夫的作品可概分 1960–1970 年的幾何學造形，與 1980 年後視覺錯置的幻影構成。所參加的四耕會於 1956 年結束後，1962 年他又加入走泥社，1972 年獲得義大利凡恩札國際陶藝競賽的大獎。事實上，他 1970 年之前的作品，創作方向似乎持續地減化，去蕪存菁，直到呈現本質元素。

　　這一路的蛻變演化，自然也讓藝評家發現林的作品與雕塑其實有明顯的分野。木村重信提出他的觀察：「這個過程可以追蹤到〈雲〉、1948 年的〈作品〉、1953 年的〈人的身體〉、1954 年的〈弧形〉、1963 年的〈望〉、1972 年的〈臉〉……特別是那些以人物為主題的作品，人類的

身體完全地象徵化，然而它們從不藉由分解頭、身
體、腿或其他部分，做為人體的簡化與造形化。
如果是那樣，林的作品就與一般抽象雕塑無
異……。林作品的象徵是獨一無二的，每一
塊面伴隨著二個或三個景象，是不可能去
解讀的……」，觀察這個時期他的作品時，
發現其作品本身與題目相互呼應，慧點
與幽默流轉其中。

　　林康夫於 1977 年退出走泥社，
自此他的作品造形步步簡化，直達
本質上的純粹，而且回歸到最基礎
的形體結構，同時處理視覺的層次表
現，製造空間錯置的幻象。正如藝評所
載：「視覺藝術藉由平面的組合，視覺幻
象的空間則建構在設計上，林的作品是三度空
間，允許他小心策劃視覺幻象的設計以透視法呈

▶ 林康夫　沉默　1964
　52.3×12.8×48cm
◀ 林康夫　臉　1972
　37×36cm
▶ 林康夫　寓舍－白色空間
　2008　15.8×16×31cm

現……」「這些直線慢慢轉換成曲線，釉色圖案以其複雜方式糾纏在一起……」。

　　今日回顧林的系列作品，可發現其中精準的視覺算計與空間的安排，其線條與釉色處理細膩，足以印證這些三十幾年前創作的作品，造形美感不但沒有與時代脫節，純熟技法與前衛意念更引領藝術家跨幅這個世代。事實上，當我們僅從圖片觀看作品時，著實無法區分塊面的轉折處，藝術家的確擅長三度與二度空間的視覺錯置。這些作品以非常規的尺寸呈現，即使站在作品前仔細觀察布局結構，也因為藝術家的洗鍊技法與巧妙空間安排，讓觀者在不同角度觀看時產生迥異的視覺幻影。藝評家高橋亨說：「在林的作品中，精細的測量呈現視覺效果，這並不意謂它們經由數學理論或公

式的計算，反倒是出自美學的測量，在嚴密的分析後所作的表現……」

　　如何創作出捉弄視覺的幻覺表現？泥土與釉色扮演著重要的角色。筆者在林的寓所訪談時，他不厭其煩地解說，他的妻子在旁神情驕傲滿足地補充遺漏之處，更對遠方前來的晚輩盛情款待，在四、五個小時的訪談間，分別安排日本甜點、西式糕點與傳統茶道茶點招待，而後前輩展示他的工作室與窯爐及創作工具。他的作品不作素燒處理，直接佐以黑色化妝土作為底色，再以 1225℃燒成。其上色技法是以膠布貼黏布局，製造線條效果。大致而言，一件作品必須經過四次釉燒，反覆以膠布來構圖。此外，因為陶板成形容易彎曲與變形，所以林康夫選擇以泥條圈捲為結構處理。

　　為釐清林康夫是否為日本第一位創造物件的陶藝家，美國一間藝廊的主持人曾專程到日本親訪他。不管歷史曾有的風風雨雨或爭議定位，確定的是林康夫是第一位榮獲義大利凡恩札國際陶藝競賽大獎的日本陶藝家，那是國際陶藝界最具歷史與聲望的世界陶藝大賽。他的作品不論是早期的幾何學造形，還是 1980 年後的幻影構置，從 1960 年後至晚期的作品，都彰顯出這位藝術家的深度涵養與獨特表現。「作品會說話」，

◀林康夫　夜的位置　2000　24.6×13.4×25.4cm
▶林康夫　首級　1964　27.7×21.5×27cm

在 21 世紀回顧林康夫的作品，不論是近幾年，乃至於四十年前的作品，其卓越的技法與傳達出的精神，不會因跨越新世紀而黯淡，反讓人驚嘆屹立於時代的考驗。這些不爭的紀錄已成為日本當代陶藝史的史實。林康夫將超過半世紀的光陰全心投入陶藝創作，那不僅是他個人的非凡成就，對日本當代陶藝的貢獻，更有溢於言表的意義。（本文圖片由林康夫提供）

註釋：

■ 註 1　以宇野三吾（Sango Uno）為首的「四耕會」，會員還有淺見藏、荒井眾、伊豆藏壽郎、大西金之助、木村盛和、清水卯一、鈴木康之、谷口良三、藤田作與林康夫共十一人，1948 年淺見、木村、清水、谷水退出，岡本素六與三浦省吾加入。此團體於 1948 年於京都朝日藝廊第一次正式展出。其會員不侷限於陶藝家，繪畫、攝影、雕塑等各藝術領域的藝術家也包含在內。當時日本的藝術界有四個國家文部省舉辦的競賽，即日展、文展、二科與獨立展，「四耕會」則強調跳脫這些官方的評審標準，主張「在野精神」，力求自由表現的挑戰精神，以與官方競賽展區隔。其間有二至三位會員因參加官方的競賽，而被迫脫離「四耕會」。

■ 註 2　chokko-mon，由直線與弧線穿梭的圖案。京都大學教授小林幸夫在著作《日本考古概論》中指出，「日本所謂的立體派是指直線與弧線穿梭交叉的圖案（3-5 世紀的圖案），這就是日本的立體派，也是基本造形的全體結構。」

大師叮嚀

　　每位藝術家有各自的創作經驗，同時隸屬不同範疇。在這個年代，藝術家與「藝術」有直接的緊密關聯，藝術家談到「藝術」就如同人類談到歷史，所以必須溯源藝術史的河域；同樣地，如果牽涉到技術的學習，就必須學習有關技術的整個歷史背景，眼光要放遠，不要拘泥於眼前擁有的部分。

林康夫簡歷

　　林康夫（Yasuo Hayashi,1928-）出生於京都，是日本當代陶藝界第一代唯一遺老。十五歲進入京都市立美術工藝學校學習日本繪畫，期間正值二戰爆發，故他於 1943 年加入日本空軍特空隊的訓練。1968 年擔任日本大阪藝術大學工藝部副教授，1972 年升為教授。受邀參加包括美、德、義、加拿大、紐西蘭、葡萄牙，英，韓及日本等國一百次以上的展覽。作品典藏計有義大利凡恩札國際陶藝美術館、美國伊佛森陶藝美術館、法國 Château Musée de Vallauris 美術館、葡萄牙裝飾藝術美術館等；日本方面計有東京國立近代美術館、和歌山縣立近代美術館、廣島縣立美術館、滋賀縣立信樂陶藝之森、國際交流基金會等。他也是 I.A.C.（國際陶藝學院）的會員。現今八十三歲，身體仍健朗、持續創作。

三島喜美代

▶三島喜美代　另一次再生 2005-N（Another Rebirth 2005-N） 2000-2004　鐵、陶土、溶解廢料、廢土　460×350×350cm

以巨大的垃圾筒內裝三島喜美代長期創造的「印刷陶器」的廢棄廣告紙或報紙，以巨大化與量化的表現，傳達當代資訊超載與環境過度消耗的議題。

K.M.
Kimiyo Mishima,1932-

永恆的藝術家——日本第一代女性陶藝家

三島喜美代

「日本第一代女性陶藝家」[1]，這樣的稱號對三島喜美代而言，不但不是一項尊崇，反而是一種狹隘的制約。對她而言，「優秀的藝術家是不分性別的，而傑出的創作品是不受媒材限制的。」三島二十二歲（1954）開始致力於畫作，儘管沒有接受過任何藝術學院教育，但於 1961 與 1963 年獲得東京美術館兩項大獎；1970 年自修習陶，四年後拿下義大利國際陶藝競賽的最高尊榮獎項。她由藝術家的身分出發，為當代陶藝揭示另一種卓越藝術表現的可能。

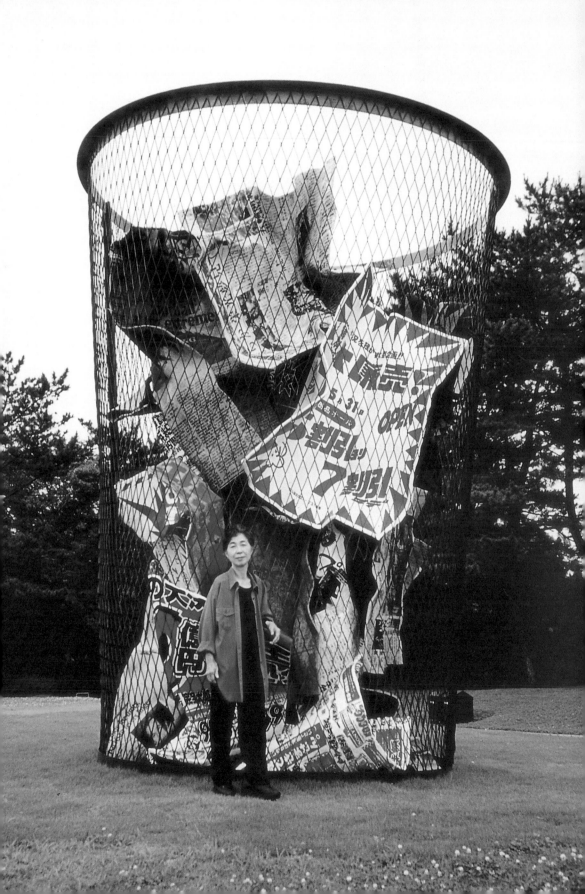

沒有學院教育的束縛與包袱，加上天生的創作熱情與才能，三島喜美代像個好奇的孩子，本著充滿探險與研究精神的初衷，觸探任何能表現她原始意念的媒材。1970 年，三島喜美代開始閱讀大量有關陶土的書籍，拜訪陶藝家的工作室，一路自我摸索，運用轉印於陶板的技法發展出「印刷陶器」系列。事實上，轉印是今日陶藝界所熟悉且經常運用的技巧，行之有年被工業陶大量用在陶器的生產上，已故的資深策展人鈴木健二便曾發表日本轉印技術的發展過程：「日本於 1887 年首度採用銅版畫轉寫，之後則改以石版畫，轉印紙則是運用絹印的基本形式發展而來，九州陶瓷重鎮有

田（Arita）開始轉印紙圖案的使用，大約在 1850 年代。」鈴木進而表示：「使用照片絹版印刷，結合陶器裝飾表現是個可行的技法，只是當時並沒有被運用在藝術表現上，所以將這項工業技術，轉換於藝術創作上，是一個現代觀念的發想。」

三島喜美代由畫布轉換到陶土之前，早在畫布上拼貼剪裁的報紙及雜誌，而後上色，那時的她已充分顯示對印刷媒材的興趣。正如她說的：「我在 1970 年開始陶的創作，在那之前的二十年我一直專注在二度空間的作品，舉凡圖畫、廣告、報紙乃至於毯子，都成了作品拼貼的素材，而且我也從事絹印，因此對印刷物、特別是報紙感興趣。有一天，我開始思考有沒有辦法用報紙作成三度空間的作品？從此就開始陶土的創作。剛開始由於缺乏技術而屢屢失敗，但失敗卻讓我越挫越勇，帶領我進行新的計畫，由二度空間轉換到三度空間的作品，我注意到即使是一件小的三度空間作品，它都有強烈的存在感。」由於陶土在三度空間中具有空間量感的表現，陶器更具有被打破的特質，她將報紙、雜誌、廣告印刷品、連載漫畫、電腦報表一一轉印到陶土上，早期轉印的陶作與原件是一比一的尺寸，而且連內容都一樣，這正是「印刷陶器」系列初期的發展。

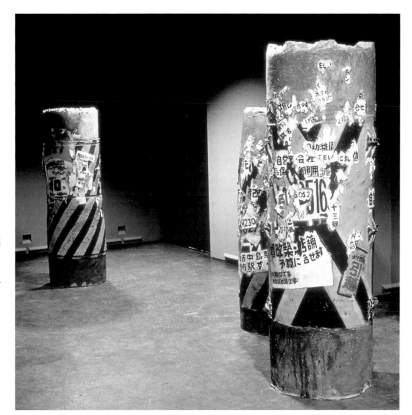

◀ 三島喜美代　作品F-90
　（Work F-90）　1990
　57×95×95cm×24
▶ 三島喜美代　電線杆
　（Electric Poles）　1984-
　1985　陶土、水泥
　156×56×56cm、
　189.2×56×56cm、
　185.4×60×60cm　岐阜縣
　現代陶藝美術館藏
▼ 三島喜美代　歲月的摧殘-'91
　（Wreck of Time-'91）　1990-
　1991　100×100×70cm×16

　　藝評家乾由明說明：「在陶器表面上作轉印的方法並不特別，那是生產大量陶器常用的手法。但這項方法（在當時）並沒被藝術家廣泛運用，而三島喜美代不論陶土成型或燒成，幾乎是無師自通，經由研究與實驗學習陶土的基本技術。對她而言陶藝是一個不熟悉的派別，而她所經歷的困難，無疑促使她的作品呈現一種獨特的自由與生動」。1971年，當三島喜美代於「日本陶藝展──前衛部門」發表〈package〉一作時，即受到日本當代陶藝界相當重視，那時她已三十九歲，三年後的 1974 年她便拿下了義大利凡恩札國際陶藝競賽的金牌獎。

◀三島喜美代　作品－2000　二十世紀的紀錄（局部）（Work-2000 Memory of Twenty Century）　2000-2001　耐火磚　620×910×20cm
▼三島美喜代　報紙-83-F, 報紙84-G（Newspaper-83-F, Newspaper-84-G）前者1983，陶土，97×127×95cm；後者1982，陶土，102×130×95cm

　　80 年代另一位同樣運用轉印手法的荒木高子以「聖書」系列確立了她日本當代陶藝家的地位。荒木比三島喜美代整整大了十一歲，可是這兩位傑出的日本第一代女性陶藝家，卻不約而同在同一時期研究轉印技法並各自陳述，是日本當代陶藝界最早運用轉印觀念於藝術創作的前輩。荒木高子以「聖經意象」做為世紀的救贖指標，三島喜美代則以前衛藝術家的觀點提出 20 世紀的聖經就是漫畫書。

　　三島喜美代的代步工具除了走路，就是搭火車或公車，她經常搭乘車子時仔細觀察周遭，她看到年輕人從背包中拿出漫畫書專心閱讀，或是身為父母的將小孩抱在腿上，全神貫注於四格漫畫或雜誌，於是她就想著：「這就是現代」。

　　達達藝術與普普藝術是三島喜美代現代藝術創作的基底內涵，「印刷陶器」則是她藝術觀念的構成元素。三島喜美代與策展人三浦弘子在訪談時提到：「這是一個資訊超載的年代，我們被資訊活埋了，我嘗試藉著印刷陶器來表達這種恐懼與不確定性，同時希望帶著幽默的態度，印刷陶器就是一直沿續著這個觀點。資訊可概分為兩種，

一種是看得見的，一種是看不見的，而我所關切的是看得見的資訊。」資訊被閱讀時並沒有物質感，可是在閱讀的狀態結束後，它們卻成堆地累積下來，當數目達到相當量化程度時，就是所謂的「膨脹垃圾」，何況有多少「質量兼備的垃圾」的資訊根本是大眾不需要的？

　　一件件陶板被誇張化身成一、二百公分大的報紙，體積的量感捉住觀者屏息的目光，可是走近一看，報上的文字資訊卻是毫無意義的剪輯拼湊。觀眾走進一個房間後，那龐大數量的報紙堆忽而聳立在你面前，從上往下、從左往右、從前向後，不論你的眼光如何挪移，它就像一座在你面前高高架起，逼迫你無處可逃的窒息迷宮高牆；另外滿牆張貼的廣告紙、地上凌亂的海報，一種焦躁的騷動，失去空間的壓迫感，讓觀者陷在視覺的撩亂與感官的不安中。這個資訊充塞的時代帶給我們的到底是不可缺少的知識？還是不斷地壓縮我們的生存空間，快步追趕人類的巨大怪獸？這些分分秒秒、成千上萬、蜂擁而至的資訊，可有千萬分之一曾帶給我們對生命的領悟？又有多少資訊經得起潮流考驗，讓我們的心靈受惠？這樣一個對當今資訊膨脹與垃圾過量的實證思考，三島喜美代在二、三十年前就提出省思了，雖然她自認並沒有特意強調環境議題，只是自 1980 年後，她就企圖用巨大的尺寸彰顯內在的恐懼。

　　此外，當她發現埋在土層的貝殼時，她冥想考古隊與科學家挖掘出古物與化石後，架構模擬當時的社會結構與生活方式。她於 1990 年發表的〈現代化石資訊〉，是一組為未來世紀留下的當代證物，三島喜美代前往九州的火山口附近採擷火山灰，揉入陶土再轉印成文字碎片，預想在未來的時光隧道，新的人類如何重建 20 世紀末的現場。

　　現今她專注於輕質回收陶作的研究，早期日本的垃圾焚燒場的燒成溫度是 900℃，有研究發現這個溫度會產生致死的毒氣，故垃圾集中區的焚燒溫度更改提升為無害的 1350℃，1350℃的垃圾燒成物竟然是玻璃狀的物質，在高溫時將這塊玻璃放入水中就分解成玻璃碎塊片狀，三島喜美代將玻璃塊磨成灰，再加入陶土，

不斷地研究調整成分比重，她利用各種燒成垃圾作測試，發現許多不同的結果，其結論是 60％ 的垃圾燒成物加上 40％ 的陶土可讓陶作更輕盈，這正是她利用輕質的回收陶土轉換到創作的新媒材。

　　過去十年，我與三島前輩多次於日本會面，2008 年也做為她來台訪問五日的地陪。

　　尤記得 2002 年底，我拜訪三島位於岐阜縣土岐市的工作室，她的工作室一如住家非常簡樸，除了瓦斯爐、電熱爐、床與洗手間，其他則是散落四處的作品與工具，大型作品都散置於工作室後方的一塊農地，以數張又大又重的藍色塑膠布覆蓋著，我在嚴冬零下溫度的氣候中看著她彎曲的背脊，她矮小的身影因常搬重物而兩次嚴重傷及

脊椎。不過，在雨雪中她神采飛揚地談論著四周一件件動輒百公斤重的作品，神情大概一如當年她剛接觸陶土時的雀躍興奮。

六十年來，三島喜美代用拼貼轉印的手法致力於藝術創作，近四十多年她則以印刷陶器為媒介，其間又不斷擴展陶土的使用性，不論在克服巨大尺寸上，還是在環保再生的輕質陶作上。她都宣稱：「陶土在我的創作中是一個重要媒材，但我無法單純地獻身陶土，所以我自稱為藝術家，而非陶藝家。」即使如此，仍絲毫無損她在當代陶藝界的重要性。

滋賀縣立陶藝之森美術館策展人大槻倫子說：「三島喜美代在日本當代陶藝界是一位獨特的陶藝家，她由藝術家的身分出發，但她選擇泥土做為當代藝術的創作媒材，賦予陶土獨一無二、不尋常的表現，所以三島喜美代的作品是如此鮮明強烈，不論是獨特的作品構成還是色彩的掌握，乃至於對當今人類的議題暗示，都展露了『陶土』這項材質的獨特屬性，並為當代陶藝揭示了另一種藝術表現的可能。」她的作品不論

▶三島喜美代　報紙（Newspaper）　2010　陶土
50×55×300cm

▲三島喜美代　報紙08-K（Newspaper08-K）　1997-2008
陶土　Art Kaleidoscope Osaka 2008展出會場共2300件

是訊息洞見還是時代意義，甚至是挑戰大型陶作或再生材質研發的純熟技術，經過四十年的考驗，至今仍引領風騷。其藝術意涵與創作技法，在當代陶藝史都是不可或缺的記錄，她雖自稱不是陶藝家，但所表現的專業執著與傑出成就，卻讓許多自稱為專業陶藝家的我們自嘆不如。（本文圖片由三島喜美代提供）

註釋：

▌註1　日本第一代當代女性陶藝家共有三位，是1932年出生的三島喜美代與坪井明日香，以及1921年出生、最年長的荒木高子。

大師叮嚀

　　永遠不要失去好奇心。三島說每一次當她開始創作新作品時，都把自己當成新手，去探索所能探索的，去發覺所能發覺的，千萬不要限制在已知的知識與技能裡。

三島喜美代簡歷

　　三島喜美代（Kimiyo Mishima,1932-）出生於大阪，1954年開始致力於畫作，完全沒有受過正規藝術學院教育的她，於1961及1963年以抽象拼貼作品，兩度拿下東京美術館的獨立賞與須田賞，隨後於京都國立近代美術館的「現代美術動向」再度嶄露頭角。1970年自學轉印陶板的技法，發展出「印刷陶器」系列，受到陶藝界矚目。受邀參展國內外展覽超過一百三十五次。於京都國立近代美術館、東京都美術館、京都市美術館、兵庫縣立近代美術館、和歌山縣立近代美術館、滋賀縣立陶藝之森美術館、瑞士Arina美術館、義大利Faenza美術館、西班牙Art Olot美術館、美國Everson陶藝美術館及亞洲藝術中心、德國Keramion當代陶藝美術館與台灣國立歷史博物館等地展出。同時也是I.A.C（國際陶藝學院）會員。

4

森野泰明

的形色日本美學

森野泰明

H.M。
Hiroaki Taimei, Morino,1934-

▶ 森野泰明　扁壺「秋映」　1999
37×32×22.5cm

此壺以泥條圈捲後兩次燒成，分別以
1260度高溫釉燒，與800度低溫燒完
成釉上彩與金釉。整體以無光澤的彩
釉表現日本文化的含蓄美感，鮮豔而
不俗麗，豐富而不濃膩。在造形與色
澤的對應分配，營造日本幽微的傳統
美學。

森野泰明於 1960 年取得京都市立美術大學的工藝陶瓷碩士學位，由於
優越的創作才能，1962 年受聘至美國芝加哥大學任教，是日本當代陶
藝界第一位執教於美國大學教授陶藝的日本陶藝家。豐富的人生經歷，
沒有讓他在西方巨大藝術的潮流中淹沒，反讓他更確知身為日本人的獨
特美學，在創作意義上的核心價值。

　　身陶藝世家、且身為日本當代陶藝界第二代前輩的森野泰明與柳原睦夫，於
1960 年代先後受邀到美國大學教書，是當年少數擁有西方經歷的日本陶藝家。
森野受到京都文化的長期薰陶，又恭逢盛時，親浸西方藝術蓬勃發展的年代，東西方
的文化背景，傳統與現代的思維，這些豐富的人生經歷，讓他更明白日本美學所賦予
他於創作的核心意義。

　　森野泰明出生於日本京都五條，父親森野嘉光是活躍於昭和年間的陶藝家，對鹽
釉與綠釉窯變的技法有特別專長。森野原本立志成為畫家，但因身處陶藝氛圍活躍的
京都，以及受到父親陶藝家身分耳濡目染的影響，終究還是選擇陶藝創作為職志。1958
年他與柳原睦夫同期畢業於京都市立美術大學的工藝陶瓷科，後來兩人同樣於 1960 年
取得碩士學位。

　　森野 1954 年進入大學時，受教於陶藝科主任、也是陶藝家的富本憲吉[1]，富本
憲吉對日後日本當代陶藝家的養成貢獻極大。那時大學的教師還有近藤悠三、藤本能
道與雕塑部辻晉堂、崛內正和與八木一夫等多位頗具影響力的傑出陶藝家。森野在學

◀ 森野泰明　作品75-5　1975　31.2×26.5×26.5cm
▶ 森野泰明　銀彩扁壺　1986　34×27.5×23cm
▼ 森野泰明　銀彩流線紋花器　1978　29.5×36×29cm

期間浸染在豐富樣貌的創作環境裡，也深受富
本憲吉影響，富本認為當代陶藝家最重要的本
質就是要具有原創性，而非模仿過去的傳統。
根據乾由明表示，「出身於京都這個傳統文化
承傳的古都，富本憲吉的觀念對森野來說是一
個相當新鮮的概念，他除了受到富本這個新穎
觀念的啟發外，富本繪圖用色的手法也同時影響
著森野。富本憲吉擅長在器皿瓶罐上飾以圖案、佐以色
彩，以多種複合顏色圖繪於器物的表面，特別是使用釉上彩的金銀釉色等，這種自在
運用釉上彩的技術，日後在森野的作品中發展出另一種風貌。」

　　森野在取得京都市立美術大學碩士的同時，他的創作才能也隨即大放光彩，同年
他獲得京都市長獎、日展特選還有北斗獎等獎項。1962-1963 年受聘於美國芝加哥大學
擔任講師之職，而後於 1966-1968 年再度受聘。森野泰明旅居美國期間，正是美國藝
術風潮由抽象表現主義跨至普普主義與極限主義的時期，身處這個浪潮之下，森野不
但沒有被這波西方藝術大潮淹沒，
反而小心翼翼地檢視身為日本
人所處的文化背景與西方藝術
文化的差異性，重新提醒自
己，有關日本美學的內涵
與西方的不同。

　　乾由明觀察，森
野泰明於 60 年代後
期自美返日後，開始創
作精簡理性的造形，其個
人風格於此確立並持續至
今。作品造形大致為兩
個不同的分類，比較明
顯的分野是在 70 年代中
期。70 年代的作品以立
方體、直方體等為主體，

◀森野泰明　黑銹鉤紋花器 1981　35.2×27.2×25cm
▼森野泰明　扁壺「淺春」　2003　42.4×38×20.2cm
▶森野泰明　作品92-3　1992　高91.5cm

結合局部球體，即在這些立體堅硬造形中安排鼓起的圓型小球體，大面積的角面主體裡，揉入球面造成曲體線條，有的在平板表面鑲嵌半球體的穿梭，有時在整個立體角面浮現幾顆球狀體，很像液體因外力撞擊而瞬間浮現的球狀水滴，或將整顆完整的小球體安放在物體表面。

　　乾由明認為，四個面的立體堅固印象與球體曲線的溫和感，兩者的結合正好表現出不同元素的對比平衡；同時森野的作品不單重視形體的掌握，物件的表面裝飾更有獨到之處，每個物作都有他所安排的圖案，像英文字母、撲克牌的圖案，或是藤蔓等，以重覆或連續或不明顯次序作安排。事實上，森野的老師富本憲吉的作品就經常出現如四瓣花、蕨類圖案的設計，森野則將他慣用的符號圖形，以簡單造形安排重複出現或加以變化。乾由明指出，與其說森野所運用的英文字母等圖案是引用西方的，倒不如說是他將這些圖像加以運用轉換。

　　1975年開始，森野泰明的作品轉向如陶板的立體長方型，這些立方體看起來略為嚴謹，然而森野藉由塊面上的布局打破這種拘束。他在四方平台安插不完全筆直的正方或長方形洞口，有些稍大的洞口是穿透的，有的卻像一扇扇看不見光的小窗櫺。進一步地，這些透光的窗口出現圈形或球體的裝飾，彩色的圈條有的被安排在長方體的邊側或窗內，它們的色澤對應著主體的點滴落釉或局部圖案的顏色。

　　乾由明說明，森野泰明非常

專注於局部的表現，還有局部與整體的關係；也就是說，他謹慎的個性使得整件作品被架構出嚴謹的構圖。乾進一步表示，森野的這種理性精簡的作品構成，一般被歸類於幾何造形，但事實上他的作品卻不同於一些幾何作品的死板無生氣；森野手塑的陶板表面出現曼妙的凹凸肌理，泥土經手塑造成物體表面不平均的質感，這種溫柔自然的特質被森野靈巧地掌握，因此他的作品展露溫暖的基調。同時，森野泰明的作品純粹是三度空間西方雕塑的典型，愈是簡化的作品形式，其明顯的物質性愈是被掌控。

雖說森野的作品形式可回溯到西方雕塑的本質，但換個角度來看，其作品內涵卻充分展露了日本人的個性情感。在形式肌理的溫潤表現下，他偏愛無光色彩的運用，

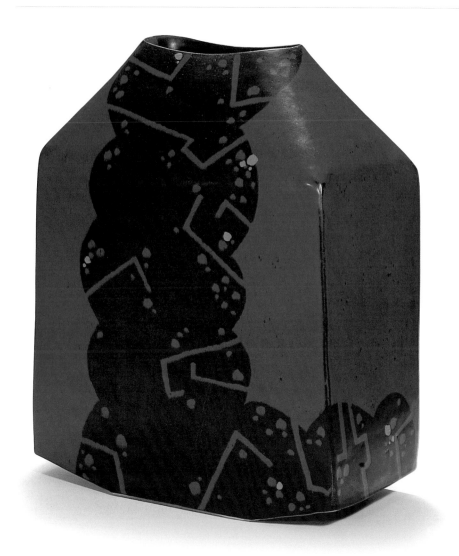

色澤的掌握與運色的布局處理，顯露日本文化的內斂美學。森野依作品不同的造形，分割色塊的對比區域，有時以水波紋或直線線條作分界，然後在平面作色塊的處理或圖案安置。不論是黑、綠還是紅色的基底，皆呈現豐富多色層的雅趣變化。這些色塊表面的刮痕線條，或輕盈或厚重：輕盈處如同豪邁揮灑的草書，大筆落下所殘留的墨跡，大小不一的點墨與跳動的斷墨線條，自在地躍上了畫面，觀者觀其畫面，足以想像冰上舞者，疾飛舞跳時劃過一道道俐落冰痕，在飛跳而起刮出的奔躍殘冰；厚重之處則如抽象表現主義的豪爽潑墨，濃稠厚重的墨色層層相疊，不規律的運色中充滿著節奏的豪氣構圖。

森野泰明的色彩，表現出濃厚疏淡與內斂的美學吸引力，乃基於他身為日本人在其文化影響所展露制約、含蓄的精神實踐；而隱藏在這美學背後的內涵，則是長年嚴格訓練與經驗累積而成的日常美學修養。因此森野色彩表現的美學，其背後所深藏繁複上色步驟的技巧與布局功力，自不在話下。

◀森野泰明　黒銹扁壺「追想」
2010　40.8×32.8×17.7 cm
▶森野泰明　滄碧鉤紋花器
2010　29×29×16cm
▼森野泰明　作品99-3　1999
高42cm

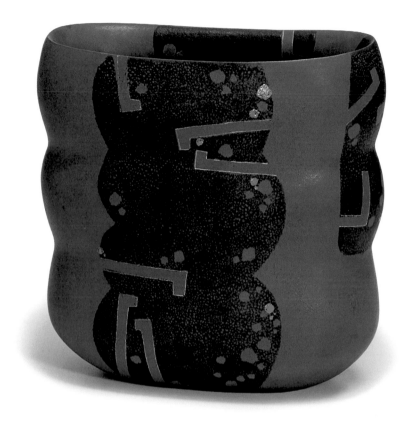

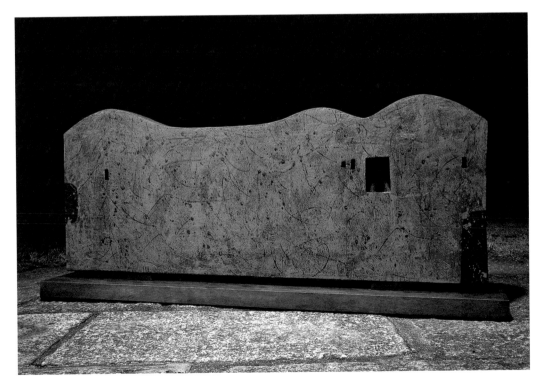

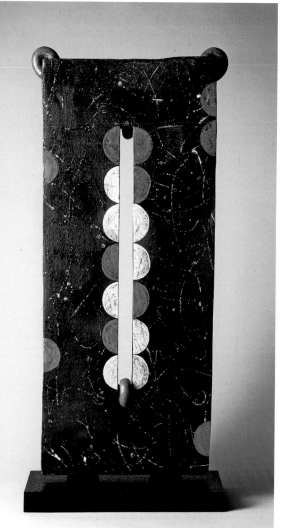

　　筆者於二十七年前開始陶藝創作之初，曾在日本陶藝刊物上看過森野前輩的作品介紹，他的作品色彩表現濃郁，卻以內斂布局予以平衡，綠紅黑等強烈色澤經多層次的處理，濃豔霸氣退去，嚴謹筆觸卻在每一細處展露自在的收放，簡約的造形帶出整體氛圍的含蓄之美，讓筆者留下深刻印象。而後二十多年陸陸續續在一些國際展覽場合看見他的原作。2004 年筆者出席國際陶藝學院於韓國舉辦的會員大會時，首次與森野前輩會面，短暫的交談中，筆者告知二十多年前已在書上拜見過他的作品，此次是首次與作品的主人會面，他遞給我一本作品明信片作為見面禮，而後筆者於 2007 年於京都與大阪作巡迴展時，森野夫人還專程代表森野前輩來到京都會場，並攜帶禮物。作品主人散發沉靜、內斂與溫善氣質，大抵就像他作品的寫照。

　　「形」與「色」是森野泰明作品構成的兩大支柱。形色的相輔相成帶出作品的存在張力，色澤的精準運用傳輸出作品暗藏的活力，在嚴謹、精練中傳達量感與內蘊精

◀◀ 森野泰明　作品90-12　1990　高94cm
◀ 森野泰明　作品90-17　1990　高95cm
▶ 森野泰明　作品96-17　1996　高93.5cm

神。乾由明表示，森野泰明敏銳地掌握了色彩與形體的關係，其作品色澤所涵蓋的濃淡布局，都是日本複雜美學的表現，這種美學正如同日本的傳統建築與工藝，森野在作品的方寸之間，已盡寫了這些幽微與深奧的日本傳統美學。（本文圖片由森野泰明提供）

註釋：

▌註1　富本憲吉（1886-1963）家境富裕，就讀東京美術學校（即東京藝術大學前身）期間，認識了來日的伯納‧李奇（Bernard Howell Leach），深受李奇愛陶的影響，1913 年於家鄉搭建簡易的窯來燒樂燒，開啟了陶藝創作之門。他的瓷器彩繪技術於 1955 年被日本政府封為「人間國寶」，也就是重要無形文化財的保持者。

大師叮嚀

　年輕陶藝家應盡可能多觀察傑出的陶藝作品，這種訓練可能提升對自己作品的判斷能力，此外對於材料的認知與對技巧的學習，都足以寬闊對創作表現的範疇。

森野泰明簡歷

　森野泰明（Hiroaki Taimei, Morino,1934-）出生於日本都五條，其父亦是活躍於昭和年間的陶藝家。森野 1954 年進入京都市立美術大學，受教於富本憲吉，1960 年取得碩士學位。1962-1963 及 1966-1968 年兩度受聘於美國芝加哥大學擔任講師。他有超過四十件作品廣為世界各美術館收藏，如國立東京現代美術館、國立京都現代美術館等重要日本美術館；國外則有美國大都會美術館、布魯克林藝術美術館及 Everson 美術館，英國 Victoria and Albert 美術館，西班牙 Municipal Dez Manises 美術館，法國 des Arts Decoratif 美術館等。1979 年成為 I.A.C 會員，曾擔任副會長，今為 I.A.C 的委員。

5 柳原睦夫

「器與反器」的創作哲思

柳原睦夫

M。Y。
Mutsuo Yanagihara, 1934-

▶ 柳原睦夫　繩文式·彌生形變壺　2001
55.2×44×33.2cm（中島健藏攝影）

此壺以容器做為造形的根基，運用黑藍色與銀色的色澤，搭配流動的曲線，將「造形」建立於「容器」之中。

日本當代陶藝界第二代重要指標人物之一的柳原睦夫，其作品充滿華麗色澤的彩釉與誇張多變的造形，這位現年七十七歲的陶藝家，不論其創作生涯的經歷與作品的表現，都反映著西方文化洗禮的影響，一旦深入探索柳原創作本質的深藏意涵，才知道這位大阪藝術大學榮譽退休教授，其實深深咀嚼日本陶藝歷史的根基，呼應著日本文化的本質。

出生於日本高知市的柳原睦夫，1958 年畢業於京都市立美術大學的工藝陶瓷科，1960 年取得碩士學位。就讀於京都市立美術大學期間，對他的創作產生很重要的影響。柳原於 1954 年進入大學部，受教於富本憲吉，那時大學部還有許多傑出的陶藝家擔任教職，如近藤悠三、藤本能道，以及雕塑部的辻晉堂、崛內正和與八木一夫等。

柳原睦夫在校期間，充分浸染於樣貌豐富、具啓發性的環境中，同時也吸收各位前輩作品獨特的表現方式。藝評家乾由明表示，當時的富本憲吉致力於研究華麗的金銀色彩的圖像，此外持續提升技巧與不同造形的表現，如使用樂燒、彩瓷、藍白瓷與金銀色彩等；至於藤本能道則是專注於抽象與立體結合的造形作品。根據乾由明的觀察，柳原於畢業後那段期間受到藤本能道的影響，而在 1958–65 年間重覆嘗試結合球體或在表面上鑽孔，則是偏向辻晉堂的方式；富本憲吉對柳原的影響，則偏重創作的態度與持續求變的特質。

柳原睦夫身逢陶藝蓬勃發展的年代，既有被視為優秀工藝藝術家富本憲吉的超高技藝為師，還有走泥社所引發的當代陶藝新風潮背景。1964 年，美國當代陶藝家彼得・沃克斯（Peter Voulkos）等人的作品第一次在日本大規模展出，引起了日本陶藝界的騷動。柳原睦夫身處世紀的盛會，每一個轉彎處都可能是契機，機緣下，他認識了美國陶藝家史派瑞（Robert Sperry），史派瑞將美國陶藝家的作品幻燈片放給柳原睦夫看，乾由明表示，柳原對於美國現代陶藝所展露的力量與宏偉感到驚訝。因此經由史派瑞的介紹，柳原前往華盛頓大學擔任講師，而柳原的同學森野泰明與宮永理吉也先後前往芝加哥與紐約，若將這三位陶藝家的作品相較，以柳原睦夫明顯受到美國文化影響。

柳原睦夫的作品一直與「容器」有

▶ 柳原睦夫　破顏笑口壺　1990
71×32× 26cm（畠山崇攝影）

▶ 柳原睦夫　彩文金彩沓花瓶　1985
46.8×40.5×31.8cm　吳市立美
術館藏

密切關聯，日本傳統的陶作在繩文與彌生時代，乃至於 50 年代之前的陶器，基本上都是以實用功能為主軸，一直到當代陶藝對使用功能的解構，而後有許多以非實用但裝飾為主的容器造形陸續出現。柳原睦夫的作品雖離不開「容器」為主旨的創作，但基本上與日本傳統的「容器」是分道而馳的，正如乾由明所評：「柳原睦夫的陶藝創作持續與容器有重要聯結，許多日本傳統陶者以容器做為創作基底，柳原從創作之初對於傳統形式並沒有多大的興趣，反趨向抽象形式的造形陶藝。自 1968 年從美國返日至今，他持續以各種不同形式的變化來表現『容器』」。乾表示，當柳原於 1950 年代開始從事陶藝創作時，傳統陶藝仍為日本陶藝的主流，所有的陶藝品幾乎都是容器，但由於受到藤本能道的影響，早期的柳原主要關切的是由抽象形體構成的「造形」，而非傳統的容器。他認為柳原在創作一開始就和日本傳統陶藝畫下了分界線，可是相對地，他與當時走泥社卻也保持距離。柳原雖然不可避免地還是受到八木一夫、山田光、鈴木治與熊倉順吉等幾位走泥社創社者的影響，可是他自始至終都不願加入這個組織，

原因之一是他不願意隸屬於某一組織團體來創作，另一原因可視為他與「容器」的持續性關係，柳原或許不願意將自己的創作基底丟棄，所以不願妥協於走泥社當時以純粹造形的表現。

柳原於 1966-68 年赴美擔任華盛頓大學的講師，1972 年再度赴美，於紐約阿弗雷德大學擔任助理教授，次年則轉任加州司奎普斯學院的助理教授。當時抽象表現主義對現代陶藝的影響正如火如荼燃燒，當中將普普藝術的觀念帶進現代陶藝做為表現手法者也大有人在，他們運用鮮豔色彩進行裝飾表現。

柳原返日後，創作了一件指標性的作品〈紺釉金銀彩花瓶〉，乾由明指出，這件作品對柳原是充滿意義的，因為那是決定藝術家未來創作方向的起點。這件作品色彩極為華麗且帶著金屬質感，由兩個主要部分結合，一個是有如瓶狀往上延伸到上方，

◀ 柳原睦夫　平成土器　2005　43×47×20cm（畠山崇攝影）
▶ 柳原睦夫　彩陶・反器　2004　43×57×43cm（畠山崇攝影）
▼ 柳原睦夫　繩文式・平成土器　2006　43×48×35cm（畠山崇攝影）
◀ 柳原睦夫　繩文式・平成土器　2006　32×27×24cm（畠山崇攝影）

然後呈現一個開口的金色球體，其底部的往上則外接如唇型的膨脹形體，下半部金色唇部連接底座，唇部上半則是藍底白圓點。乾認為，這件作品與日本傳統的陶器呈對立的位置，那個不尋常且誇張鼓脹的身，與上方開口球體的嘴彼此不自然地接合著，白色的圓點強烈飄浮在藍色滑溜的表面，再加上瓶身的金屬光澤，傳遞著普普藝術美感的特質。雖然這件作品讓觀者感受到美國藝術對他的影響，但是再深入探討與分析，乾表示柳原對美國當代陶藝的態度，其實與他對日本傳統陶藝的態度，兩者之間並沒有太大差別，也就是柳原對這兩個皆具影響力的文化，並沒有帶著絕對否認與絕對擁抱的非理性，他對兩國的陶藝文化與背景保持距離，而後觀察分析。

　　一般認為柳原的作品直接受到美國現代陶藝帶起風潮的影響，但乾由明卻認為這種看法並不客觀，應該說是美國文化的背景，所帶給他的思考與影響勝於前者。柳原雖對美國抽象表現主義引發陶藝運動的風潮感到震撼，但是當時的他，對造形陶藝所潛藏的問題與危險性，以及日本傳統陶藝以容器為中心的定位，兩者不同基礎的差異有相當自覺。面對著純粹的造形陶藝時，更迫使他再度思考陶藝的真正定義。此外乾

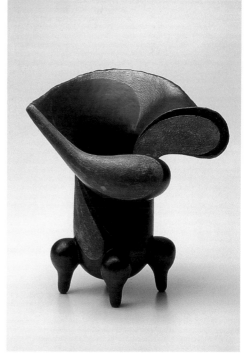

由明也指出，〈紺釉金銀彩花瓶〉一作顯現柳原作品所掌握的複合特性，那是以「容器」對應著「純造形陶藝」，再將「純造形陶藝」對照著「容器」為中心的日本傳統陶藝；也就是說，柳原並非在容器與造形兩者之間作選擇，而是集合兩個不同的元素。

　　記得在一次柳原睦夫的作品演說會上，柳原介紹他的作品之前先引介日本的古陶器歷史，其中包含古代陶件、器皿與陶偶，柳原前輩知道筆者以人塑為創作中心，還幽默地在會場指名筆者，說是特別為我介紹的日本古代人偶。我記得他播放許多古陶器的照片，其中包括一件〈須惠器〉，數年後我在柳原前輩相贈的作品專輯中得以詳觀這件作品。

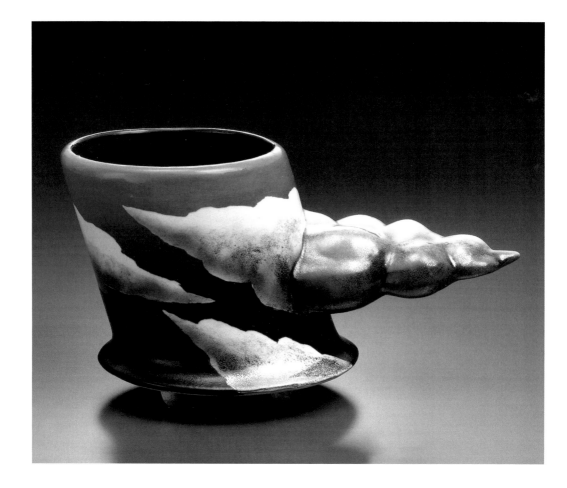

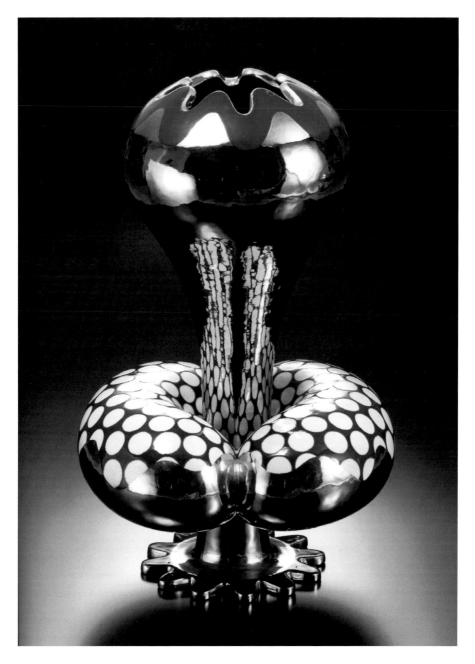

　　柳原對〈須惠器〉一直有很深的關切，在他作品集中收錄的這件高如燭台的陶器，由下往上由好幾個單獨器皿所組裝，一個切割數個長方與三角窗口平底的底座，下方寬敞而後慢慢往上漸縮，上方再接著一個直管狀，器體幾處依序切割出長形洞口，不定點貼著葉形裝飾，坏體上有雕紋，再往上則是堆疊一個像小甕的陶器，一樣有長方切口，這個小甕上方是一個形似陶盆的器皿，同樣有雕紋與局部飾品，上面再承接著另一個大的陶甕，甕身縮腰、甕口寬闊，坏體一樣有刻紋與圓形洞口，這個大甕上方

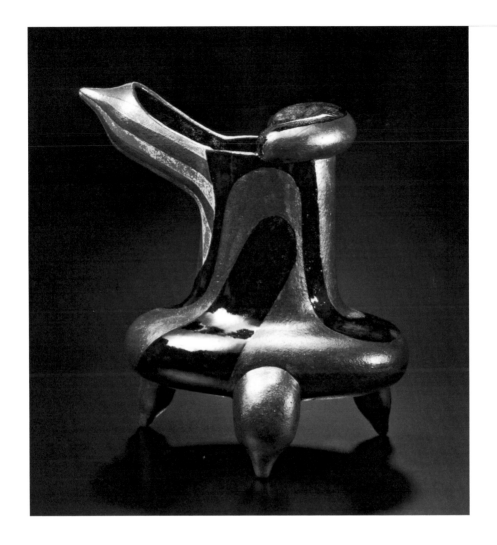

接黏著幾個相同大甕的縮比小罐，這些尺寸不一、造形不同的容器，組裝成了一個既是容器、又是造形雕塑的作品。

乾由明認為柳原睦夫的〈紺釉金銀彩花瓶〉揭露非比尋常膨脹的瓶身與上方的瓶嘴，乃是受到〈須惠器〉的觸發，也就是那之間連結著「造形」與「容器」，其間也強調每個單獨部分的發展。並指出，柳原的後期作品名稱〈繩文式‧彌生形變壺〉像是一個張大嘴的容器，且將內部展露，容器與造形形體組成一個合成空間結構，內部就是外部。

此外柳原睦夫處理色彩與圖案，以彰顯其作品的特性，他慣用閃耀光澤的金銀色系，黃、藍、紅、黑都是色彩的主調，搭配著流動的曲線。這幾年其作品顏色以銀、黑、灰藍或土黃為主，以螺旋為主的圖案在容器表面自在地流動。

當陶藝的使用性功能被打破時，陶藝與雕塑的界定就變得含糊，但也並非無法界定。乾由明說明，當作品以向心性的形式來表現，以凝縮的個性完成，作品的創作過程與環境並無直接關聯，則歸類雕塑的領域；反之如八木一夫的作品充滿著情感的質

◀柳原睦夫　鶴·龜瓶　2010　32×27×22cm（畠山崇攝影）
◀柳原睦夫　鶴·龜瓶　2010　42×20×23cm（畠山崇攝影）

地，具有離心性的特質，打破本身的形體界線，與外在環境發展出延展關係，就歸類為陶藝。這中間有著非常微妙的差異。

　　柳原睦夫五十幾年的創作持續以「容器」為主題，乾由明認為在陶藝的分野中，「容器」與「造形」基本上並沒有衝突，甚至「造形」可說乃建立於「容器」之中。對柳原而言，容器是造形的根基，而且是支撐著造形之必要，容器的存在是造形的結構的本質。他進一步表示，「容器」的定義並非單指一般的實用性容器，無論實用與否，當作品自內部散發出能量或內部充滿著豐富空間時，已符合對容器的定義。柳原睦夫以容器為創作主旨，所以直接對應著陶藝最初以容器為中心的本義，他的作品雖然是造形創作，但是造形的根據，還是以容器為基底做為發展與延伸，一般純粹的造形陶藝容易落入陶藝與雕塑之間模糊的地帶，這些問題柳原睦夫都一一釐清而後歸位。

　　當我們在造形陶藝中質問「什麼是陶藝？」時，乾由明認為，柳原睦夫的作品做了最好的示範。（本文圖片由柳原睦夫提供）

柳原睦夫簡歷

　　柳原睦夫（Mutsuo Yanagihara, 1934-）出生於日本高知，1958 年畢業於京都市立美術大學的工藝陶瓷科，1960 年取得碩士學位，1966-68 年赴美擔任華盛頓大學講師，1972 年再度赴美擔任紐約阿弗雷德大學（Alfred University）助理教授，次年轉任加州司奎普斯學院（Scripps College）擔任助理教授，1980 年得到美國國家藝術基金會獎學金，1984 年任日本大阪大學教授。返日後第三年創作了指標性作品〈紺釉金銀彩花瓶〉，標舉出日後的創作方向。他五十幾年的創作持續以「容器」為主題，作品廣為美術館收藏，如國立東京現代美術館、國立京都現代美術館等重要日本美術館，國外則有美國 Everson 美術館及 Portland 美術館、英國的 Victoria and Albert 美術館、義大利國際陶藝美術館、法國 Decoratif 美術館等。

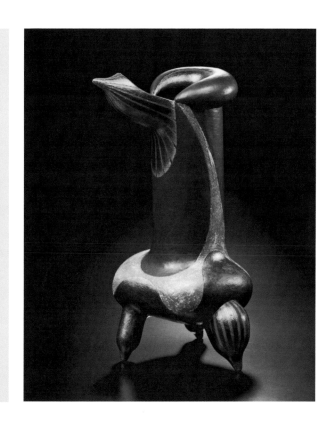

中村錦平近照（橋隅紀夫攝影）

▶ 中村錦平　歸來…太陽，歸來…水
　（噴泉）　1999　500×250cm
　波士頓花園美川（白山市）（中村錦
　平攝影）

此作品是中村意識空間與建築的對應
性與相互存在感，陶藝家與建築師共
同合作巨大的陶雕、壁飾、噴泉等，
正是當時一種新型態的可能表現。

K.N.

Kimpei Nakamura, 1935-

<div style="writing-mode: vertical">

6
立足歷史轉折處，開拓新的時代觀

中村錦平

</div>

多摩美術大學退休名譽教授中村錦平，強調在「對比」、「對抗」、「溶解」的關係中，不是「統一」而是藉由「複合」將新事物造形化。透過歷史的探究並藉由其檢討與批判，意圖探索該時代的價值觀。為使「不斷思考具有活力的未來」成為自身的方針，不僅止於成就自我，尚試圖成為社會和文化的引爆劑（引信）。

中村錦平其創作的中心思想與論述牽涉深邃的日本文化哲思，故此邀請日本陶藝家宮本ルリ子與其對談採訪；宮本是中村先生當年任教於多摩大學碩士班的學生，也是滋賀縣立陶藝之森前資深指導員。本文由日文直譯。

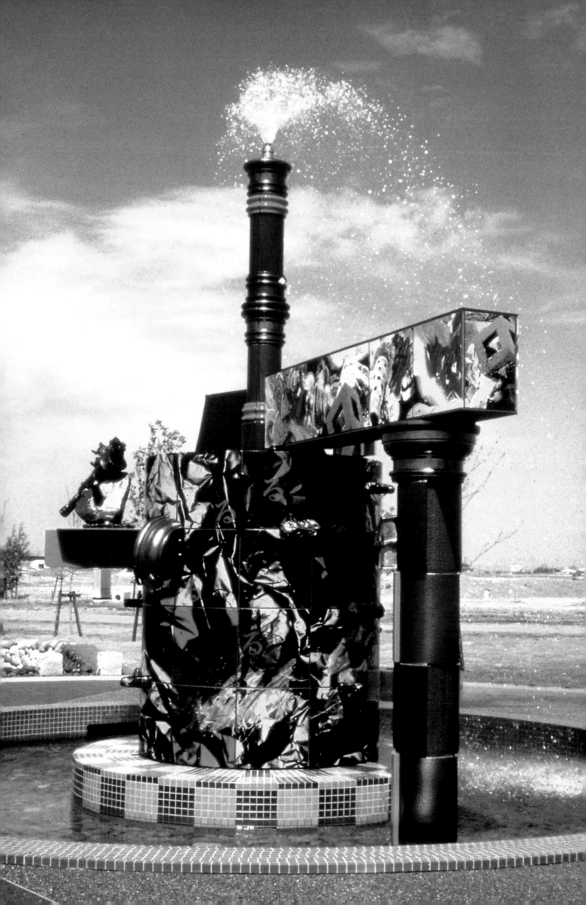

中村錦平從生來的宿命（時代、家族、場所等）中，開創自我的創作與論述，其真實的意義在於溫故知新的活動。透過歷史的探究並藉由其檢討與批判，意圖探索該時代的價值觀。為使「不斷思考具有活力的未來」成為自身的方針，不僅止於成就自我，尚試圖成為社會和文化的引信。經常以做為一個開創者自居並面對時代，不僅承受社會的一切，並以其為槓桿，做為驅動社會和文化的力量，這是他一生的寫照。那樣的創作態度，相信不論在哪一個國家，都是相通一致的。

中村錦平，以陶瓷藝師中村梅山第二代長男的身分，誕生於聞名「九谷燒」產地的石川縣金澤市[1]。古代的九谷，1655年前後因「彩繪瓷器」產業的發達而繁榮起來，但不到半個世紀就沒落了。百年後，九谷燒再度復興並延續至當代。而出生於富有商家的中村梅山，是一位承傳九谷燒製作的名家，能製作一手出色的「雅陶與茶陶」。

◀中村錦平　白晝，漫漫白晝
　1968　500×500cm　北陸廣播
　會館（金澤市）（中村錦平攝影）
▶中村錦平　ぶ·う·ら·り（bu·u·
　ra·ri）　1959　213×39×39cm
　梅山居（金澤市）客廳（中村錦平
　攝影）
◀中村錦平　陶壁｜　1966　350×
　1300cm×2面　Sony大樓（東京）
　（中村錦平攝影）

　　　1945 年中村錦平小學四年級時，日本歷經戰敗。1953 年雖然滿心期待，進入了迎
合新時代造形的金澤美術工藝大學雕塑科就讀，但因為對「人體臨摹雕刻的學院式教
育」興趣缺缺，入學八個月後休學。之後他希望以使用者的角度來研究陶瓷，故從學
徒當起，在北大路魯山人[2]的星岡茶坊學習器皿與料理，並跟著曾當過第一代料理長
的廚師學習烹調。二十四歲時，開始在父親的工作室旁進行實驗性的創作。另外，他
也注意到「當代工藝」的時代需求，從為自宅所製作的作品〈ぶ·う·ら·り〉（bu·u·
ra·ri）中，即可看出當時他已經對「日本的傳統與西歐現代主義」、「空間」等議題
的關心。

　　　中村錦平在看過 1964 年與東京奧林匹克運動會一起舉辦的「當代國際陶藝展」之
後，為美國當代陶瓷的時代性所震撼，並發現日本陶藝偏重技巧而流於形式。做為歷

經戰敗文化大變革的開創者的他，已能看出自己未來的方向。

　　中村錦平不斷在工藝展展出其作〈單元牆面浮雕〉，成為他後來發展的重要契機。1966 年獲得了製作〈陶壁Ｉ〉的機會，這件因建築所帶來的工作，為日本的陶藝開拓了新領域。同時讓他意識到空間與場域，就是建築空間中的這些內外牆壁、噴泉、巨大陶雕等。而與建築師一起工作，就如同與「時代」在「相互競逐」般，對中村錦平而言，此即他想要抓住新表現的絕佳場所。（代表作如〈白晝，漫漫白晝〉、〈將白色熾烈的太陽……〉、〈歸來…太陽，歸來…水〉等。）

　　想要體驗新的異質文化的中村錦平，1969 年獲得了約翰·洛克菲勒三世（John Davison Rockefeller III）財團的獎學金，在美國現代陶藝的發祥地加州度過一年。那個時代的美國陶瓷工藝，對「搖滾樂」、「反戰示威」、「嬉皮」、「色情」等所謂年輕人的既成價值，可說是極盡挑戰與不信任，那些作品雖然沒有所謂陶瓷的傳統性，但都是充滿時代性與活力的創作。中村錦平認為他們的作品，讓人有一種「想要向社會說些什麼……」的強烈感受，而且對於日本的陶藝來說，也具有社會文明史性的理解，其在親身感受這些作品之後，若有相對回應的一些造形創意產生，亦是不錯的結果，代表作如〈相互競逐的告誡乃無濟於事〉。

　　中村錦平從 1972 年起，在東京多摩美術大學開課講授當代陶藝，往返於地方（金澤）與中央（東京）之間，過著兩地各半的生活。雖然他在社會性的場合急速活躍地發展，卻在回國後的十年間陷入低潮，以該時代的價值觀來批判曾獲評價的父親及看似頗具歷史的金澤文化等，對一個開創者而言是重要的；這是中村錦平在此低迷階段所領悟到的觀點。他也察覺到「日本與美國」、「傳統審美意識與西歐現代主義之間

◀中村錦平　相互競逐的告誡乃無濟於事　1971　20×26.5×26.5cm×8個（畠山崇攝影）
▼中村錦平　將白色熾烈的太陽……　1996　640×2630cm，1170×1750cm　千葉縣南總
　文化大廳（館山市）（藤塚光政攝影）

的搖擺不定」、「日本陶藝的審美意識及技法藉由歷史使其更加成熟」等事，正在抹殺與削弱創作者的能量。因此，中村錦平為讓金澤地方的意識結構帶入新的觀點，規劃了 1973 年的「思考、觸摸、飲用的杯子國際展」、1982 年的「藝術與／或工藝，裝飾的現在美國和日本」等大型國際展覽；其執行的意念乃是「保護傳承工藝」、「非追隨來自中央的文化‧文明，而是主動積極朝向未來的地方文化」之企畫。

　　在東京的生活使他創作出東京燒系列作品「日本趣味解說」。他將「東京燒」一詞，做為日本世襲傳統保守的「何々燒（什麼什麼燒）」[3] 之反諷語，用以批判地方窯的現狀是「鄉愁燒」、「古舊樣式的沿襲」、「陷溺技術競爭、缺乏『現代性』而迫於無奈的低迷狀態」，而東京燒則是「活用陶瓷器無傳統地緣的優點」、「與城市文明對峙」、「陶土從有產地特性的東西，變成以宅配便能充分取得之無個性的東西」。中村錦平認為陶土也好、技法也罷，之於傳統要能相對看待，才能讓「展開自由天線與現在面對面」的事變為可能。因此，取名「日本趣味解說」的系列作品，讓人聯想到「日本庭園中自然岩石上的樹枝」、「管子」、「房子和被十字分隔的窗戶形狀」、

「立方體」、「破損的陶瓷器」等，各個部分由組合而成的形狀所構成，並進一步在其表面以描金彩繪上鮮豔的金與紅色，使作品讓人感到神采奕奕且感官性十足。中村錦平作品中的元素，涵蓋各個家庭中的各所有物、房子、街道等，不但與「兼顧實用性思考的日本大眾之裝飾意識」產生共鳴，並將之作品化。

再者，為了超越諸如「地方與中央」、「傳統與現代」、「手工業社會與工業社會」、「工藝與純藝術」、「有用與無用」、「日本與歐美」等對立性二分法，中村錦平導入了「超陶瓷」（Meta-Ceramics）概念的表現方法。所謂「Meta」，指的就是超越這些對立性的二元項目，並在「對比」、「對抗」、「溶解」的關係性中，不是「統一」而是藉由「複合」將新事物造形化。

而那個集大成的展覽就是「以東京燒・超陶瓷探索現在」（代表作品／個展如：以東京燒・Meta-Ceramics探索現在的「皮相體皺面文裝置系列」假以亂真的桃山美學），1993-94年在其故鄉的石川縣立美術館、螺旋花園（Spiral Garden，東京）、蘆屋市立美術博物館等巡迴展出，展品主體有「地板上鋪滿十噸敲碎的大型高壓絕緣礙子」、「高七公尺、直徑二公尺貼有大塊磁磚的大圓柱〈地・水・火・風〉」、「三公尺高

◀中村錦平個展「以東京燒・Meta-Ceramics 探索現在『皮相體皺面文裝置系列』假以亂真的桃山
美學」　1994　300×500×270 cm　展出地點 Spiral Garden（畠山崇攝影）
　將高7公尺、直徑2公尺大圓柱貼有「地・水・火・風」大塊磁磚，傳達裝飾（美並非必然條件）、
　相互競逐、混沌、精神奕奕、曖昧（多義性）、複合等概念將新事物造形化。
▼中村錦平　那是無意義的探討　「日本趣味解說」系列　1993　74×79×78 cm（畠山崇攝影）

的大屏風〈假以亂真的桃山美學〉[4]」等。此外，還有「日本趣味解說」系列作品共
七十件，以及現成品的衛生陶器作品五十件。以上都是中村錦平「互相競逐地」、「混
沌精神奕奕地」、「曖昧（多義）地」、「被複合地」探索當代日本藝術方向且充滿
活力的展覽。同時，中村錦平也在考察了「手工業時代、工業社會時代、資訊化時代」
與產業結構之間的變遷後，以「物」與「事」在同一場所共存的裝置手法所表現的這
件作品，想要探索的是「高度工業化時代的價值觀、後工業化／資訊化時代的價值觀」
兩者間猶如利刃劃開般狹窄短暫的「時代」。

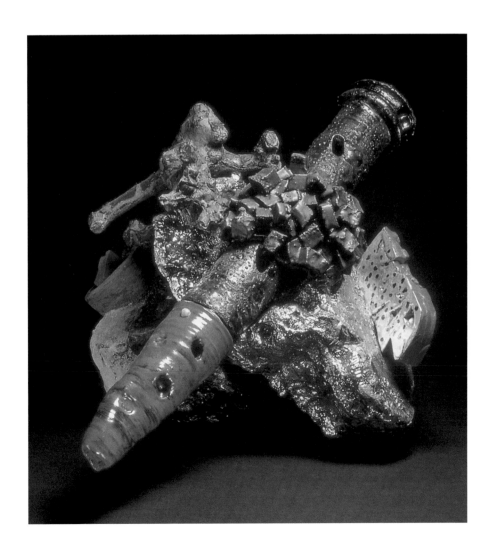

陳述著「藝術是解讀世界與時代的方法，其魅力在於具有超越理由訴諸感性的力量」的中村錦平，其作品的力度及對社會的影響力，乃是其「自我認同」與「時代」正面相迎的產物，而他的作品也的的確確地超越了理由與言詞，並強烈地對著我們訴求。而這些作品所暗示的，正是創作者與藝術間角力競逐樣態。因此，做為一個創作者應明確立場、活過現在、著眼於未來表現的經營，如此才能影響人心，成為感動人的力量。（文/宮本ルリ子、邵婷如・譯/張振豐，本文圖片由中村錦平提供）

【中村錦平立足歷史轉折處的創作觀】

◎ **生來就與宿命的「立足點」對抗**

　・金澤（地方、落後、保守、接收訊息）＋九谷燒，與東京（中央、進步、革新、發送訊息）＋東京燒

　・日本（日本傳統陶瓷的審美意識及技法）與歐美（美國陶瓷的革新性及西歐近現代主義）。

◎ **意圖與「時代和社會的變革」抗衡**

　・歷經戰敗，開創戰後的意識。

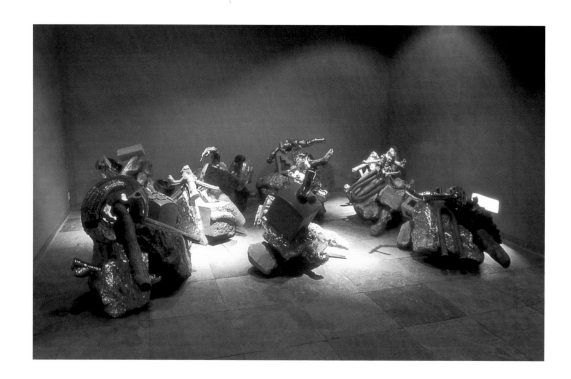

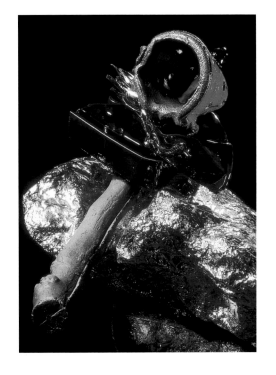

‧過去、現在、將來（手工業
時代、工業社會時代，往資
訊化時代的變遷，從「物」
的社會遷往「事」的社會）

◎ 與「藝術、哲學的思想」對抗

‧工藝與純藝術

‧有用與無用

‧日常和非日常

◎ 自創的概念

‧東京燒、日本趣味解説、超
陶瓷（Meta-Ceramics）

◎ 表現的方法

‧裝飾（美並非必然條件）、相互競逐、混沌、精神奕奕、曖昧（多義性）、複合、日
本固有的藝術。

註釋：

▌ 註1　石川縣金澤市：倖免於戰爭災難的大城市，留存很多手工藝的日本海岸都市，人口約 46 萬。

▌ 註2　北大路魯山人：1883-1959年，具有陶藝家、畫家、書法家、漆藝家、篆刻家、料理家、美食家等各種面貌的藝術家。
對衣、食、住均要求完美的星岡茶坊藝術總監。

▌ 註3　日文「何々燒」意指當地採土、當地創作、當地燒製而成的陶瓷器。

▌ 註4　桃山美學：安土桃山時代（1568-1603）後半鼎盛的文化稱為桃山文化，以富有為背景之華麗大規模的美術文化
著稱。同時，完成相當極致的「茶道」，並確立完全拒絕裝飾性的「寂靜」、「古雅」美學。其「茶道」以品
茗為中心，可見融合美術、工藝、建築、庭園造景、室內禮儀、料理、藝能等各項文藝的「複合藝術」。此美學，
影響日本工藝長達四百年。

中村錦平簡歷

中村錦平（Kimpei Nakamura, 1935-）出生於石川縣金澤市，1972 年始在東京多摩美術大學講授當代陶藝。其創作
多面向，也是探討「當代陶藝」的重要學者。個展「相互競逐的告誡乃無濟於事」，索尼大樓、蒙特利爾萬國博覽會日
本館的陶壁等作品深獲好評；1969 年並以「約翰‧洛克菲勒三世財團」研究員身分，從事美日陶藝文化之比較研究；1972
年並將研究成果在多摩美術大學開講「當代陶藝」。他受邀 World Millenium Ceramic Conference、日法圓桌會議、
韓國國際陶藝專題研討會、美國哈佛大學等演說。作品二十多件為東京國立近代美術館、巴黎裝飾美術館等收藏。現以
「東京燒窯主」自稱，多摩美術大學名譽教授，I.A.C 會員。

神山清子

自然釉的美學——開創日本當代穴窯的先驅

K.K.
Kiyoko Koyama, 1936-

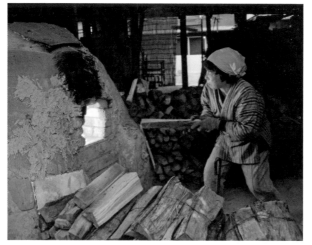

神山清子（神山清子提供）

▶ 神山清子　信樂縞壺　1985
（滋賀縣立陶藝之森美術館
提供）

此壺以泥條圈捲成形器形，
不上任何釉色直接安放在穴窯
內，藉由木灰油酯與泥土礦物
的融解形成自然釉色，特別是
燒製出曾一度失傳的古信樂翠
綠流釉。

日本六大古窯之一的信樂，其傳統穴燒的古信樂翠綠流釉曾一度失傳，然
而神山清子經由無數次的實驗，雖屢屢失敗，終於在 1975 年成功燒製出
信樂的自然釉，如果資料無誤的話，神山是日本當代最早對古信樂燒專研
復興的第一人。

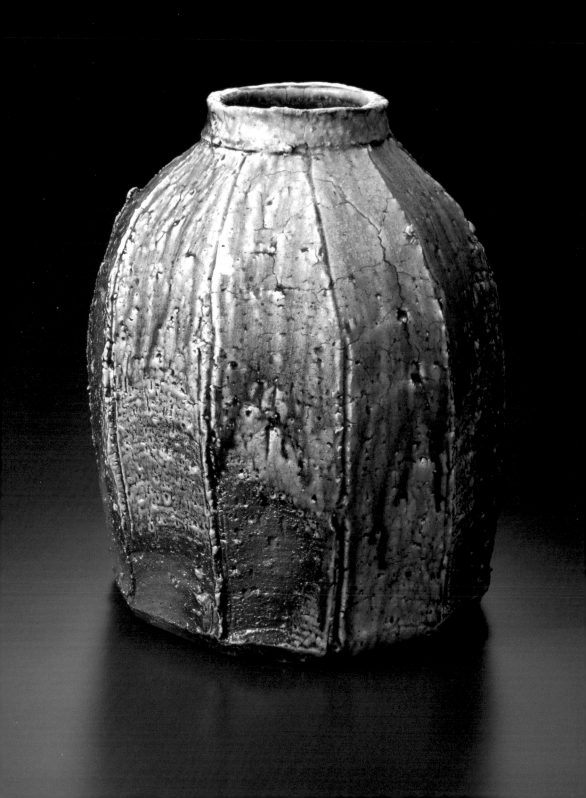

21 世紀的人權平等，甚至男女平等，雖未完全落實，卻已不再是個口號。然而自古男尊女卑的觀念，在日本社會結構裡更是根深蒂固。不過，回顧過往，歷史中也透露著女性自力自強的深刻過程。

　　根據日本陶藝文獻的相關記載，日本女性參與陶器的製作有幾千年的歷史，然而卻鮮少有女性的名字被記錄與流傳。通常丈夫負責拉坯，妻子則在旁拉轉轆轤的繩索；男性結束白天的製陶工作後休憩時，女性則於入夜後準備放置於陶器底部阻隔流釉的土團；男性負責排窯與燒窯，女性則準備燒窯過程所需的物項，進一步女性亦擔任茶具裝飾圖案的繪製，甚至有一天畫一千個壺的工作量。

　　回顧這個過程，再反觀今日日本當代女性陶藝家的活躍，與傑出而豐富的作品風貌，其成就不單是在日本國內，在國際也同樣受到囑目，這個歷程不是一朝即成或自

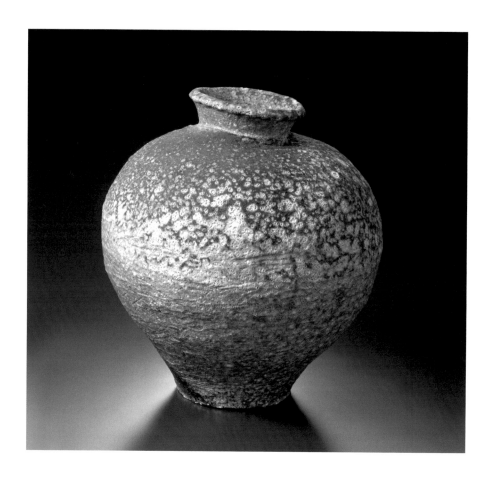

◀神山清子　信樂窯變壺
（滋賀縣立陶藝之森美術館
提供）

▶神山清子　信樂縞大筒〈噴〉
1973　（滋賀縣立陶藝之森
美術館提供）

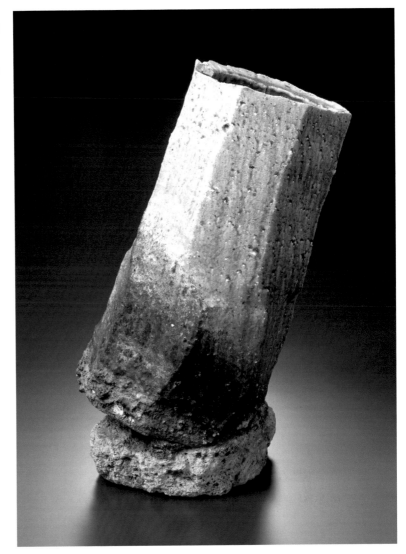

然演化，這中間含括女性的自覺自強與勇敢奮戰，為自己與後代所爭取生而平等地位
的漫漫長程。

　　出生於長崎縣佐世保的神山清子今年七十五歲，身體硬朗，一人獨居於滋賀縣的
信樂。2009 年 1 月在一個有陽光卻接近零度的冬季午後，在開著熱爐的榻榻米招待室
裡，她接受筆者訪談。回顧過往，她神態平靜，神山一生或是一段活生生的日本當代
穴窯陶藝史，其人生所經歷的許多殘酷嚴峻挑戰，因她的堅毅與執著，已化成一段激
勵人心又讓人無比動容的勵志故事，也因此她的人生被書寫成書，同時被拍成電影。

　　昭和二十六年（1951）神山自中學畢業後學習裁縫，1953 年前往信樂學習陶器的
繪圖，這正是傳統婦人於窯場擔任的工作，而後她進入信樂近江化學陶器公司上班。
二十一歲時結婚，隔年長女神山久美子出生，三年後長男神山賢一出生。1963 年她開

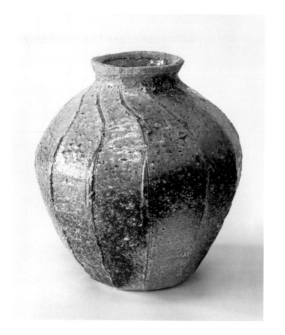
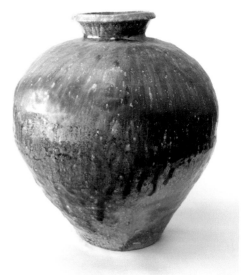

始專職作陶，期間她先後向日根野作三、三澤覺藏等長輩學習不同的製陶技法，因緣際會神山無意間發現信樂當地穴窯燒的古碎片，深邃流動的翠綠釉色，渾然天成的古法燒製讓她著迷，1970 年正值三十歲的神山與她夫婿兩人建造穴窯，她決心鑽研已失傳的信樂自然釉，開始踏上尋道之徑的不歸路。

那時，日本穴窯燒製法早已失傳，這個藉由泥土本身與木柴落灰還有氣流變化而產生神奇微妙作工的窯內小宇宙，木柴的油脂成灰飛散、火焰熱氣流動奔竄、泥土的礦物質被逼引分解釋放，自然界的水土木氣，所有的元素緊緊聚合，仿如上帝用六天造世界，窯內每個元素彼此狂暴拉扯、篡奪，而後相互服貼、和解、融合，十三天不分日夜，柴薪油脂滴落在陶器上成為部分的釉色，泥土裡被逼引破土而出的長石，在燒透融解後奔流在陶器表面，成為釉色的一部分，它們汨汨流湧、交疊，讓千變萬化的瞬間，形成無法以人工仿造的自然物，自然釉因而成形。

然而這個古信樂的傳統燒法早已失傳，取而代之的是可大量生產的登窯，陶工們在陶器上淋上釉藥後放置在沙鍋裡，在燒成過程中，窯內的高熱足以融解釉體。此外，重油窯與電窯一樣受到歡迎。當時的日本僅有住在岐阜的荒川豐三利用穴窯燒製作品，但荒川雖是使用穴窯燒製陶器，但他專注的是「志野燒」，而非「古信樂燒」的復興，如果資料無誤的話，神山是當代日本最早對古信樂燒鑽研的第一人。

專業的女性創作者在當時的社會本來就屈指可數，她們附屬在男性的職權之下，更不要提以男性為主導的傳統社會結構下，牢不可破的作陶行業。女性除了準備材薪外，哪裡輪得到主導燒窯的過程？神山因丈夫為陶者身分之故，所以她除了得以創作外，也多次參賽、入選日本陶藝展。但與其說她的身分是陶者，不如說是協助陶者先生的主婦，更貼合地方對女性陶者的刻板印象。當時的信樂陶者共同組織了一個協會，

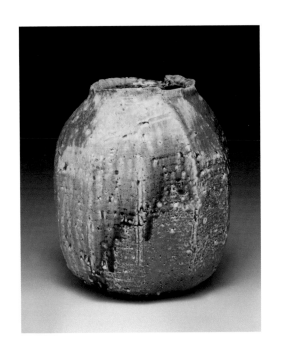

神山的先生也是會員，但他卻常與窯場的女助手與女學生有曖昧關係，終至一日帶著助手私奔，神山要求協會讓她替代先生的會籍，卻遭受協會以「女流之輩怎麼可能作陶」之由，悍然拒絕。

　　在此期間，她遇到從京都來到信樂陶藝研究所工作的熊倉順吉與八木一夫，不同於信樂的保守封建，八木與熊倉對傳統陶藝充滿改革實驗的開放胸襟，吸引著神山，神山因此要求八木一夫收她為助手，但八木以無力支付費用給神山而婉拒，然而這兩人每次來到信樂時，都會主動拜訪神山，並當面針對其作品給予建言。

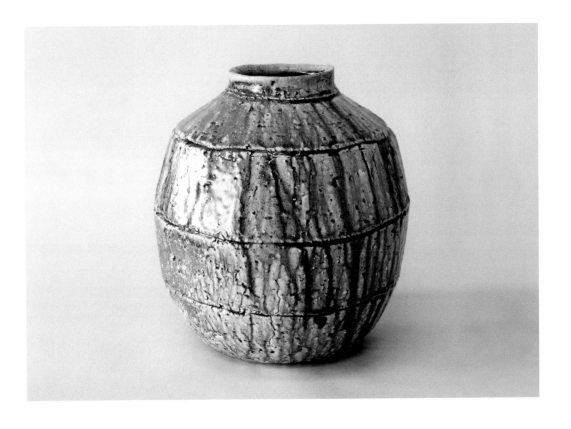

　　有兩個孩子要撫養，生活常因金錢的短缺而顯得極端困窘，三餐不繼也是平常，然而卻完全不能阻止她對信樂古燒法的探索熱情。連續的失敗，成堆被打破的陶器，說明了她不輕易被環境與命運打倒的個性。1975 年，也是神山三十九歲那年，古信樂的自然釉終於重生，深邃流動的翠綠色釉再次出現在今日，神山自創「自然釉」這三個字，以區別一般登窯淋釉後放置於窯裡燒成的柴燒釉。

　　這算是盛事一件，日本電視台 NHK 以「土與火與我」作專題報導，神山在大阪與神戶的展覽也得到熱烈回響，作品銷售一空。這位一度備受信樂男性陶者排斥與鄙視的女性陶者，其意外的傑出成就，不得不讓男性低頭，這回換他們主動邀請神山加入協會了，但卻遭到神山的婉拒。此後，許多的男性陶者陸續私下來向她請教穴窯的古信樂燒法，據神山表示，她不吝指導並傾囊傳授，可惜這些男性陶者學成之後，卻無人提及神山的名字，讓人錯以為這些信樂陶者都在瞬間頓悟了古信樂燒法。

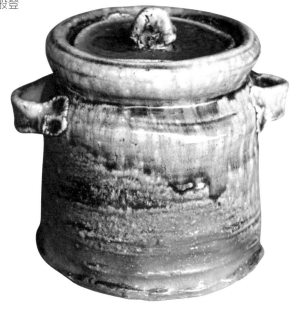

◀神山清子　自然釉，信樂燒
（邵婷如攝影）

▶神山清子　手提水壺（神山
清子提供）

▶神山清子　自然釉，信樂燒
（邵婷如攝影）

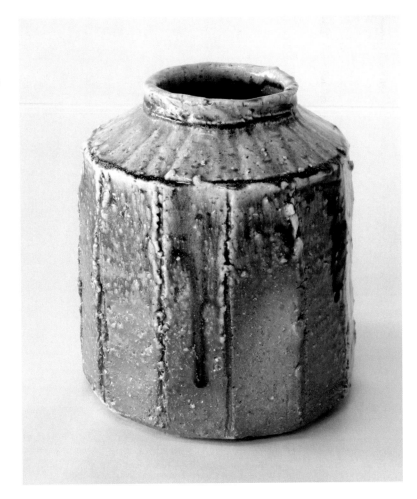

　　此後神山順利地開展她的陶藝生涯，展覽接踵而來。長男賢一也決定跟隨母親的
腳步成為陶者，為了讓兒子下定決心，神山對賢一的學習要求相當嚴格。她回憶當他
們母子一起同屋作陶時，那真是人生至福的一段時光。賢一專研天目釉的研發，當他
成功地燒製出天目的獨特釉色時，生命一路看來如同倒吃甘蔗般漸入佳境，然而老天
卻給了神山另一個殘酷的課題。

　　1990 年神山五十四歲那年，賢一被發現身患慢性脊椎白血球病，由於病情並不樂
觀，醫生建議進行骨髓移植，因此信樂的朋友們互相奔走，尋找可配對的骨髓，然而
卻如同海底撈針。因為當時並無骨髓捐贈的概念，醫院與相關機構還未建立骨髓捐贈
的檔案，病患們各自孤軍奮戰、孤冷絕望。賢一的病例讓神山開始接觸白血球病患，
拜訪他們並給予打氣，她鼓勵賢一踏出這一步，為自己及許多病患請命。她們接受電
視採訪，將此一困境傳達給大眾並尋求生機。這段期間神山不但須照顧賢一，還持續
不斷地創作，十三天的燒窯時間，常年只有她與一位女助手日夜輪流顧窯，一根蠟燭
兩頭燒，卻無損她奮戰的意志力。

　　神山與信樂朋友們持續奔走，大聲疾呼請求社會重視骨髓捐贈者的請願，這個悲願的訴求效應終於慢慢展開，逐一喚起媒體與大眾的重視，1992 年日本骨髓捐贈組織首度成立，神山正是這個組織的發起人，然而賢一卻來不及找到相合的配對骨髓，不抵病魔啃噬，於同年撒手人寰。

　　日本影星田中裕子與窪塚俊介（窪塚洋介的弟弟）曾在《火火》一片中扮演著現實生活中的神山清子與神山賢一。影片最後一段當車子進入信樂鄉間時，神山敲著賢一的棺木說：「賢一，我們回到信樂了」，神山與抬棺者走入窯場（也是住家），神山望見穴窯煙囪所飄出漫天的煙霧後，轉頭向賢一的遺體說：「賢一，等一下。」然後逕自往燒窯中的穴窯走去，她穿著典雅的和服，彎下身來順勢拿起一束柴火，側身過去，對著火舌奔竄的橘紅洞口，俐落又豪氣地丟著柴薪，悲傷又堅定，電影於此收鏡。

　　我不知道最後這個場景有多少的真實性，也沒有勇氣向神山查證這段傷心往事。只是那個午後在訪談過程中，深感她素樸平靜的本性，一如神山強調她的作品造形力求簡單，因為不願讓過於繁複的線條干擾自然釉色的豐富變化，她不想過度干預自然的程序。她展示兩座穴窯窯場時，神情平和但也讓人感受到了她的歡喜。一切看來平靜與平淡，沒有喧譁突出的不自然熱絡或高亢的對語，自然也沒什麼抱怨不滿，日日是平常，卻深藏生命最深邃堅決的意志與勇氣，一如當初她從土裡發現那片古窯翠綠的信樂碎片，美好與艱困伴隨的堅毅都早已暗藏在最深處。神山清子朝著自身的生命地圖，一步一步爬山涉水，不管坎坷難行，不回頭獨行而去，在每回嚴峻的轉彎處，卻流露著她生命裡獨特的豪氣與風采。

◄ 神山清子　自然釉，信樂燒（邵婷如攝影）
▼ 神山清子　自然釉，信樂燒（神山清子提供）

【神山清子柴燒技法】

◎ 創作自述

即使我想要維持鎌倉、室町的風味，然而我的作品造形卻一直是原創的新表現，我挖掘信樂山區的泥土，放置於空氣流通之處使之乾燥，而後自其中挑出石頭，放置多年後讓泥土土質熟成。燒窯的過程沿循古法，燒窯的時間持續兩週，使用的木材是混合的，赤松與栗木與橡木。我所有的作品沒有上過一滴釉藥，這些陶器在火中被燃燒，直到將被熱氣融解崩裂的前一刻，這個長時間與火的對抗是充滿毅力與體力之戰。

◎ 燒窯技法

神山的穴窯，溫度大約是 1150-1180℃，她花四天讓窯的溫度達到 1000℃，再花四天讓窯溫上升到 1100℃，第五天則升溫達 1160℃。神山說明溫度是很難掌控的，一般的穴燒常常會遇到溫度停頓再也上不去的狀況，而她正好相反，溫度上升太快常常停不下來，她說當溫度一直往上竄升時，陶器只有表面燒成，泥土內部的礦物質並未融解，成功的燒成必須將長石的物質逼引出後融化為釉藥的一部分，自然造就釉色的豐富樣貌。神山的燒成時間是十三天，五天後開窯，也就是說十三天不停火的過程中，窯內實際的熱度至少是 1300℃。燒成的最後一刻以眼觀釉色，在陶器完全與火融和崩解前停火。她說明其中一個重要的技法是不要使用太多的木柴（日本滋賀縣立信樂陶藝之森的穴窯，在四日的燒成中使用大約 400 束左右的木料，而神山的燒成則在十三天中使用大約 800 束的木料）。神山說明建立燒窯檔案是非常重要的，她說她通常以五年為一個單位，這五年內挑出同一個月分、同一天節氣進行燒窯，並記錄觀察其差異，最後她會從這五年的燒成作品中挑出最好的五件，做為下一個單元燒窯的資料依據。

◎ 排窯技巧

神山表示，她的穴窯後面不排作品，而且小物件不宜過多，因為太多的小作品會妨礙氣流的動線，使動線受阻。排窯後要從前方觀察，確認火焰的行走路徑順暢，故作品不宜太多太擠。

神山清子簡歷

神山清子（Kiyoko Koyama,1936-）出生於長崎縣佐世保，1953 始於信樂學習陶器繪圖，1963 年正式從事陶藝創作，1970 年築穴窯開始自然釉的研究，1975 年發表自然釉，自此展開一連串的展覽。1990 年長男賢一患慢性脊椎白血球病，1992 年賢一過世，同年日本骨髓捐贈組織正式成立，此組織規模日漸擴大，與台灣與中國的日本骨髓捐贈組織相互支援，神山清子為日本的發起人。2002 年那須田稔與岸川悦子合著以神山清子為主角的《清子物語—母親請為我唱首搖籃曲》出版，2004 神山清子與神山賢一的生命歷程被拍成電影《火火》。從 1963 年開始至今，神山清子仍活躍地創作與參展。

鯉江良二（斎城卓攝影）

⑧ 日本當代陶藝界的老頑童 鯉江良二

R.K.
Ryoji Koie,1938-

▶ 鯉江良二　回歸於土　1990
16×41×615cm（滋賀縣立陶藝之森美術館提供／杉本賢正攝影）

此作品由數個瓷粉土堆所組成，由第一個土堆按照順序往後開始觀察，其間慢慢產生變化，由完整的臉慢慢隱入塵土，若是觀者由反方向觀賞時，則如同是倒帶，整個結構如同是慢動作的分解圖片。

鯉江良二在日本當代陶藝界，以不拘小節的豪爽性格聞名，具有非常鮮明的獨特個性。他自學出生，作品展露別樹一格的寬廣風格，並顛覆泥土與燒成既定的概念；對當代陶藝天生具有前瞻眼光與洞悉的本能，是當代陶藝軌跡風向的前衛思考者。

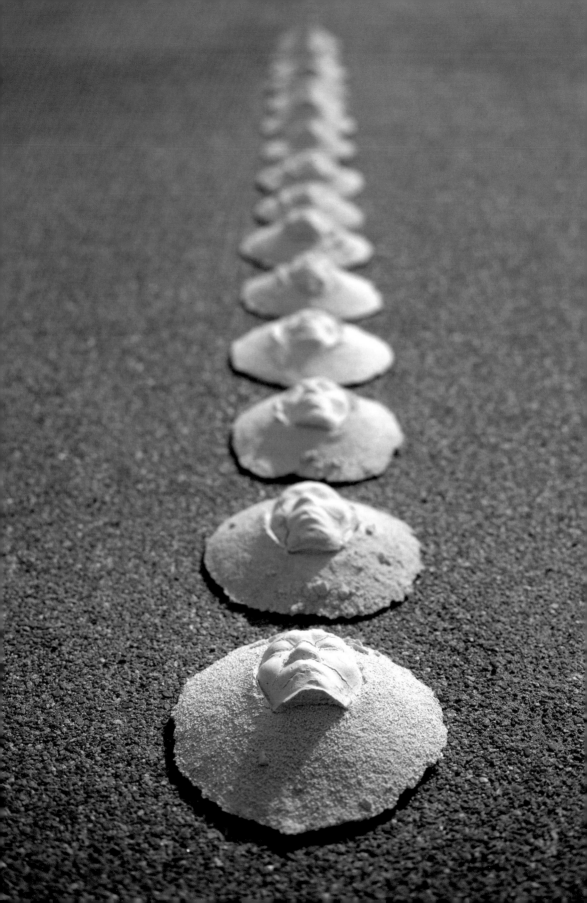

鯉江良二出生於愛知縣的常滑，常滑是日本六大古陶瓷重鎮之一。這個古老的城鎮滋養鯉江成長的同時，也以其保守的守舊態度排斥挫敗他，這位被視為日本當代陶藝界的老頑童，不曾屈服傳統的束縛，其自身獨特的性格與才情，雖然一再受到「大眾規格」標準化的打壓，卻絲毫阻擋不了他善於挑戰與追求創新的渴望。

　　鯉江說明他本身非常喜歡泥土這個媒材，再加上常滑生產器皿的悠久歷史，因此鯉江由器皿製作出發，在創作過程挑戰傳統器皿的定義。在常滑陶瓷工廠工作的那段日子，讓他明白造形的重要，同時開啓他對物體「內部」的興趣。工廠以機械製造傳統陶器，中規中矩的固定造形，向來是不能被打破的陳規傳統，鯉江良二一心想創作

◀ 鯉江良二　Rokuro的計畫（白釉）　1998　52×10cm、
48×9cm（滋賀縣立陶藝之森美術館提供／杉本賢正攝影）
▼ 鯉江良二　Rokuro的計畫－織部盤　1998　6.5×80×8cm
（滋賀縣立陶藝之森美術館提供／杉本賢正攝影）

出深具創意的作品，自然無法被地方所接受。於是他離開常滑，前往京都尋求志同道
合的陶友，於京都時認識走泥社的組員，但是由於他不受羈絆的個性，所以自始自終
都沒加入這個組織，倒是和走泥社成員保持著良性的互動，也因為這個機緣，開啓了
他內在世界與當代陶藝的連結，從器皿到物件，或以裝置表現各種形式創作的可能。
鯉江常常思考著常態性定義背後所深藏的其他可能性，在訪談時，這位善思考的藝術
家回憶說，其實當時分處京都與常滑的日子對他具有相當的意義，因為一方如同放大
鏡，另一方如同顯微鏡，不同的文化背景，讓他得以利用這種差異視野來檢測自己。

　　鯉江於1971年以「回歸於土」（Return to Earth）系列的觀念藝術，引起日本
當代陶藝界的矚目。〈回歸於土－68〉這件以瓷粉堆出如山崩的土堆，最高點處正是殘
敗的半面人像，其他的大部分已消隱於土堆，還有類似的另一組作品，則是在公園地
面堆起三個完整五官的面相，期間任由行人穿梭與孩童戲耍，其後當中的三個五官被
摧毀難辨，此外還有一件由京都國立近代美術館所典藏的「回歸於土」系列，是由七
個瓷粉土堆所組成，由第一個土堆按照順序往後開始觀察，其間慢慢產生變化，直到
第七個土堆則形成一張完整的臉，若是觀者由反方向觀賞時，則發現一張完整的臉慢
漫消退，直到化為塵土，整個結構如同是慢動作的分解圖片。「回歸於土」系列是一

個連續性的創作主題，於 1977 年發表成堆模糊容貌的頭像，散置於郊外的土堆中，於 1983 年於戶外延伸一條一望無際的的土堆，壓製出逐步消失的容貌，作品都是以裝置手法呈現。

當「回歸於土」持續發展的同時，鯉江於 1973 年發表了「證言」（Testimonies）系列。常滑這個古鎮以生產衛生設備與陶管聞名，因此當鯉江在製作「回歸塵土」、「證言」時，其實他所使用的瓷粉，就是常滑工業陶器打碎後磨成的泥粉。在陶藝理論中，泥土於創作後經由燒成的過程而達到「陶器」的定義，對此鯉江想挑戰一個觀念，即倘若使用的是「已高溫燒成的瓷器粉末」所作出的作品，是不是也成立？正如藝評所說的：「即使他的作品是有關『生與死』、『反戰』的社會訊息，可是對『泥土』與『燒

◀鯉江良二　Rokuro 的計畫（未上釉）　1998
12×14cm、22×10cm、25×11cm、
36×19×11cm（滋賀縣立陶藝之森美術館提供／
杉本賢正攝影）

成過程』卻有著非常創新的手法。」
鯉江表示，在創作「回歸於土」時，
他自問的第一個問題是：「為何要燒
成？」他認為人站在土地上，而土地
的下方，堆有前人的屍骨與各類化石，
人間的一切實物，最終不都是要化入
虛無，腐化成土？鯉江自述，他自身
的個性就是會對許多被認定為常理的
邏輯提出疑問，就像他拉坯時會去思
考人類祖先最初利用陶土作出非實用
性的物體的那一刻，那是人類精神性
的提升發展，而後他又自拉坯延伸到
物件的創作，鯉江說即使他在作器皿
時，也會思考到人類的起源，每一次
思考都幫助他找到的新的探索點。

　　學拉坯的第一課，是找到坯體的
中心點，鯉江說：「拉坯時總要察覺
到中心點，但我總有一個渴望，企圖
脫離這個最高的紀律。」因此在他某
次作品發表中，他在展覽會場放置一
台使用過的唱盤播放機，中間放置以拉坯作成的唱片，這些陶作的唱片刻劃著一道道
明顯溝痕，觀者清楚知道那些尺寸不一的唱片，都是拉坯成型的。鯉江表示他在拉坯
時，發現工作時的自己，對收音機流瀉滿室的音樂有著不同的情緒反應，因此他利用
創作的當下，即刻回應那個反應，不同的音樂引領著拉坯過程，導引出了不同韻律。
所以他手下的每一片陶作唱片，都捕捉住了當時獨一無二的旋律感，這樣的觀念，正
是鯉江創作上一個很重要的原點，即「此刻的造形」、「自發性的點」。策展人三浦
弘子認為：「在他的作品中，他使用許多不同的技法與材料，他拉坯，利用模具或手
塑的成形作品，他的所有作品正是生活型態的交纏，也就是泥土旋轉時的旋律／身體
的旋律。」

　　在論述鯉江良二作品的一篇文章記載著：「當他創作時，是要享受作陶過程的種種感官樂趣，然而在他完成的作品中，卻深刻揭露了日本陶藝的一個問題：含混不清與被傳統轄治，」他在此挑戰人類視為的成就，其實通常是理性社會制度下的產物。

　　事實上，鯉江雖是由拉坯出發，延伸到物件創作與裝置，但對他而言，所有的創作技法與表現方式，是相互啓發與貫通的。美國藝評家馬修·康加斯（Matthew Kangas）就曾針對鯉江的實用器皿做了非常清楚的註解：「不論是茶碗、花瓶、開口圓柱、茶盤或瓶子，鯉江所選擇的都是很容易辨識的陶藝造形，但是又涵蓋著廣泛的表面質感處理，從狂野奔放到樸實簡約，讓他脫離轄屬。」也就是說，即使鯉江運用陶匠的技法，製作出這些拉坯的熟悉實用器皿，卻因為他創作的自由性與獨特性，讓他定位於以泥土為創作媒材的藝術家，因為「鯉江的陶塑、瓶子、盤子等作品都具有隨性的特質，但由於他勤奮的個性與追求創新的渴望，我們必須注意這些作品呼應了西方藝術與日本陶藝歷史。」康加斯進一步說明：「鯉江以雙向的方式來回應非日本藝術，1960-1970年代，戰後的日本藝術開始興起，他加強自身的觀點與背景，同時也關注美國、歐洲藝術家們挑戰當時對傳統媒材的品味、適當性與態度的普遍性假設。」

　　事實上，鯉江在年輕時曾受到法國的「不定形藝術」（Art Informel）的歐洲美感影響，所以我們看到鯉江在處理瓶子、盤子等，不論是上釉方式或形體的成形部分，

和西方藝術家都有呼應之處，例如使用潑、灑、滴點或如污漬，這些充滿生氣的手法和抽象表現藝術有著相似之處，雖然滴、點、潑、灑的行為表現，也為「不定形藝術」團體所實驗。然而根據康加斯的記載，二戰後法國的畫家們反而被美國的抽象表現藝術家帕洛克（Jackson Pollock）所影響，康加斯認為鯉江的釉色處理表現，也許比較貼近法國藝術家，不過由於他作品尺寸比較平易近人，所以平衡了強烈造形的攻擊性。此外，鯉江在這些實用器皿造形所作的表面處理或是在表面隨意刮出（書寫）日文或英文，做為線條圖案的表現，或是任意大量地戳破物體表面，以及擠拉壓扯物體本身達到其承受極限，後者的表現方式類似美國陶藝家吉姆·李迪（Jim Leedy，1930-）與彼得·沃克斯，他們都曾如此處理。康加斯認為，「自然的、傳統的、表現的、革新的，這些不同風貌對鯉江的藝術而言，是充滿著意義的象徵運用。」他還說：「當時美國對於使用傳統素材如泥土的工藝，以及具有實用的造形藝術有分岐看法，然而

◀鯉江良二　Rokuro的計畫（物體）　1998　12.5×28×14cm、
17×24×14cm、16×35×15.5cm、38×10×14cm（滋賀縣立
陶藝之森美術館提供／杉本賢正攝影）

鯉江擴展陶藝的範圍，其中包含了看似實用的物件，在他努力的闡釋處理後，使之看來較不具實用性的本質。」

　　策展人三浦弘子認為：「鯉江的作品有許多的風貌，他是一位陶藝家、造形家，他處理著回歸泥土這個媒料的本質，而且傳達對社會的訊息。對鯉江而言，所謂的陶藝家就是單獨地面對一些土，這中間沒有陶者與土之間既定的規則與限制，僅是陶者與有機物—泥土的關係。」也有藝評家指出：「這位被視為日本當代陶藝領導者之一的藝術家，從沒有停止探索『什麼是陶』的可能性」。

　　在鯉江常滑的住家訪談時，鯉江太太表示，鯉江在外面或許是一位被人敬仰的陶藝家，但對於沒接觸過陶的她而言，鯉江卻像個永遠長不大的小男生，他對自己的陶作資料一問三不知，全由太太一手打理。或許是如此，這位七十三歲的老頑童，常常帶著爽朗的笑聲，連喝幾杯酒後，然後認真思考問題，那樣的表情像好奇的小孩一樣，不斷問著「為什麼？」也因為這樣，鯉江在處理「陶藝」時，他的好奇讓他回到事物的最基本面重新思考，讓「拉坯」、「燒成」與「陶的本質」從既有的限制中解放，讓「當代陶藝」的定義與可能性有著更寬廣的樣貌，也啟發與培育日本新一代陶者的獨立思考。（本文圖片由滋賀縣立陶藝之森美術館提供）

大師叮嚀

　　作品的精神性很重要，一件讓人驚奇的作品若缺乏精神性是不夠的。創作者在創作過程中歷經過掙扎，當我們嘗試過一百遍後，就可以明白下一步的發展。

鯉江良二簡歷

　　鯉江良二（Ryoji Koie, 1938-）出生於愛知縣的常滑，沒有受過藝術專科的教育，起初於常滑的陶瓷工廠工作，因無法順從工廠的傳統生產，前往京都尋找志同道合的陶友，而後認識走泥社的成員，對他成為藝術家的養成有著啟蒙的重要影響。鯉江良二在日本與國際陶藝界非常活躍，至1996年為止，他受邀日本與國際的展覽，粗淺估算就超過四百場，被典藏的作品也廣布於日本與海外所有重要美術館、基金會等，數量相當可觀；此外，他也常年受邀擔任日本與國際陶藝競賽的評審。有關他作品的相關評述，於1996年之前在日本可考證的就超過四百篇，歐美方面則至少有五十篇。（鯉江的個性不拘小節，部分資料由太太為他建檔，早期的圖檔與作品照片則歸屬不同美術館，故此他只能提供至1996年的資料）

9
極簡主義的禪學意境

永澤節子（畠山崇攝影）

▶永澤節子　保護（雕塑）　1987
　金屬、纖維　法國巴黎

此作品以永澤所擅長的多媒材處
理物件與空間的關係，將其創作
物與自然環境作出柔性的融合。

S.N.
Setsuko Nagasawa,1941-

永澤節子

永澤節子是她那一代少數接受完整日本高等美術教育與西方

前衛藝術教育的日本陶藝家，她定居於法國，以藝術家的身

分跨足當代陶藝界。永澤揭露物質本身的內在本性，展現陶

土細密與粗獷本質，同時還原瓷土精緻尊貴與脆弱易損的特

性，此外，她善於營造物體與空間的對話，運用不同材料傳

達俐落的視覺景觀與造形。

永澤節子的創作起點與生涯，大致可分成三個階段，第一階段是她生為日本人於家庭、學校所接受的教育，與社會文化背景薰陶所奠定的基礎；而後認識有「樂燒之父」之稱的保羅·索德納（Paul Soldner），開啓了永澤節子對西方文化藝術前衛開放的視野；最後是在歐洲的生根，讓她確定藝術創作的路徑，進而達到對作品表現的成熟完整。

　　永澤節子 1941 年出生於日本京都，一個充滿藝術氛圍的家庭，她的祖父收藏著中國與韓國，以及日本民藝之父濱田庄司等的陶藝作品，她的童年正是穿梭在這些陶藝品中成長。永澤於 1959 至 1965 年就讀京都藝術學校，同時取得碩士學位，在她那個年代，女性接受藝術教育其實很罕見。而且藝術學校不論是錄取的標準還是授課過程，都有相當嚴格的要求。進入藝術科系之前，必須先完成高中程度的藝術教育，正式錄取之前還必須通過一連串的測試，如第一階段藝術史與日本文學的理論，與第二階段的實際演練如製模、配色等，最後則是教授的面試，包括選擇藝術系的動機，乃至學生的身體健康狀態等。

▲ 永澤節子　SN-13　1999　由Fabrice Schaefer（金屬）& Wolfgang Vega（白瓷）共同製作
▼ 永澤節子　SN-04　1996　由Heidi Rothlin（金屬）& Fabienne Gioria（白瓷）共同製作

　　當時整個科系只有兩位女學生的情況，再加上男尊女卑的社會型態，足以證明永澤節子當時的毅力與決心。幸運的是，她的教授富本憲吉在從事陶藝創作前，就讀東京藝術大學的建築室內裝飾，年少時還自費到倫敦遊學，生活的經歷豐富寬廣，所以他教學生是以開闊的角度來啟發，進而讓學生認識日本陶藝文化的豐厚基底。當時的學科訓練遵循傳統的概念，並以實用面切入，不論是造形表現、技法與裝飾的研究，並非僅止於皮毛的表面，而是深入紮實的學習。更難能可貴的是，學校教育並不是要訓練一批空有技法的陶工，而是一位陶藝達人，也就是學生所學習的教育，不單為了熟練技法程序，更重要的是陶者應有的態度與精神，以及對材料應有的反省、謙卑與尊重，這整個過程讓永澤節子得以透過陶土這材料，來表達她自身的獨特想法，這個起點的接觸，明白地揭示了永澤節子未來選擇的道路。

　　1960 年代，現代陶藝的啟蒙運動於美國展開，在抽象表現主義風潮的盛行下，以彼得‧沃克斯為首的西岸陶者深受其影響，加州海岸成為二戰後當代陶藝運動的啟蒙起點，也被稱為「歐蒂斯陶藝革命」，那正是由沃克斯為首的歐蒂斯學院（Otis College

of Art and Design）所掀起的高潮。

　　他們同時檢視實用器皿的陶藝意義，企圖摒棄器皿本身的實用功能，重新賦予可能新義。抽象表現主義的風潮開始向世界蔓延時，這個充滿可能性的探索，也引起日本藝術家關注與造成某種程度的衝擊，故此，當時有幾位日本陶藝家先後赴美，體驗這個變動時代的氛圍。1971年沃克斯的學生索德納也正是今日被視為樂燒的時代推手，他前往日本舉辦一系列的講座與示範，永澤節子是聽眾之一，這個機緣對她的創作生涯帶動了第二階段的重要影響。1973年她獲索德納邀請前往加州的司奎普斯學院（Scripps College），與他相處的幾個月，開闊了永澤對創作視野的另一個關鍵點，據她回憶，索德納不鼓勵學生去模仿已存在的範例，反而要他們去發展自身的風格。

　　由於東西文化迥然有別，一方不斷教導人內省謙卑，另一方則鼓勵自我表現，這樣的對比性放在陶藝創作的態度也自然明顯。不同於日本文化不斷地教導陶者與陶土對等性的關係，以及對材料的珍惜恭敬，西方教育偏向自我是萬物的主宰，對材料的擺布與控制的權霸思維帶出絕對的差異。先後學習領受東西文化，觸動了永澤的深層

省思，讓她明確作出選擇，她吸取了西方對文化與創作概念的開放包容，但同時回歸到自身所屬東方哲學文化的內斂自省中。她聆聽材料的屬性，思考材料的限制與可能，利用其中的塑性與抗性將材料發揮到極致。永澤節子在加州感受到的文化震撼，不約而同地啓動了她對當代陶藝認知的寬廣視野，更加豐富且不受限制的實驗範疇。

　　1974年永澤節子前往歐洲，這趟旅程不同於美國之行的過客尋訪，而是將她帶入了創作生涯的另一次深層探索，並且持續至今。永澤節子於巴黎設立了自己的工作室，同時前往瑞士日內瓦取得視覺藝術的雕塑學位，而後於日內瓦裝飾藝術學校授課。永澤節子將陶藝表現概分為五大類，分別是實用性、觀念物件、雕塑、裝置藝術與設計類，她自在地在這五個類別中穿梭優遊，毫無牴觸。

　　在瑞士與法國之間來來往往，永澤節子明確掌握著作品的呈現語彙，或許那是藝術家本身就已具備果決與堅毅的個性，所以基於這種個性本質，表現於作品上的語言就愈發純粹與精煉。形式的簡化，連同裝飾的釉色也被降低到盡可能最少，在歐洲期間她曾一度轉往金屬創作的發展，當她再回來接觸陶土時，她與陶之間展露著全然解放後再度擁抱的全新能量。重新拿起陶土的永澤節子，充分掌握著材質的特性，徹底從陶藝的實用性解放，探索雕塑的可能，重新檢視空間與物體量感的關係。藝術家揭露了物質本身的內在本性，展露陶土細密與粗獷的本質，還原瓷土精緻尊貴與脆弱易損的特性。永澤節子用作品記錄藝術家與材料之間的對話，其心思與手法純熟而內斂。

　　有人說，初次接觸永澤節子的作品，並沒有感受到作品的神祕性，雖然物件有其美感，可是卻簡約到感受不出實體具像誇張的衝擊。極簡的造形透過實用的知覺訊息被閱讀，觀者可以從她幾個戶外的景觀作品，看到藝術家安排建構材料與景觀的高明。她說她對空間有種特別的敏銳，得以充分優遊於空間配置的概念。對於公共空間與建築物的公共計畫，永澤節子充分掌握著物體與空間的對話呼應，不是嘮叨不斷的喧譁，也不是霸氣十足的龐然物體，她運用材料傳達俐落的視覺景觀韻動，用結構處理無聲的靜穆安心，所有的安排在簡約中都經過嚴格檢證。

　　如噴泉水池的計畫案，藝術家運用泥土的特有材質表現出水的流動感，以此做為永恆時光的詮釋，或是在牆面上方裝置輕盈飄飛的屋簷，與冷硬的建築做了一個最佳互補，讓硬邦邦無生命力的建築物頓時甦活了起來。再者，永澤節子所製作的壺杯設計，其冷靜與簡潔的風格也再次說明這位藝術家的本質，黑白對比的基調，極簡的四方或圓形的造形，搭配金屬鐵線的握把，以及鐵絲鑲編的杯墊，吸引觀者目光久駐。

　　2008年於荷蘭的個展，永澤展出作品分為三大類：雕塑、陶藝物件與設計。她運用粗獷的陶土質感，或以陶土的磚紅或白色佐以部分煙燒的效果，單純地對應幾何的形體，像單階或三階的梯形，或是帶有四方小開口如栗子的基本形或圓球體等。無論如何選取媒材，基本上都體現出她一貫的風格：冷靜、俐落但暗藏溫潤。永澤持續不斷地受邀於西方的一些重要展出，藝術家清晰明快的創作語彙，即使在人才濟濟的歐洲，同樣讓人不可忽視。

　　身為一位東方女性得以在西方世界擁有一席之地，其中是不是有許多外人不知的困難挑戰？永澤節子對筆者表示，她在西方度過近四十年時光，困難的部分早已經微不足道了，這個經驗與機緣反而讓她認識了人的獨特性，每個人都顯得那麼獨一無二；

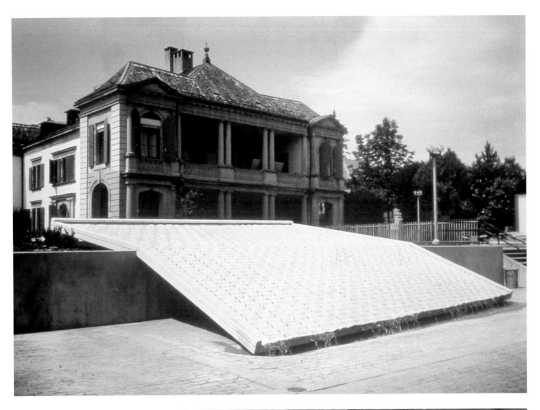

而且她比別人更幸運的是，由於她「遷移性」的背景，她得以在不同的文化中作選擇，分辨、過濾及吸收創作的正面能量與元素。永澤節子現今回憶起來，認為影響她最深的兩個人就是富本憲吉與索德納，她所謂的影響並不是指作品本身的啓發，而是指他們身為創作者的態度。

筆者首次與永澤會面，是 2004 年參與國際陶藝學院於韓國舉行的會員大會，當時她擔任 I.A.C. 副會長一職，在一場晚會中，永澤佩戴著一個搶眼又具設計感的布質項圈，特別引我注目。而後採訪的過程中，我們透過傳真或電子信件問題的釐清或確認，

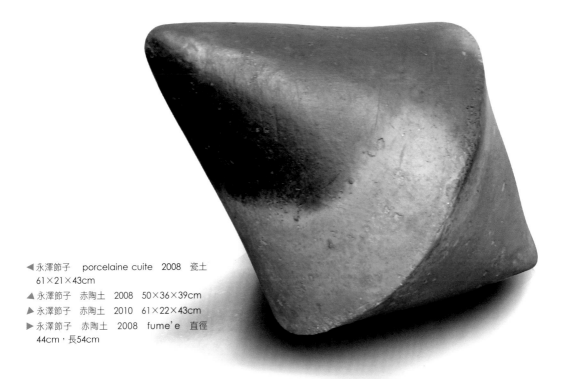

◀ 永澤節子　porcelaine cuite　2008　瓷土
　61×21×43cm
▲ 永澤節子　赤陶土　2008　50×36×39cm
▶ 永澤節子　赤陶土　2010　61×22×43cm
▶ 永澤節子　赤陶土　2008　fume'e　直徑
　44cm，長54cm

　　永澤總是在第一時間內回覆，節奏明快、有效率地完成遠距採訪。自我的獨特風格與
其俐落的本質，與其作品貼近穩合。

　　　永澤節子的藝術創作概念，事實上更貼近當代藝術的範疇。筆者問她，那麼將自
己放在陶藝的領域，是不是壓縮了創作的寬度？永澤節子回答，不管她的作品是不是
被視為純藝術表現，她都將自己定位為一位創作者。每當有人詢問這個問題時，她都
視自己為一個擁有現代美術教育背景的陶藝家。這位同時擁有藝術碩士、造形藝術與
雕塑文憑的藝術家，以其自在的態度在作品詮釋表現中，透露著純粹的藝術能量與豐
富的表現語法，還有清晰的辯證語彙，這種獨特冷靜與簡潔的本質正是他人無可取代
的。（本文圖片由永澤節子提供）

永澤節子簡歷

　　永澤節子（Setsuko Nagasawa, 1941-）出生於日本京都，父親為知名法學家，成長於充滿文化氣息的家庭。1959
至1965年就讀京都藝術學校，取得碩士學位，啟蒙老師為富本憲吉。1967年於京都設立個人工作室，1973年前往美國，
事師樂燒之父保羅．索德納，1975-78年於瑞士日內瓦就讀，取得視覺藝術的雕塑學位，1977-79年間於法國Atelier
de Fontblanche授課，1979年起於日內瓦裝飾藝術學校授課。由於住家在巴黎，因此長年在法國與瑞士之間往返。她
活躍於歐洲，作品於瑞士、法國、荷蘭與日本長期展出，涵蓋公共景觀藝術、雕塑、陶塑物件與設計等。1979年被甄選
為I.A.C會員，期間也曾擔任I.A.C.的副主席。

10 星野曉

散步在宇宙自然合好的路徑

▶星野曉　形成的開始—遇見螺旋
05I-1（Beginning Form -met
Spiral 05 I-1）　2005　黑土
315×300×150cm　明尼阿波里
斯藝術機構藏（星野曉攝影）

以泥條圈捲成形，用手指壓下泥土，
泥土以不等深度的陷落壓力作回應，
作品所產生的概念遠超過結構，不僅
是視覺傳達，更是感官觸感的表現。

S。H。
Satoru Hoshino,1945-

星野曉

星野曉於 1978 年開始發表「表層-深層」系列，旋即獲得「文部大臣賞

獎」。此系列主題風格直到 1981 年告一段落，轉以裝置藝術手法表現材

質與結構，而後星野於 1989 年開始第三階段深受矚目與討論的「出現的

形象」系列作品，作品充滿壓倒性的說服力，帶給觀者與藝評家強烈的關

注，更深受國際陶藝界矚目，帶出「陶藝」之終極本質與去向的討論空間。

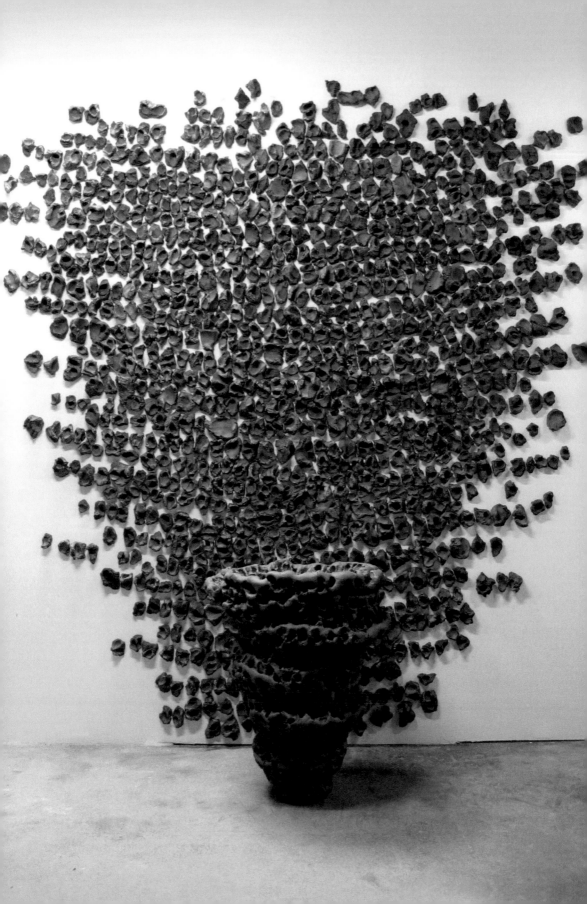

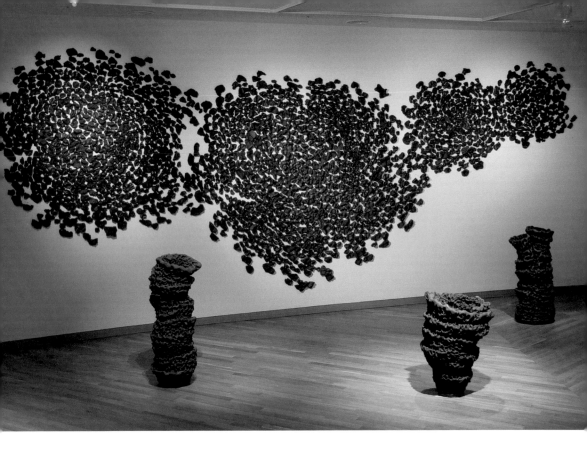

八木一夫於 1954 年所作的一件拉坯成形後再一一組裝的作品，取名為〈Samsa 先生的散步〉（The Walk of Mr. Samsa），其名稱源自卡夫卡《蛻變》一書。這個宛如轉動輪子的雕塑物件，充滿文學與視覺不尋常的表現，不僅富含詩意，更重要的是對日本當代陶藝之啟蒙充滿歷史意義。而這件體積並不算大的作品卻如同時代的巨輪，碾過數個年代，不斷散發、傳遞啟發的訊息。

十六年後，當一位年約二十五歲的青年，面對八木一夫的這件作品時，他深深受到感動，其中微妙的洞見連接這兩個不同世代的人。而當時的這位年輕人，在六十六歲的今日回顧其四十年來的創作生涯，以他目前的成就經歷，二十五歲的那次際會，可視為大師與大師的奇幻相遇。

1945 年出生於新潟縣見附市的星野曉，1970 年畢業於立命館大學，那時學生運動的反抗風潮剛告落幕，嚮往獨立自由的氛圍瀰漫，主修經濟學的星野曉，在衡量寫作或從事藝術創作的自我表現追求下，選擇由陶藝入門，那是基於自小對泥土的熟悉與對這個媒材充滿創作潛力的直覺。於是在畢業當年，那時他二十五歲，連同妻子佳世子便開始沉浸在陶藝創作的世界中。

星野嚮往八木一夫那自由無拘束的表現風格，於藤平陶室期間，一方面與妻子製作實用物項做為生活收入，一方面則忘情地自我創作。期間他曾於 1974 年加入走泥社，爾後於 1980 年退出。

◀ 星野曉　形成的開始─遇見螺旋06（Beginning Form - met Spiral
06）2005　黑土　300×600×400cm（星野曉攝影）
▶ 星野曉　浮現的鳥圖像─伊卡洛斯 II（Surfacing Bird-Ikarus II）
1991　煙燻黑陶　78×58×22cm（Jin Mori攝影）
▼ 星野曉　表層・深層（Surface Strata and Depth）　1979
黑陶、不鏽鋼板　18×90×280cm　京都府立總合資料館藏
（Mihara & Shiraiwa 攝影）

1978 年他開始發表「表層-深層」

系列，次年就獲得「文部大臣賞獎」，確

認其日本當代陶者之地位。而後這個80年

代的系列主題風格直到1981年告一段落，轉以

裝置藝術手法表現；其後星野於90年代發表空間

藝術的作品，於國際陶藝界得到相當目光，也帶出「陶

藝」之終極本質及去向的討論空間。

　　「表層-深層」系列以極簡風格的土塊強調二元論的純視覺表現。在精緻表面的質

感處理下，揭露局部輕微撕扯的淺淺斷層，引導觀者進入看不見的深度。那是一種深

不可測的視覺延伸，這樣的表現被藝評家記錄為「它好

似夜晚的寧靜海」，而星野曉則視之為「看得見的部分，

只不過是世界的一部分，絕大部分看不見的，

卻隱藏於後面支持著這個世界。」他企圖在極

簡主義與後現代圖形中做這樣一個平衡處理，

記錄意念的表現。這個系列作品一直持續到

1981 年，星野自覺這樣的創作形式已不再

能滿足自己，也明白這一系列造形元素的

掌握已到極限。

　　而事實上，當星野進入第二階段「暫

時型態」前，「表層-深層」的後期作品

曾出現了「多層次」處理的現象，藝評

家谷新認為這或許可以視為第二階段

不規則複數層次、無裡無外的裝飾表

現的前奏曲。

　　「暫時型態」的裝置手法，在最

初使用數量龐大、看似木板薄片的陶板，

任意安插裝置，以不分內外為結構，表現單一一元

性。而後加入了色彩與材料，嘗試多方面的視覺

表現。起初使用不鏽鋼，而後利用鐵絲，兩者取代

▼ 星野曉　地質（Geology）　1986　陶、不鏽鋼、鐵芯
300×300×250cm（Toshihiro Suzuki 攝影）

▶ 星野曉　春雪中的螺旋森林（Spiral Woods with Spring
Snow）　2009　陶土　280×280×45cm　Walbrzych
美術館藏（星野曉攝影）

陶土做為結構的一部分，以線條曲線的手法布置空間。鐵絲的柔軟，展現的兩面性與
空間性有別於鋼棒的處理。谷新記錄，這一階段的裝置作品仍是利用有限的泥土材料
外加異質素材，作出可能性的結構表現，材料與結構主導著整個形式表現。

　　當藝術家經歷上述兩個階段表現後，谷新表示如果星野曉在此一觀點（暫時型態）
停滯不前，他將無法感受到藝術家應有的衝突，而且有可能被不真實的現代主義浪潮
所淹沒（這裡谷新指的是前衛陶藝迷失於藝術時尚的表現），而他的貢獻也就不會那
麼地紮實。

　　當星野於 1989 年開始了第三階段深受矚目與討論的「出現的形象」系列作品時，
若說作品帶給觀者與藝評家的關注與感受是那麼強而有力，也充滿壓倒性的說服力，

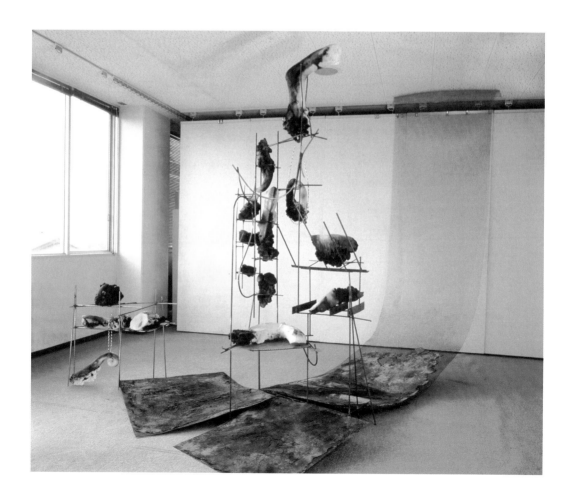

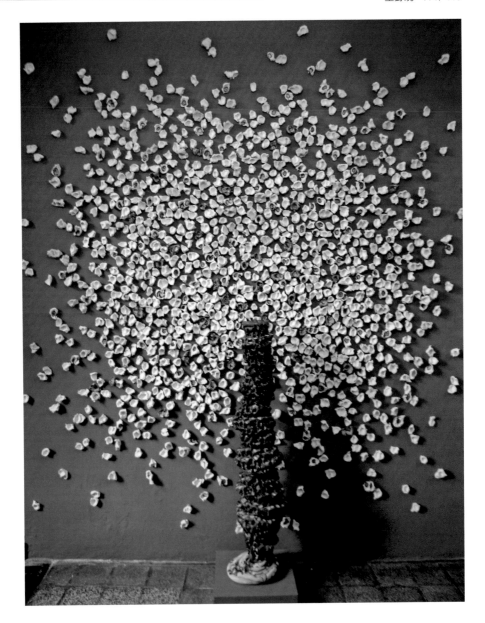

這種力量的產生絕對不只是藝術家本身由第一階段進入第二階段，那種內在單純渴望轉換創作形式的驅動力。如何讓一位作品形式已被接受認可的陶者，毅然決然地丟棄以往創作的形式價值？甚至由藝術家那種「主宰創作世界所有元素」的角色，而後卑降為「藝術家只是向宇宙自然借用物質材料，而後雙方共同創作」的謙卑？這一切源自於 1986 年所發生的一場土石流。那場毫無預警的天災淹沒了他的家園，除了一家四口死裡逃生。

　　那巨大無邊的黑色漩渦泥沙翻捲、撕扯、吞蝕、覆蓋了一切，其中也埋葬了星野曉對土（地）以往的認識及認定的定義。自此「土」在星野曉的印象中，已無法與所

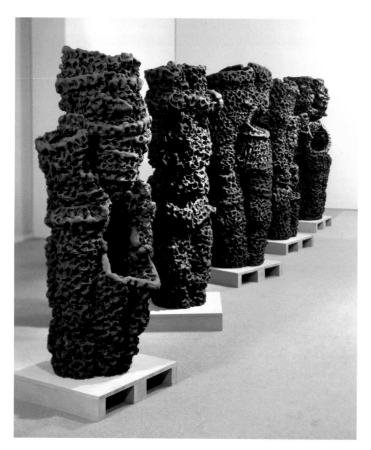

◀ 星野曉　凍雲（Frozen Cloud）
2001　黑土　190×70×70cm×5（個）
三件為岐阜縣現代陶藝美術館藏
（Mihara & Shiraiwa 攝影）

▶ 星野曉　形成的開始─螺旋07
（Beginning Form-Spiral 07）
2007　陶土　250×700×700cm
（星野曉攝影）

◀ 星野曉　土，水，火／大地，雲，風
（Clay, Water, Fire / Earth, Clouds,
Wind）　2010　陶土、燻燒
250×2200×350cm（星野曉攝影）

謂「土的造形」還是「土是讓藝術家操縱掌控來表現的媒材」這樣的觀念銜接。這個來自大地的物質根本不是人類可以駕馭搏鬥的，即使你用盡全身力量。這樣的一個覺醒，讓他重新回到與世界接軌的原點，那正是人類與自然相遇時最原始的起點。

　　所以何謂「陶藝」？這個以土為主要媒材的表現，其終極本質與可行的方向為何？

　　地球上曾生存、正生存及正在成形的百萬生物，基本上是源於土、空氣、水與陽光四大基本元素而產生。當人類意識到自身只是總體生命的一小部分，與土、空氣、水、陽光所組構的各類生物有著絕對連結的關係時，那麼我們對於供養我們的宇宙大地即不該貪婪欲求、砍伐破壞，即使大自然在不可預知的時刻，選擇以反撲做為對人類的警告，但基本上它還是如大地之母般寬容並孕育人類的成長。

　　所以當星野曉再度面對泥土時，他重新審視這個來自大地所供養的材料，一種更平等、謙卑的對話自此展開。正如他的描述：「我創作的方法是以泥土為開闊視野的基礎，將泥土視為柔軟有彈性的生命並與它對話，利用肢體語言來進行，我將身體部分（手指）壓向泥土的這項單純原始的行為，泥土以柔軟的陷落做為回應，即使由我先發言，這種關係仍不代表我是主動、它是被動。相對地，若我過於唐突表現我自己，成形的泥土將以崩塌或破裂的表現回拒，而後一個形體成形了，進而發展為一件藝術作品，而這正是雙方聯合努力的結果。」

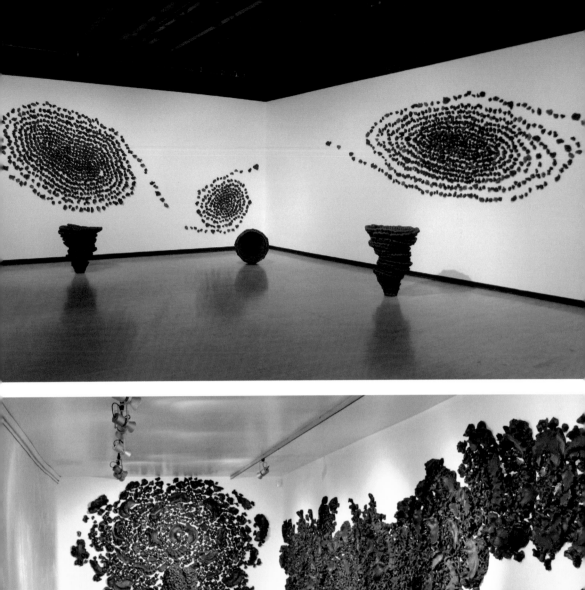
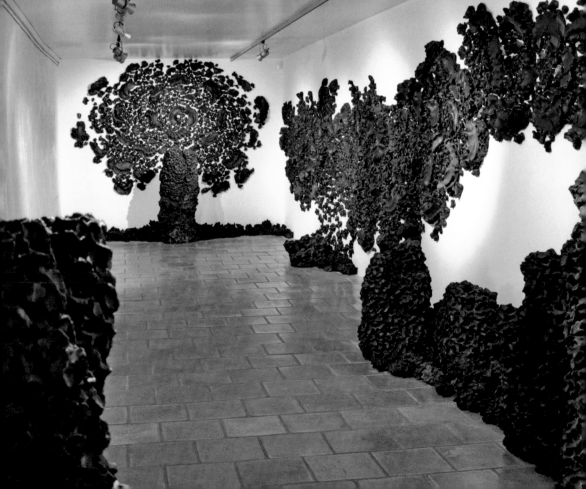

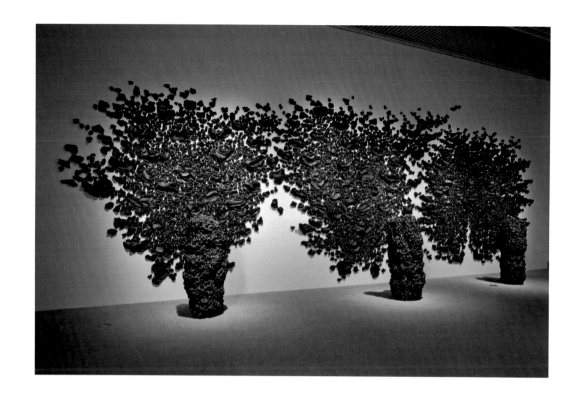

　　谷新於〈在秩序與渾沌之間〉表示，星野的這一系列作品，視泥土為自然物質與藝術家身體同等的關係。所以當藝術家「玩」泥土不僅是一種方法，也成為一種目的時，作品所產生的概念將遠超過結構，而且與設計也沒有太多關聯。谷新認為那是很原始的行為，不帶有任何方法，這一系列是星野想要嘗試回歸原始的結果，那並沒有辦法很單純地經由技法或是依藝術風格歸列，整體形體是超越藝術所表達的。

　　除此之外，當觀者看著這系列如古代原生地的黑陶作品，那不單是停留在視覺上的吸引，每一個陷落的手指印所帶出的感官觸覺，這樣的表現也跳脫大部分強調以視覺表現的創作經驗。

　　因此，正如谷新所評述，他認為每一件作品都是一個路標，指向著永恆不知的領域，此外星野曉的原創性質，超越了過分單純化的藝術歸列觀點。

　　星野曉的創作由已被認可的第一階段，躍入第二階段的探測，進而達到第三階段的成熟圓滿，這整個過程揭露了一位創作者的自覺與勇氣。星野曉表示，他創作的主要動機是來自創作過程獲得的經驗，而那正是創作者的意識、思考與宇宙交融、直接交談的至福時光。

　　當八木一夫開始第一件當代陶藝物作的創作時，他視泥土為創作媒材，而在日後寫下日本當代陶藝史的創始篇章；五十多年後，星野曉不單視泥土為單純的創作物質，更進一步地，他重新審視材料使用的適切性、還有創作者與媒材的平等性，這樣的觀點具有宏觀的遠見，因為那正出自人類與自然整體關係合好的迫切需要。

　　當星野的房子被土石流沖刷破壞後，他與建築師共同策劃，於滋賀縣的半山腰重

◀ 星野曉　古代綠地VII（Ancient Wood-Land VII）
1998　黑陶 390×1075×170cm（星野曉攝影）
▶ 星野曉　立起的像I（Rising up Figure I）　1989
黑陶　65×58×280cm　滋賀縣立陶藝之森美術館藏
（Hiroshi Mizobuchi 攝影）

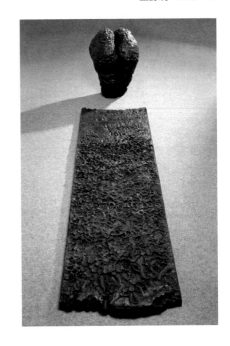

建一棟依山勢而設計的三層樓住家與工作室，這棟西式與日式合體的房子，屋外的樑柱是星野創作「出現的形象」系列的技法，柱子正是他作品的展現。站在他家的餐廳裡，大片明澈的玻璃正將日本最大的琵琶湖的水光攬入屋內，工作室或客房各自面對著山嵐與湖景，著實美不勝收，樹叢上棲息的猴群，或是屋外的鳥鳴，儘管這個工作室與住家，還有融入大自然的環境讓人如此稱羨，然而他每幾個月即風塵僕僕地在國與國之間穿梭，馬不停蹄受邀到各國展覽與創作。

　　當我們置身於時代洪流，面對著未知年代不確定的前景，以及對藝術創作存在意義的迷惘之時，總有幾位充滿遠觀洞見的藝術家，在不同的年代背景，經由作品思考表達，指出下一個可能存在的指標路徑。那不單是對藝術創作的某一存在意義，甚至是人類與精神世界分離所引發的崩敗危機後，如何重新在自然中安頓，如何再一次與宇宙合好，在他們的作品中暗藏著接軌的指標。（本文圖片由星野曉提供）

■ 大師叮嚀

　　土有其限制性，也有被適切表現的特性，倘若藝術工作者只是強行運用自身意念掌控對材料的表現，這種思維是不夠的。作者與材料影響作品的關係為各占 50％，對所有使用材料的特質與限制，創作者應該要有足夠的瞭解認識，若藝術家強行藉由材料執行他百分百的意念表現，這種作法少了份謙卑，也將無法進一步體驗那自由寬闊的創作經驗體現。

星野曉簡歷

　　星野曉（Satoru Hoshino,1945-）出生於新潟縣見附市，1971 年畢業於立命館大學，1974 年加入走泥社。在日本大阪產業大學擔任教授至 2003 年。自 1974 年始至今舉辦過的個展，包括日內瓦 Arina 美術館、比利時 Province Museum Voor Moderne Kunst、丹麥 Grimmerhus 國際陶藝美術館、英國 Victoria & Albert 美術館及澳洲、荷蘭等，與 2010 年於台灣新北市立鶯歌陶瓷博物館等。另受邀於國內外的展出也超過百場，遍及美、歐與亞洲。他的作品經常被刊登於國際陶藝雜誌做為封面。作品為京都國立現代美術館、英國 Victoria and Albert Museum 等世界各國美術館所典藏。星野曉同時也是 I.A.C 會員。網站：http://www.sk-hoshino.com。

11
結合東西美學極致表現的

深見陶治

深見陶治

▶ 深見陶治　天　57×57×47cm
2005（畠山崇攝影）

此作品以嚴格估算的瓷漿灌漿，用石膏
模具翻模而成，作品邊鋒展現沉重與輕
盈、銳利與柔和的對比，運用古代燒製
青瓷的精密技法，創造出當代青瓷造形
新語彙。

S. F.
Sueharu Fukami,1947-

深見陶治，是少數同時榮獲東西當代陶藝界極高讚譽的日本陶藝家代

表之一。年輕時受到一個中國青瓷杯的啟發，但影響他的並非在複製

釉藥與造形上，而是讓他思考如何提升這個傳統，表現出當代陶藝的

形色之美，自此他開闢出以傳統的深奧技法，詮釋當代陶藝的新美學，

深見的作品備受歐美藝評家與策展人的高度推崇，其作品常見於國際

陶藝刊物封面。

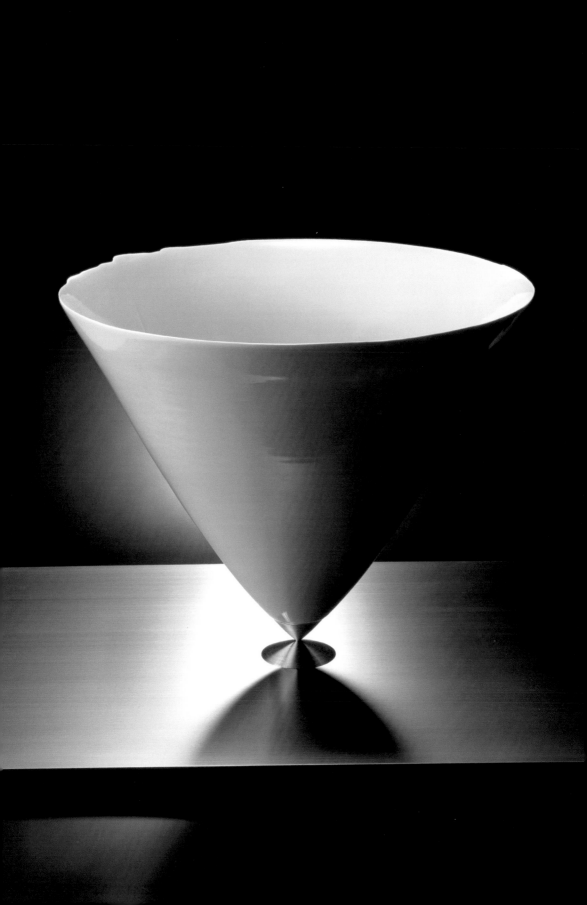

深見陶治 1947 年出生於京都一個從事陶器生產的家族，生為六個孩子中的老么，他從小就看著哥哥們忙於家族事業，在一次次柴燒的過程中，篩選出品質佳的陶器為商品，其他不合標準的則必須丟棄。深見回憶這段往事時表示，孩童時的他對作陶並沒有感受到樂趣，反而覺得很辛苦。然而日積月累耳濡目染下，最終他還是走上陶藝創作這條路。

　　二次大戰後，深見家族的陶藝事業發展得很順利，因此家人並沒特別要求深見幫忙家業。因此，他進入京都市工藝指導所習陶，期間他的同學將他一件作品拿去參加「日展」競賽（日本最具歷史的藝術與工藝的競賽），那正是二十歲的他首次得獎的競賽。

　　深見自工藝所畢業後仍沒有加入家族事業，自己開始拉坏，但著重新造形的嘗試。英雄出少年的他，自第一次參賽「日展」後，從此就成為這個競賽展的常客，前後得過多次重要獎項，作品甚至被外交部典藏，他的作品在當時深受大眾喜歡，常常一售

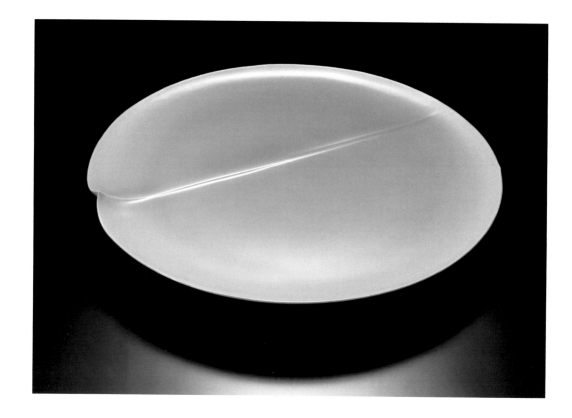

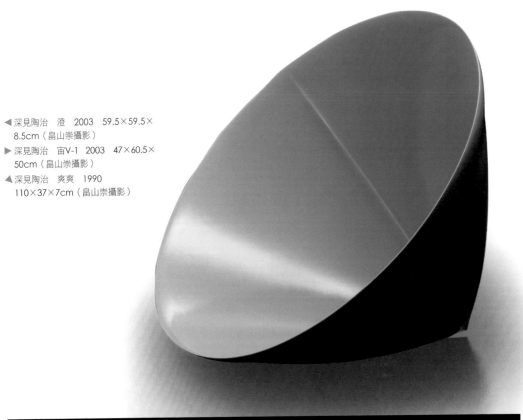

◀深見陶治　澄　2003　59.5×59.5×
　8.5cm（畠山崇攝影）
▶深見陶治　宙V-1　2003　47×60.5×
　50cm（畠山崇攝影）
◀深見陶治　爽爽　1990
　110×37×7cm（畠山崇攝影）

而空。然而，對於眼前的成績，這位少年得志的年輕陶藝家竟然感到很不踏實，因為他自覺內心深處有一股汩汩湧動原創的能量，等待著他。就如同荒地掘井，深見不間斷地摸索深掘，耐心守候那股隨時自地心竄出清澈而豐沛的水源，可是持續摸索的過程，無法讓他做出滿意的作品。

　　二十七歲那年，他巧合地在一個「東洋陶瓷展」會場，見到展示著中國與韓國的古瓷器，其中一個影青色的中國瓷杯特別捉住了他的目光。那時他的參展作品剛好送回來，深見看著自己的陶作，比對那個青瓷杯，他問自己如果將眼前這件作品打破，會不會覺得可惜呢？答案是不會的，他自問什麼樣的作品，才會讓他感覺到珍貴而願意保存下來呢？於是他開始嘗試半瓷土這個材料，從陶土出發到半瓷土，由半瓷土再到瓷土，由拉坏到泥塑，他不斷地實驗。深見發現不管他如何仔細地打磨作品，終究還是會留下手紋，這些留在泥土上的指紋，影響作品造形的精準。因這個執著，他開始致力於去除手紋的實驗，由最基礎的泥漿灌模，改良發展出深見獨特的技法，因而開啟深見陶治於當代陶藝界，技術與美學的創新領域。

　　深見陶治使用泥漿灌模的方式，期間不斷改良，發展至今，技法充滿了精密算計後的效率。他自認所使用的技術並非不尋常，然而策展人三浦弘子則表示，深見使用的工具與技法，如同是兵法策略，得以表現他所意欲駕御的想法。深見表示，泥漿的製作與水分的控制，是整個灌漿過程中最困難的，因為工作環境的溫度對泥漿的稠密度有關鍵性的影響，所以工作時必須在 22-23℃ 的自然常溫下進行。冬季時室溫遠遠低於 22℃，在不可以使用暖爐的情況下，意指冬天無法進行灌漿工作。

　　深見陶治在 2002 年底挑戰大尺寸的青瓷灌漿，筆者於同期間在「陶藝之森」駐地，

故得以於製作現場目睹整個過程。單是石膏模具就重達上百公斤、長達幾百公分，石膏模具翻動時動員十幾名人手與升降機，深見使用特製的鐵製圓型水槽與唧筒配備，再利用塑膠導管加壓，將如同米漿般平滑細密的瓷土泥漿，灌入石膏模具上的一個小洞口，大約三個小時後，等石膏模具吸收足夠厚度的泥漿，再從模具側邊預留的另一個洞口，一次又一次適度加壓，讓多餘的泥漿慢慢自石膏模具下方的洞口流出，大約六個小時之後才打開石膏模具。（以上時間因作品尺寸大小而不同）

　　在他進行這個大工程的數個月當中，他的工作環境始終井然有序，翻模過程所需大大小小的眾多繁瑣工具，即使小到一捆膠布與夾子都有固定的位置。每天工作完畢，使用後的工具都加以清洗歸位，並清掃現場的塵埃，才正式結束當天的工作，態度一如處理作品細部的嚴謹與專注。每一道程序的進行，都有一位專業熟練的典雅中年女士參與，那正是深見陶治的妻子深見美惠子，這位深見最具默契的幫手原本也是陶藝家，而後全心全意地協助丈夫創作。而事實上，深見說他的妻子於他，更像是一位同事與朋友，他們合作無間、各司不同的程序，嚴謹的創作過程及兩人出神入化的配合，滴水不漏地完成每一個步驟。

　　深見說當年看見那個中國青瓷杯時，他深受啟發，但並不是對釉藥複製與造形的興趣，而是讓他思考如何提升傳統，表現出當代陶藝的形色之美。他創作的原點是從自身的基礎出發，而非立身於傳統然後跟著傳統轉。所以不單是青瓷釉色的掌握，乃至於作品的造形，每個過程都經過再三檢視、測試，繼而精密嚴謹地呈現。

「中國宋朝對青瓷的精緻度與造形的力道，立下一個很傑出的典範，容器表面的光滑圓潤，其釉色充滿著沉靜與深度，在漸薄的脊部與側緣中發亮，形體與釉彩相互輝應，這種清新與細膩的技法誘導後人企圖復興，只是並沒有太多的進展，也無法創出新的詮釋，然而深見陶治結合著當代與承傳的精神，賦予了創新的存在。」I.A.C 的前主席魯道夫‧施奈德（Rudolf Schnyder）如是說。「深見陶治的作品造形伴隨著不可思議的釉色技術，促使作品散發無可比擬的美感，這是繼康斯坦丁‧布朗庫西（Constantin Brancusi）之後，唯一能在純粹造形的追求表現如此執著與成功的。」加斯‧克拉克（Garth Clark）這位美國當代陶藝界重量級的藝評家則如此說。

　　深見陶治對於作品細節的處理與邊緣線的掌握，引起注目與討論，作品邊緣一線間的寫照，是無限空間與豐富對比層次的顯現，有人說那像武士刀緣，或是寺廟屋頂的屋簷還是海空交際的地平線等，「深見陶治的作品不僅是超越古代的創作，他小心翼翼地處理如銳利刀鋒的邊緣—那是一種近乎完美的外

◀ 深見陶治2005-2006年於義大利 Faenza 陶藝美術館個展（畠山崇攝影）
▶ 深見陶治　立　2005　63×51×216cm（畠山崇攝影）
▼ 深見陶治2005-2006年於義大利 Faenza 陶藝美術館個展（畠山崇攝影）

緣。深見掌握現代的技術，突破了極限，在那裡，他讓沉重與輕盈、銳利與柔和做出結實的比對……」施奈德如此詮釋。藝評家乾由明也說出他的觀察：「陰寒與溫暖、銳利與柔和、堅硬與柔軟，深見陶治的作品充滿兩面性的二分法，然而他處理對比是如此地協調，觀者幾乎難以覺察到對比的存在，這種完美再再提醒著我們，這位雕塑家的熟練技法。」此外，「極其熟練掌控青瓷釉色使得深見的作品趨於完美，釉色好似自內部湧出的土耳其玉，薄薄地逐漸在較平的表面形成透明，褪為白色前，表面有著如刮刀般鋒利的邊緣，讓完美的造形更加引人注意……」克拉克說。

　　創作的動力主要來自何處？深見表示，其主要動力來自他想創作出能滿足自己的作品，在作品成形後能讓自己感到愉悅舒適。至於許多藝評對作品邊鋒做了許多不同的詮釋，深見認為他並沒有刻意去表現，任何一個實體存在的造形，那或許是存在潛意識裡的。關於天地間的交會之際，還是屋頂微隆的波浪線，或許是綿延的山脈等，他想要表現的是他的生活方式，自然而然融合其中，化而為一，而非分離的模仿，那是毫無意義的。

　　我想自然生活於他的啟發，應如同當年那個青瓷杯，證實人類與所有物質都是宇宙的能量的構成，人與萬物最終當是平等合一，即使穿梭千百光年，深見捕捉自然運

律的奧祕，他用嚴謹謙恭的態度，在材料、形體與技法中穿梭，融合其中。乾由明說：
「深見的瓷器第一眼看起來似乎是一樣的，然而他的作品幾乎不會重覆相同的主題，
含蓄雅緻的變化，深見純熟掌握細節，遊刃其中。」一如自然界的每一景物，每一天
的日出日落，一棵樹上成千上百的葉片，每一朵花，細看之後就發現，在總和的表面，
每一細微處都是個千變萬化的宇宙縮影。

　　深見陶治在 1985 年榮獲義大利凡恩札國際陶藝競賽的大獎，同年獲得名古屋志摩
市（Chunichi）國際陶藝大賽的獎項，那年他三十八歲，在這之前，他已拿下日本至
少十六項以上的獎。三十九歲時他受邀德國、義大利舉行個展，隔年則受邀荷蘭、比
利時、瑞士個展。深見說他自四十歲以後就不再參加競賽，因為他已有能力來判斷自
己作品的好壞，不須由他人決定。這樣的自覺正如同年輕時的他，不會迷失在周遭的
讚譽與掌聲中，每一個時期的他都擁有非常人的清明自覺與勇氣，真實地面對自己的
潛在能力並加以開發，不斷接受自我挑戰。

▶ 深見陶治　箱的造形（翔）　2002　寬30cm（畠山崇攝影）
▶ 深見陶治　遙遠的景（空）　1996　h 213cm（畠山崇攝影）

外表看來相當嚴肅的深見，談及創作時興致高昂，在他住宅的訪談從午間進行到晚間九點，欲罷不能，臨行前他還熱情打開工作室詳細介紹，不論是特別訂製的瓦斯窯或加了輪子的桌子，都是他特製的工具，他的妻子美惠子自始至終陪在旁，盈盈而笑。深見說，目前的灌漿法足夠他持續十到二十年的發展，可是他卻已有更新的想法與創意減輕模具的重量，現今的他備享國際尊崇的禮讚，卻絲毫不影響他對創作本質的真切初衷。深見陶治這位成功者形象者的背後，除了上天賜予的極高天分與他自身的努力外，更難能可貴的是他始終誠實謙恭、內外合一。（本文圖片由深見陶治提供）

大師叮嚀

　　當你決定進入陶藝界，要有一種精力與體力需要百分百投入對抗的心理準備，然後有一天你會發現自己的存在。當我年輕時，我的長輩告訴我不要為競賽展覽作作品，要忠實為自己創作，我至今仍記得這句話。

深見陶治簡歷

　　深見陶治（Sueharu Fukami,1947-）出生於京都從事陶器生產的家族，而後進入京都市工藝指導所習陶，二十歲首次參賽「日展」，二十七歲研究白瓷翻模灌漿，發展出讓國際當代陶藝界側目的成就。至今受邀超過一百次的展覽，其中於日、美、荷、義、德、瑞士、比利時等舉行過數十次以上個展。其作品為許多國際重要美術館與基金會典藏，如義大利凡恩札國際陶藝美術館、德國 Hetjeris 美術館、瑞士日內瓦美術歷史博物館、英國 Victoria and Albert 博物館、法國裝飾藝術美術館、美國聖路易斯美術館及芝加哥藝術中心、澳洲 New Castle 美術館、英國大英博物館、阿根廷當代藝術美術館、台灣國立歷史博物館、捷克布拉格裝飾藝術美術館等。他同時也是 I.A.C. 會員。

12

板橋廣美

賦予陶藝的形體為無形

板橋廣美

H.I.

Hiromi Itabashi, 1948-

▶板橋廣美　白的聯想（兵庫陶藝美術館展）　瓷土　50×50×50cm×81（斎城卓攝影）

先將石膏灌注於氣球內創造出流動曲線的坯土，再以「翻模灌漿」的技法大量的複製。藝術家並非刻意去模仿流動感，他是利用液體的流動性，帶出想要表現的效果。

金沢美術工藝大學教授板橋廣美，是早期運用「翻模灌漿」工業生產技法的翹楚前輩之一，亦為 70 年代其中一位具有強烈張力演出的陶藝家代表，然而板橋廣美不單以「翻模灌漿」詮釋當代陶藝的新意涵，他同時對不同媒材的特性掌握，以及對多元材質不著痕跡的融合，表現獨樹一格。

在藝術史的演化過程中，每一次新觀念的建立或是技術的突破，乃因應觀念需求的再創新，回溯發生的路徑，在當下或許不見得顯現即刻效應，甚至可能一如尋常，日復一日地緩慢運作，然而這些「新觀念」一根一脈的伸延，一步步堆疊鋪陳當代陶藝的蓬勃發展。

「翻模灌漿」是工業陶瓷量產非常普遍的技術，以規格化與分工制進行大量生產，以較少成本取得較大經濟效益。然而，當代陶藝家運用「翻模」的概念做為藝術創作的表現方式，這個熟悉的技法，就不再是單純技法的問題，而是一個新觀念的建立。當代陶藝發展半世紀，「翻模灌漿」這個工業技法，被陶藝家活化取用變成一個新觀念，讓它跳出傳統窠臼思維。因此當代陶藝正是經由這些新觀念的延伸創新，進而形成今

◀板橋廣美　白的聯想 2006（兵庫陶藝美術館展）　瓷土　165×8×
20cm×81個（斎城卓攝影）
▶板橋廣美　白的聯想（岡山縣立美術館展）　瓷土　30×39×18.5cm
▼板橋廣美　白的聯想 2006（兵庫陶藝美術館展）　瓷土　165×433×
200cm（斎城卓攝影）

日陶藝創作多元且豐富的樣貌，其背景正是經由不斷前進的思維所累積，「翻模灌漿」這個章節也是日後回顧追溯的線索之一。

　　日本當代陶藝界運用翻漿灌模技法，大約始自 1970 年代的後半期，陶藝家們以此作為陶瓷藝術觀念的創新手法。根據藝評家外館和子的文章，她指出日本當代陶藝之所以擁有如此豐富的深度與廣度，原因之一乃是 1970 年代的後期，以雕塑性作為表現的陶藝家具有爆發張力的演出，而其中一些陶藝家，更以瓷土灌漿的技法運用受到注目，其中最具代表性的陶藝家有深見陶治、板橋廣美、長江重和等人。

　　現年六十三歲的板橋廣美，不僅是運用翻模灌漿的翹楚前輩之一，他對不同媒材的特性掌握、對多元材質不著痕跡的融合，也獨樹一格。板橋被兵庫陶藝美術館策展人マルテル坂本牧子稱譽為「一位不斷追求陶藝新造形的藝術家」，マルテル坂本認為，板橋廣美一再重新檢視他對媒材運用的方法與創新的可能過程，同時對之前的創意不斷地檢驗甚至推翻。

　　出生於東京都三鷹市的板橋廣美，小時候受到喜歡茶道與日本繪畫的祖父影響，中學參加畢業旅行時還曾買下一個樂燒茶碗，送給他的姐姐當禮物，他少年涉獵藝術方面的興趣，顯然深受家人影響。

　　板橋廣美進入大學後主修法律，同時也在藤田徹也的地方陶藝工作室習陶。大學畢業後過著朝九晚五固定工作的生活，到了 1972 年，他成立個人工作室，專心製作茶道使用的器皿，當時他對「陶藝等於茶碗」的觀念根深蒂固，

製作了一百個茶碗，以一個一千日幣的價格販售，再將所得用來購買第一個窯。1975
年板橋進入岐阜縣多治見市陶瓷設計技術學校習陶，1977 年作出第一件陶藝物件，同
年他自學校畢業。而後，因機緣認識陶藝家伊藤慶二，對他日後陶藝創作頗有影響。

　　板橋廣美的創作大致可區分兩個方向，一個是數大量化的白瓷灌漿，另一個是白
瓷與燒粉的結合。這兩者具有相當對比的視覺差異，而且看似不相同的表現方向，卻
是相互對應與迴響。翻模灌漿部分，板橋說明：「我常常使用石膏模具，『翻模灌漿』
對線條的流暢呈現，與白瓷的色澤的表現是最好的選擇，我喜歡觀察外形的光影。」

　　板橋廣美表示，他自小就對水感到興趣，水這個物質隨著時間持續不斷地變化，
對任何輕微的外力都會有反應，它變成雲雨再落入大地，如此不斷地循環。

　　板橋的白瓷灌漿，就是在氣球裡灌注石膏，塑造如水般的流動感，「當我開始作
陶時，我將石膏灌注於氣球內，這些氣球的形狀，被擠壓出不同造形，形體被延伸拉緊，
當我看見這些不同的外形，感覺它們好像各自擁有情感與意志，如果我們的心有造形，
那大概就是像這樣。」從這段創作自述，我們不僅可閱讀到他創作技法的運用，更進
一步地揭露了藝術家理性與感性兼備的特質，這些特質在他創作過程一一顯露。

◀板橋廣美　白的聯想（栃木縣那須二期俱樂部展）
▼板橋廣美　白的聯想 1990（岐阜縣立現代陶藝美術館展）
　瓷土　40×28×25cm

「我想像改變一個基本球體的形狀，此刻的形狀，今日的形狀，這些形狀被創造，經由環境與氛圍被作了轉換。我思考如何將這些（物體）置於白色屋內，這些造形因光亮與陰影的影響，存在堅定又美麗的意志。我的創作自此展開，然而卻無終點，形狀經由手而作轉換，作品因此被呈現，這些形狀也將再度轉變。」板橋廣美持續運用

白瓷灌漿的方法，追求曲線美感的捕捉，藝術家為作品塑形的當下，任由石膏擠壓氣球的自然力改變外形；也就是說，他並不是刻意去模仿流動感，而是利用液體的流動，帶出他想要表現的效果。因此翻模灌漿對板橋而言，不單是為了重覆量化的需求，更重要的是這個技法最有效率、也最貼近藝術家創作觀念的執行手法。

　　板橋廣美於 2006 年在兵庫陶藝美術館的「陶藝的現在與未來 Ceramic NOW+」展覽，幾組不同形體的作品在空間裡互相對話，迴盪著新生喜悅或凋零敗壞的氛圍，在明亮清快的環境裡，對應著時間凝縮的蒼老氣味。板橋記錄著，當他查看展覽的空間後，隨即於自己工作室搭建一面與會場相同高度的白色牆壁（3.4m），板橋說，他創作前通常都會在一間白色的房間發想，閉起眼睛，然後一個空闊無邊際的空間便在他的眼前展開。

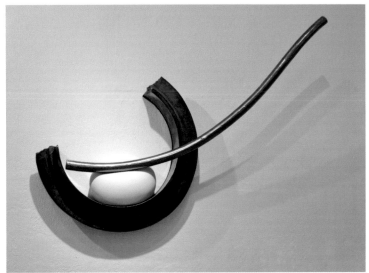

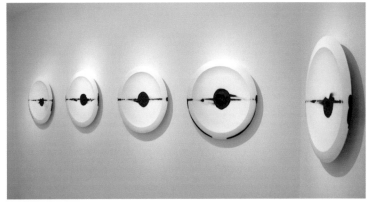

◀板橋廣美　遙遠的宇宙　2010　瓷土、陶土 金屬（板橋廣美攝影）
▲▲板橋廣美　遙遠的宇宙-2　2010　瓷土、陶土　金屬　52×60×15.5cm（板橋廣美攝影）
▲板橋廣美　相跡　2008　瓷土　57×58×7cm（板橋廣美攝影）

　　這場以白色發想的展覽，一個個渾圓白皙瓷土灌漿的半月體，彼此交疊相依，成形圓滿，它們大量地分布於空間裡，個體與個體相倚，群體相互貼靠，集體渾圓且數量龐大，形體飽滿自由散落著，如同滾動後靜止的駐留，萌芽茁壯前的等待。這些作品展露作者熟練的技法，近觀每一單件，表面肌理順暢自然，在遠觀中閱讀，集體流動在瞬間凝固，物件形體表現或技法兩者皆然，沒有留下遲疑不確定的痕跡，作者的極簡造形的數大美學，留給觀眾寂靜無聲的冷靜與溫暖。

　　板橋的另一系列作品則結合了白瓷與燒粉。藝評家認為，這兩種材料的同場演出，並不能為它定位為混合媒材，而是結構性的調和，作品呈現有機性的完整，並非單純組合的簡化定位。在燒粉與白瓷的系列中，板橋廣美的創作出發點竟然是企圖對抗地心引力，他說：「包含地球的所有星球上的形態，都因地心引力而形成。在窯裡，部

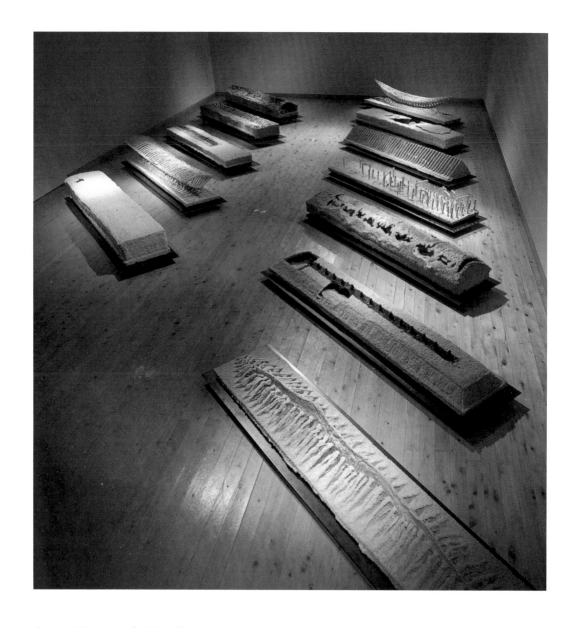

分陶土被熔化，釉藥完全被熔解。我在作陶時，把作品完全裹在燒粉中，好似讓作品自地心引力中解脫，如此一來我就實現了不受地心引力牽引的作品……」「燒成後殘留的造形，來自造形內部不穩定的沙子，我如同看見某種超越時間（的物質），這些即將破碎的東西，可以看見自然與時間的聯繫，還有過去與未來的時間……」。在展覽會場中，這些看似不同元素的表現，卻互相寂靜地撞擊著，迴盪反射，正如這個展覽的策展人マルテル坂本牧子說明的：「他運用這兩種顯著對比的效果，在同一空間創造兩種媒材的相互迴響，揭露對比的形象，『生與死』、『動與靜』、『有與無』……」。

　　板橋廣美認為，燒製的陶土比起水泥、甚至鋼鐵都更具承受力，可是相對地陶土卻又相當脆弱，他說雖然泥土的潛在承受力足以滿足人們的創作需求，但它與生俱有的脆弱性，似乎也與人類的軟弱相互呼應。板橋廣美感受泥土這個身為大自然的媒材，

◀板橋廣美　重力內無重力　1995　燒粉、鐵
▼板橋廣美　重力內無重力　2006（兵庫陶藝美術館展）
　燒粉　43×95×54cm×11個（斎城卓攝影）

　　它具有讓觀者與物件親近的魅力，這種親切感卻無法在鋼鐵或塑膠等材料產生同樣的效果。

　　當代陶藝以泥土為創作主場的唯一媒介，經由繁瑣的獨立技法作業來呈現，因而常被當代藝術界定位於「踩在工藝與藝術的模糊紅線上」，然而像板橋廣美這類的當代陶藝家，雖然取材泥土為主要的創作媒材，卻運用傳統陶藝量化「翻模灌漿」的工業技法，將觀念藝術化，讓泥土這個媒材的「正當使用性」與「材料使用的適切性」這些常被質疑的議題，有了正當存在的辯證立場。掌握泥土適切性的表現方法，當然不僅止「翻模灌漿」這一章，本書受訪的日本當代陶藝家，以多元的作品面貌展露，表現的不僅是鮮明獨特的個人風格與觀念技法的開創，最重要的是，大部分的陶藝家都對土的使用適切性的概念做了最佳詮釋，而且這也正是他們再三強調的。（本文圖片由板橋廣美提供）

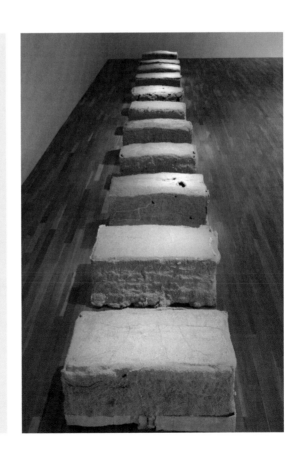

大師叮嚀

　　我們自身應該去親近土，向土學習，而非強制去拉扯它，如果以強制的手法自然無法與土建立關係，與土親近之時而帶出泥土之美。

板橋廣美簡歷

　　板橋廣美（Hiromi Itabashi, 1948-）生於日本東京三鶯，1973 年畢業於日本大學法學部，1977 年畢業岐阜縣多治見市陶瓷設計技術學校，現為金沢美術工藝大學工藝科教授。其創作主要有兩個方向，一是以白瓷灌漿，數大量化的處理，另一個是以白瓷與燒粉的結合，技法成熟洗練。作品為東京國立近代美術館、金沢二十一世紀美術館、岐阜縣現代陶藝美術館、滋賀縣立陶藝之森美術館、崎玉縣近代美術館、瑞士 Ariana 美術、義大利凡恩札陶藝美術館、希臘 Benaki 美術館等收藏，他自 2001 被甄選為 I.A.C 會員。電子信箱：hiromi@winds-art.com。

13

杉浦康益

與大自然的存在證明

杉浦康益

Y. S.

Yasuyoshi Sugiura, 1949-

▶ 杉浦康益　牡丹　2003
65×65×45cm（畠山崇攝影）

杉浦先製作出每一片的花瓣，然後逐一塗上白色化妝土，雄蕊與雌蕊的前端鍍上金色，約依原物十倍放大。藝術家展現比實物更強烈的真實存在感，觀者被這些驚奇造形所觸動喚醒，反回頭來進一步去確認真正的實物。

初期以陶岩群組受到注目的杉浦康益，後期以放大陶作植物為表現，陶岩群組的創作技法是以石膏翻模的方式來製作，雖然石膏翻模的技法運用到當代陶藝對日本當代陶藝界並不陌生，但卻是罕見複製自然大型物體的藝術家，且不論石膏翻模的技術，後續的陶作樹叢或植物的創作，其實都運用相當精妙的技法，以大自然為對象，進行絕妙的複製。

根據東京國立近代美術館主任研究官唐澤昌宏於〈杉浦康益的存在證明——從陶岩群像到陶的博物誌〉一文中提到，1970 年後半到 1980 年初期，當代藝術運用空間的創作相當尋常，然而對當代陶藝界而言並沒有那麼普及，而杉浦康益卻是少數運用裝置手法來表現作品的陶藝家。1980 年代陶藝家們以多樣與豐富的表現，開展日本當代陶藝的另一境界與氣象，其中杉浦康益選擇裝置手法鋪陳陶石群像的風景，在他持續旺盛創作活動的同時，也不斷地回顧自己的作品，進而嚴格與誠實地自我質問。

出生於東京都葛飾區，1969 年進入東京藝術大學美術工藝系就讀，1975 年畢業於東京藝術大學研究所專攻陶藝的杉浦，在校期間受教於藤本能道、田村耕一與淺野陽。杉浦自小對植物充滿興趣，同時熱愛美術，大學時期選擇東京藝術大學，在校期間接受扎實的陶藝技巧訓練，器皿的製造是學習的必要課程，即使老師指定此項作業，但杉浦卻逕自創造自己想要的造形，同時觀察同學的創作、也觀照自己的

◀杉浦康益　陶岩群組（真鶴）　1984　每個50×30×90cm
▶杉浦康益　陶岩群組　1989　高度由170到195cm（杉浦康益攝影）
▼杉浦康益　自然釉陶石　2003　高度分別為180,170,150cm（畠山崇攝影）

作品，當時的他質疑學生階段的課程學習，但關心當代陶藝的未來可能方向。雖是工藝系的學生，杉浦的注意力卻大多放在當代藝術的發展上，他自覺陶藝創作有技術上的限制，但當代藝術的表現卻蘊含更多的可能。

杉浦大學時代就開始自河邊撿拾石子，而後翻製原型，他督促自己每天作一百個石子並持續一百天，期間曾以九百九十九個翻製的陶石參賽，卻未獲入選。然而他不但沒有氣餒，反而更清楚自身的方向。1977年的第四回日本陶藝入選展，他在一個架著鋼架的玻璃台面上，放置六顆一模一樣的陶石，正式向日本當代陶藝界投出嶄新方向的訊息。到了1979年他第一次個展上發表的石頭群像首次受到注目，當時的他已充分感受到石頭群組在空間擺置關係，作品數量的多寡能帶出全然不同的表現力量。

唐澤昌宏表示，自1960年後半至1970年間，有鑒於陶土的柔軟性與可塑性，許多不同領域的藝術家不約而同地使用陶土創作，然而許多藝術家的作品並沒有強調燒成，甚至省略最後的燒窯過程。日本當代陶藝自二戰後蓬勃開展，唐澤昌宏認為，身

為日本當代陶藝界代表人物之一的杉浦康益，使用陶土為素材的態度雖兼備陶藝創作
的所有程序，但其實更貼近當代藝術的觀點。

　　杉浦康益於1984年自東京搬到神奈川縣的真鶴町，同時建立工作室，當地以出產
小松石聞名，其特徵為造形多樣且線條尖銳，粗獷破裂的原始肌理，真鶴小松石的特
質對杉浦充滿了吸引力，此外當地的自然環境氛圍對他亦深具啓發性，當藝術家於野
外駐立時，聽著狂風在岩石間穿梭，或是觀看岩石與岩石之間或規律或混亂，卻和諧
錯置於大自然的渾然天成，這些視覺或觸感都刺激藝術家對創作更進一步的思考。

　　1985年杉浦開始陶岩群組的發展，在當地不同景點安放一定數量、凌銳堅硬的相
同造形岩石，或許是海邊沙地、高原草地、河中乃至堤防，或許是廢棄的房子內與鐵
工場的回收站。唐澤昌宏表示，藝術家在不同景點安置陶岩群組，意圖乃在探試人工
岩石與自然的共存關係。作品在前者的景點出現和諧的氛圍，彷彿這些人工岩石屬於
自然界的一部分，而非短暫的風景；但當這些人工岩石擺置在後者的場地時，卻充滿
人為的氣氛。然而藝術家真正想要表現的，並非對場域的強調，而是企圖傳達「存在感」
的意念。正如藝術家自述：「創作三十年的『陶岩的群組』，岩石外層形體讓人看見（感
受）太古的歷史，它們的內部充滿能量，我用陶土複製石塊並且進而擴張，期待觀者
能補捉這個嶄新的自然感。」

　　杉浦自從搬到真鶴後，就不斷經由創作記錄這個充滿大自然能量的地區，以及大
自然對他的觸動。在創作陶岩群組的同時，1994年「陶的立木」（陶的叢林）系列也同
時展開，唐澤昌宏認為杉浦在這個立木系列中，掌握了大自然樹叢相互交纏所展現的
能量，此外藝術家運用天空當背景，做為裝置構成的要素之一。杉浦在陶板上安放數

個徒手捏壓的泥條，再於這些泥條上放置一片陶板，成為整體裝置的一個基本單位，每個單位大約 40×27×25 公分，重量約 15 公斤，由於每一泥條壓捏的造形不同，所以堆疊成景後，觀者即會發現這些乍看相似、但形態卻不同的單一構成，一旦組合即彰顯出強烈的造景風貌。

　　杉浦逐一堆疊獨立單位，成千數百的小單位瞬間被擴張成一大片的陶作樹叢，充滿視覺驚奇。「陶的立木」最初於藝廊展出，小樹叢自地面堆疊直上天際，陶塊泥柱的光影投射到天花板，形成喚動觀者感官的樹叢光影。而後他依裝置的場合，不斷地擴張單位數量，創造出讓觀者屏息撼動的巨大陶作叢林。唐澤昌宏認為，當觀者走近作品時，感覺是在林間散步，然而一旦從遠距離來欣賞時，看到的卻是一座如真的森林，他認為杉浦所創造的這些人工創作物，其實是藝術家心象風景具體化的呈現。杉浦自身則表示「森林身處在悠遠的有機空間裡，（那是）一種自地面向上升長的能量⋯我計算如何在空間裡安置，表現出有機空間與悠久的時間與力量。」

　　2000 年杉浦開始「陶的博物誌」系列，創作題材取自花朵、果實與有芒刺的植物等。此系列相較以往的陽剛主題，展露了另一纖柔面向的觀察與纖細技法，發表時受到相當大的注目。杉浦用放大鏡觀察植物，驚奇地發現花果植物在大自然中，包含極為繁複多樣的豐富形態。藝術家手下呈現的陶作植物乍看之下，或許沒能即刻感受其

◀杉浦康益　山法師　2007　55×55×30cm（杉浦康益攝影）
▼杉浦康益　山桃　2003　22×22×27cm（新野彰男攝影）

絕妙的技藝。然而事實上，此系列作品的製作過程相當繁複，花果被放大約原物的十倍，色彩的運用並非依照大自然的實物色澤，而是以非常少量的釉色作裝飾，藝術家先製作出每一片單一花瓣，然後逐一塗上白色化妝土，雄蕊與雌蕊的前端另外鍍上金色。杉浦說：「花朵的雄性與雌性的差異，植物的果實或是外殼與芒刺，都內蘊著神祕與精緻的能量。（此系列作品）並非單純運用陶土材料，複製神祕的空間或是質感的擴充，我想創造新的陶瓷，在大自然中包含神性與力量。」

根據唐澤昌宏的觀察，此一系列的造形於最初階段偏向簡化，僅強調作品的性格，較無張力。逐漸藝術家的觀察力提升到更細膩精準的層次，以敏銳的眼光過濾眼睛所見，進而強化或省略真實花果局部，成功地創造出比實物更強烈的真實存在感。唐澤昌宏說明，這種存在感的力量與實物同樣具有震撼力，當觀者欣賞這些作品時，被大自然驚奇造形的觸動而喚醒，於是反過頭來進一步去確認真正的實物。

專精日本傳統工藝歷史的藝評家樋田豐郎在〈杉浦康益的迷宮〉一文中以「絕妙技巧 」與「迷宮」兩個主題來陳述杉浦系列作品，在「絕妙技巧」部分他提到，當時真葛香山[1]創作絲瓜、鴿子、螃蟹等逼真陶物貼黏在花器上，被當時的主流權威視為兒戲之作，甚至勸阻他停止這樣的創作形式，真葛卻不為所動，而他這個絕妙複製實物的技巧，在日後已被認定為日本的重要文化財。

樋田進而說明，江戶時代日光東照宮的精緻雕物〈睡貓〉[2]，在當時的社會，被視為視覺娛樂而深受欣賞，樋田認為這說明了日本人對忠實複製自然物件的愛好，杉浦康益的陶作植物正有上述異曲同工之妙。此外陶岩群組更是直接複製大自然的岩石，即使是「陶的立木」系列也是立基在對大自然的複製上。

▼ 杉浦康益　向日葵　2002　65×65×35cm
　（新野彰男攝影）
▶ 杉浦康益　沙羅　2007　49×38×30cm
　（杉浦康益攝影）

　　杉浦康益自述，這三個系列乃是透過自然界的形體表現陶土材料與質感，藉此研索及喚醒深藏的「法則」、「力量」與「太古記憶」。樋田豐郎則說明，即使杉浦的作品並沒有涵蓋濃厚學術論述的企圖，然而對日本人而言，日本對忠實複製自然物件的愛好的承傳文化，讓觀者在欣賞杉浦康益的作品時，並不會被西方極度強調作品意念的觀念而受到限制。

　　樋田豐郎認為杉浦的作品帶領觀者遠離平庸與凡俗，且振興了人們的精神層次。事實上，杉浦康益的創作並不單是藝術家本身對「存在感」的紀錄，杉浦康益的陶岩、林木或陶作植物，在在提醒著人們勿對生存在這個大自然過於理所當然，而忘記立基於自然天地的原點。透過杉浦的幾十個相同造形的岩石或巨大而震撼視覺感官的陶作

叢林，以及被放大十幾倍的精緻陶作植物，這樣的驚奇或撼動進而會喚醒人類與自然共生的強烈證據。（本文圖片由杉浦康益提供）

註釋：

▌註 1　真葛香山出生於天保十三年至大正五年，是明治時代代表性的陶工，善長模擬複製大自然的昆蟲動物，栩栩如生，是高浮雕與真葛燒的創始。

▌註 2　創作者為左甚五郎，此人有可能是日本歷史虛擬的藝術家。據資料傳說，他活躍於早期江戶時代，擅長雕刻與木工，許多流傳的資料讓人們相信他在日本各地創作了許多深具靈性的雕塑作品。

大師叮嚀

以全部精力去嘗試大型的作品，不要滿足現狀。

杉浦康易簡歷

杉浦康益（Yasuyoshi Sugiura, 1949-）出生於東京都葛飾區，1969 年入東京藝術大學美術工藝系就讀，1975 年畢業於東京藝術大學研究所的陶藝科系。在校期間已開始於河中撿拾原石創作陶石，1984 年搬到神奈川縣的真鶴町並建立工作室，自此以尖銳粗慥裂紋的小松石的肌理為原石模具，創作陶岩群組。「陶的博物誌」系列於 2000 年開展，以纖柔的技法與觀察描繪自然界的花果植物，發表後受到很大的注目。其作品為東京都現代美術館、岐阜縣美術館、山口縣立美術館、岐阜縣現代陶藝美術館等收藏。

14

松本ヒデオ 的日本美學省思

松本ヒデオ

H．M．
Hideo Matsumoto,1951-

▶松本ヒデオ　Kakomitotte Mederu XVIII
（Subterranean Versailles of Hundred）　2007
90×90×80cm（A. Morino攝影）

以「土的鑲嵌」技法作出每一個單獨的局部，再將每一個
不同「形體的結構」的陶板或球體還是柱狀一一組裝，如
同是精緻劇場或沈落海底宮殿的局部。

松本ヒデオ以特有的「土的鑲嵌」創作出「形體的結構」，其間更運用

日本庭園造景「Enclose & Embrace」的概念，做為作品的布局構成方

式。松本以相當細膩的手法處理每一個單一塊面，而後將這些單一平板

進行大型的組裝，架構出讓人驚奇的造景，如深陷海底的宮殿或未來

城市。

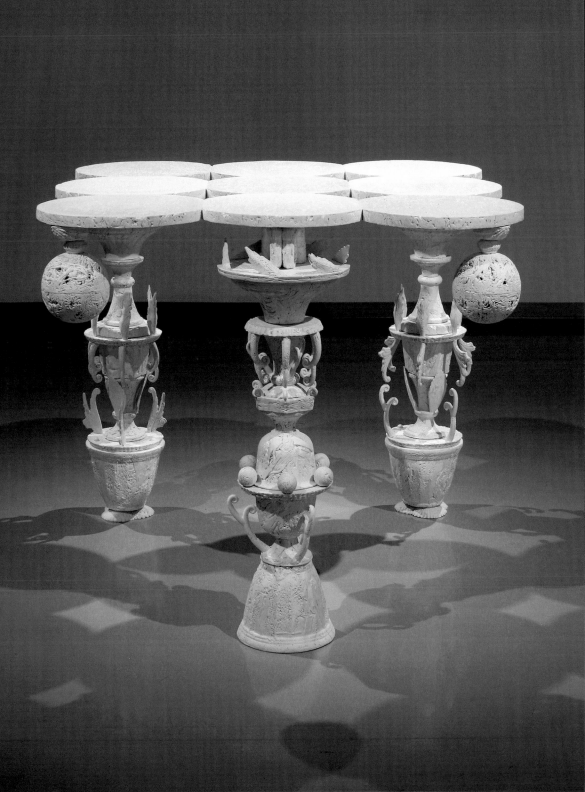

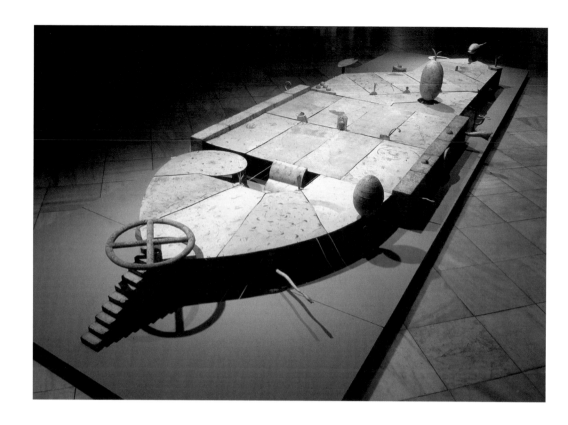

歷史演變過程中勝者為王、強權當家的政治經濟複雜背景因素，讓我們回顧當代藝術的發展時，無可例外地要回溯西洋美術史的起點，視西方的藝術動態與發展為時代的指標與奉行的圭臬。東方藝術家前往西方取經成為一種常態，日本的當代藝術家當然也不能免俗。只是，一個非常有趣的現象是，雖然日本深受西方藝術發展的影響，但是由於當年的鎖國政治與禪學文化背景，長年下來孕育出了普及的尋常民間美學與獨特文化薰陶，因此日本老中青三代的當代陶藝創作者，大多數都在日本文化教育體制裡養成，發展出不同於西方的陶藝語彙，前往西方接受正規的當代陶藝教育的日本陶者屈指可數。松本ヒデオ是其中少數的一位，他在德國與匈牙利的兩年間，觀察西方體制的存在優點，體察西方背景的經驗，卻促使他對身為日本人與其文化的反省自覺。

◀松本ヒデオ　Kakomitotte Mederu X　1992　540×170×70cm（T. Hatakeyama攝影）
▲松本ヒデオ　Kakomitotte Mederu XI　1994　270×150×90cm　國立國際美術館藏
　（T. Hatakeyama攝影）
▼松本ヒデオ　Kakomitotte Mederu XX（Mitochondrion's Jardin）　2010　100×410×
　90cm（T. Hatakeyama攝影）

　　松本出生於京都，目前於京都精華大學擔任教授。事實上，松本原本就讀東京農
工大學的農學部，一次偶然機會於圖書館發現了陶藝家尾形乾山的陶藝書籍，讓他對
陶藝產生興趣，而後前往益子，與日本民藝的重要代表濱田庄司有交談的機會，種種
機緣促使他決定進入藝術大學就讀。松本於大四時於藝術預備校就讀二年，而後才進
入京都藝術大學。

　　訪談中，他回憶剛進入藝術學校就讀時，對他而言尾形乾山與濱田庄司的作品就
是前衛藝術的代表，因為前者的作品於江戶年代可視為當時的流行藝術，另一位更是
「民藝品牌」的表徵。由於學校創作氛圍與環境的開放，讓他對所謂前衛藝術有著不
同眼界，他的學長有次用陶土作出「蟑螂」的造形，這個經驗對他是相當震撼的，至
此他才明白，每個年代的年輕人各受不同時代背景的陶冶，應發展出獨立的思考方式。
因此體認到若要創作出屬於自身的作品，就必須讓自己歸零，回到原點後才能真正出
發，以免日後作品充滿了他人的影子。

　　松本一開始以幾何造形為基本型，由於出生成長的背景在寺廟，他嘗試以半瓷土
為材料，結合幾何表現氣體的具象化，來呈現香爐與飄飛煙霧的畫面，除了點綴邊線

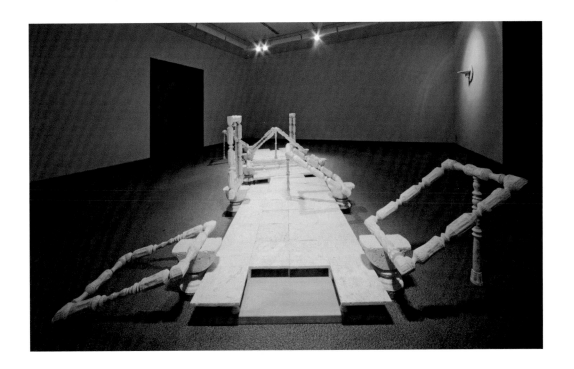

局部的色彩外，整件作品大體是以白色來表現。從大學時期到 1983 年，松本一直專注在這個單純的形式與意念的造形上發展。

　　1984 年松本大學畢業後前往匈牙利的 I.C.S.（International Ceramic Studio），也是歐洲最早成立的陶藝創作中心之一習陶，隨後轉往德國藝術大學就讀。此行歐洲之旅前後共計兩年，首次讓他體認到西方創作的自由性，即對泥土、釉藥與燒窯三大元素的自由發揮想像與各種實驗性的發展。這個新經驗讓他擺脫之前處理材料的拘束感，大膽對材料質感探究；同時，也因為日本藝術教育的嚴格基底，松本得以用更謹慎的態度，審視這個材料最根本與極致的本質，用有如顯微鏡的微觀法來接受與欣賞這個材料真真實實的特性。

　　松本於 1988 年返回日本後所發表的作品，即表現泥土本身質感的自然性，如盤旋時的紋理、拼接時的縫隙、壓擠造成的肌理、隨意搓點或畫痕，或任由木紋製造出紋路與洞口。此外，他更於 1990 年後在泥土中加入外來材料。事實上，當觀者細看每一片陶板與陶塊時，會被每一處精緻的質感與色彩所吸引，其間豐富的連貫性，不但沒有出現矯作的瑕疵，甚至相當自然從容，這種精緻的掌握表現，被藝評論述為「如同繪畫」。藝術家成功掌握創作者與材料間的尊重與協調，還有與材料共事過程的彼此呼應，作者身體使出的力道取決於材料的回應。其實，松本自身所執行的創作過程，

不單是創作成形的獨特技法，更重要的是被藝評家視為「創造出形體的結構」。

何謂「創造出形體的結構」？這點可透過他創作的步驟加以說明，松本於模具內倒入混合色土泥塊碎片的瓷漿，當瓷漿乾硬後自摸具取下，表面就形成各種豐富樣貌、且無一重覆的陶板構圖，有些碎片陷落在陶板內，有些則半掩半現於內層，有些則平平服貼鑲嵌在表面，這種特殊且極為自然的裝飾效果甚至被喻為「土的鑲嵌」。作品成形過程，作者與材料充滿緊密的互動，作者傾倒與灌注泥漿所用的力道，與使用泥漿與色塊比例分量的差異，陶板即刻於表面回應著各式豐富且殊異的圖案樣貌。

大約自1989年開始，松本作品的主標題幾乎都命名為「Kakomitotte Mederu」系列，「Kakomitotte Mederu」英文譯名為「Enclose & Embrace」，其日文原意乃源自日本庭院造景的方法。西方的生活經歷，讓松本強烈自覺身為日本人與西方人的不同，此外松本對日本庭園自小就熟悉，讓他進一步思考日本庭園造景的哲學。日本與西方庭院最大的不同，在於後者著重於人為設計，大抵一草一木一石都有預設安排，創造出期望中的庭園景觀；日本的傳統庭院造景則偏向於從大自然借景而後合而為一，也就是向大自然借取其中一處景觀，而後用籬笆隔離圈選出來，這種僅加以圍框的自家庭院，其實主要是在欣賞大自然的原本風貌。

　　松本表示，這種圈取圍繞而賞析的庭園用詞，不單是作品的題目，更是他工作的原則；事實上這個用語可延伸說明，松本作品所呈現的複雜與龐大形體結構的根本觀念，每一個陶塊與陶板都是單一景觀的一個小塊面，如何決定板塊的合併與延伸的底限？如何整合每個看似單一的獨立景點，在合併後恰如其分地融入整體的景觀？松本思考日本人創造傳統庭園時，取其喜歡的景觀納入造景的素材，這個動作很像將某些資訊收納後整合運用，而松本正是將這些分段的資訊謹慎卻感性地組裝起來，其輪廓延伸與取捨捏拿的分際，其實就深藏在「Kakomitotte Mederu」的奧妙哲學中。

　　松本於1992年所創作的〈Kakomitotte Mederu X〉比較偏向平面空間的延展組構。
而1994年的〈Kakomitotte Mederu XI〉與1996年的〈Kakomitotte Mederu XII〉則
偏向故事性的表現，松本表示當他將一些他自認為有趣的造形組合在一起時，那過程
類似孩子玩「樂高」一般，將單一個體組裝起來而後自由延伸。2001年的〈Kakomitotte
Mederu XIV〉與次年〈Kakomitotte Mederu XV〉則偏向三度空間的思考，且此一階段
表現，不僅是陶板表面質感與結構的強化，甚而擴及陶板的側面細節表現。

　　日本藝評家評述〈Kakomitotte Mederu XV〉一作時說，「那是由許多不同形狀的
陶板所組成，從前面到後面，從上面到下面，其安排的伸展方式如同卷軸，或像未來
城市的造景，每一塊造形都可以看見陶板漂浮伸展」，此外，「這件作品包含著兩個
層次的三度空間擴張，同時其陶板斷面提供了結構的層次」。松本表示，他的作品每
一個部分的造形與圖案都不相同，但彼此間都有關連，其組裝過程由小而大，創造出
擴張的可能性，每一個過程都包含著有關他個人的知識與技術所累積的資訊運用，組
裝過程等同日本庭園造景，充滿了感性。

　　2007 年以後，松本運用「土的鑲嵌」的基本結構，從往常二度平版為主架構，再營造組裝「形體結構」的三度空間，演變成每個個性鮮明的獨立體，都自成一個三度空間的物件，單一局部造形有如古代建築的細部，松本將這些造形與質感都趨向繁複的單一個體，組裝出一場更加細膩華美的競演。2007 年〈Kakomitotte Mederu XVIII（Subterranean Versalles of Hundred）〉一作，是〈Kakomitotte Mederu XVII（Subterranean Moonlight Episode'04 Jardin）〉的延伸版，兩件都強調基部支柱的表現勝於置頂的平版，而後者更簡化頂面的存在，強化繁複華美的柱子組裝結構，整體構圖如同是一座深陷海底的宮殿。

　　與松本的訪談是在他的工作室進行，當筆者詢問第一個問題後，不須採訪者太多提問，松本即侃侃而談，從藝術家的創作之初一路說到近期創作，思路清晰，充分掌握細節；後續越洋寄來筆者要求的相關資料，更展露絕佳的效率。由這些細微處反觀松本的作品，他擅長龐大結構的壯觀布局，卻又兼顧細部質感的精緻巧妙，的確展露藝術家的獨特過人之處。

◀松本ヒデオ　Subterranean Plant Hunter　2008　90×90×90cm
◀松本ヒデオ　Sansui　1991

　　松本的作品像是一部組裝後的精密機械，每一個細部背後同時包含著豐富知識下的靈巧技術，還有美感布局的巧思，如同戲劇的布景，每一單一零件都如同道具，充滿著劇情的關鍵與昭示；或是像一座未來城市，每一塊板面皆由獨一無二的質感與造形所搭建，每一個斷面入口都將通往一處無人知曉的祕徑。松本的作品或許正如藝評所寫，其基礎觀念乃建立在「面的擴張」與「層的充實」上，然而這位身受西方陶藝教育的陶藝家，既大膽又細心掌握著陶土的特質，表現其獨特豐富樣貌，創造出充滿力量與奇妙的空間結構，更重要的是，不論是源自背後的思考原點或作品本身的呈現，皆充滿日本文化美學的省思與內涵。（本文圖片由松本ヒデオ提供）

大師叮嚀

　　這個年代的年輕人其實有很多不同的選擇，最重要的是忠於自己，對他自身生存的年代保有誠實的心意與行為。

松本ヒデオ簡歷

　　松本ヒデオ（Hideo Matsumoto,1951-）出生於京都，原是東京農工大學的學生，而後進入京都藝術大學就讀，1984-85年於匈牙利的I.C.S.與德國Stuttgart藝術學院研讀陶藝。以「土的鑲嵌」技法發展出「創造出形體的結構」的創作表現受到矚目。1989年擔任京都精華大學美術學部副教授，2001年升為正教授至今。活躍於日本與國際陶藝界，作品為東京國立近代美術館、大阪國立國際美術館、滋賀縣立陶藝之森美術館、英國倫敦Victoria & Albert博物館、德國The Keramion美術館、匈牙利IAC美術館、加拿大玻璃與陶瓷美術館等典藏。1998年被甄選為I.A.C會員。網站：http://ocean-art.jp/matsumoto。

15

迫力當前的 三輪和彥

三輪和彥（兵庫陶藝美術館提供／Taku Saiki攝影）

K.M.

Kazuhiko Miwa,1951-

▶三輪和彥　Installation View　1988（田中
　学而攝影）

此作品以拉坯成形，佐以化妝土。 以殘破不
完美的環狀造形，象徵「拉坯的移動」、「永
恆」、「宇宙」與「中國古玉環」的綜合化身。

三輪和彥的父親是第十一代的三輪休雪，被日本政府封為人間國寶，生

長在三百多年的陶藝世家，三輪和彥以大型裝置作品展露與家族傳統相

異的創作之路。他強調創作者的身體、物質（泥土）與工具的三者關係

必須和諧才得以孕育出好作品。他的創作，看似與家族之路背道而馳的

背後，其實分享著相同的精神境界。

2009 年1月寒冬的午後，我在京都的藝廊參觀第十一代三輪休雪的百歲陶展，同行的策展人マルテル坂本牧子，細心為我解釋這個陶藝世家的背景。那一個個粗獷且厚重的茶碗或花器，器物切面簡潔有力且毫無修飾地保留交錯處的切線，釉色裡層的坏體，若隱若現著陶土石粒或是黑色的化妝土，陶土原色的器物，都裹上一層厚厚的白釉，以不匀稱的豪邁感蓋住坏體，器物本身部分露出土坏內藏的無光黑色，或已被火焰烤紅的淺橘紅色，如積雪的厚厚白色色層，自然不刻意地包裹著每一個陶器，器皿上的白釉映著屋外飄飛的白雪，一片片不規則地降落在人行道或是黑色的柏油馬路上，部分積堆成丘，有的已融化於地面。

在日本談到茶碗，有「一樂（京都）、二萩、三唐津（佐賀）」的說法，也就是這三個地方的茶碗在日本深具歷史聲望。三輪家族自 1663 年開始陶藝家業，初代的三輪在當時是萩市領地的官方陶匠，曾去京都學習樂燒的技法，並將其技法帶回萩市傳授，因此三輪家族在山口縣的萩市算是知名的陶藝世家，特別是茶道器皿的生產。生長在這個深具聲望的陶藝世家的當代陶藝家三輪和彥，他的父親正是我於京都參觀百

◀三輪和彥　絕境的盡頭　1997　285×860cm（田中学而攝影）
▼三輪和彥　盡頭　1984　285×860×300cm（Akihide Murakami 攝影）

歲陶展的第十一代三輪休雪，而第十代傳人則是他的叔叔，今已超過百歲的三輪休雪於 2003 年將其名號交給三輪和彥的大哥，擔任第十二代傳人。此家族不僅繼承家業襲名制度的傳統，其中十代與十一代的三輪休雪還都被封為人間國寶，也就是日本重要無形文化財保持者。[1]

　　三輪和彥成長在這樣的陶藝世家，對父親與叔叔感到敬畏，同時對萩市的傳統充滿敬重，他自然而然地也開始作陶之路。然而家族的影響太過深刻，在父親與叔叔的顯赫光環下，他除了深受家人傳統器物的薰陶外，似乎找不到自己的形式風格。因此 1975 年二十四歲時，他決定前往美國舊金山藝術學院就讀，此行一去就是六年。

　　自美歸國後，三輪和彥於 1984 年於日本山口縣的美術館舉行展覽，這個展覽的內容也正是他日後創作方向與精神的奠定點。一件被命名為〈盡頭〉的作品，以 40 噸的泥土搭造出一條公路，一段自平地而高聳的泥地公路，路旁裝上白色曲線的路邊防護鐵架，三輪駕駛摩托車與四輪車自上方碾過，留下深刻的輪痕。三輪說明柔軟泥土的

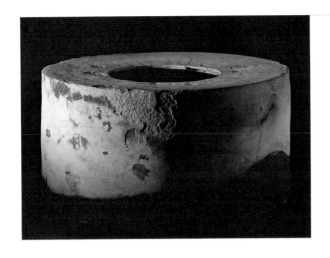

表面所留下的車痕，
正如同生活痕跡的寫
照，這件作品處理成
幾處無路可通的狀態，
展出期間，這件作品
更因泥土的自然乾燥，造成猛烈的裂痕與移位，而這正是這件作品對生活反射的意涵
表現，而後連續的兩週，三輪與其他十位工作人員共同地移除泥土，這整個創作過程
對三輪和彥而言，正是泥土與藝術家、精神與肉體相互摩擦的共同作用力，藝術家將
雙腳踏穩在土地上，用雙手與泥土全心全力地格鬥。

　　作品〈無題'88-V〉為 1988 年的創作，這些造形如同游泳圈的圓形體，對藝術家
而言卻是「拉坯的移動」、「永恆」、「宇宙」與「中國古玉環」的綜合化身。三輪
取來殘破不完美的古玉環造形，覆以相近泥土或棕或灰黑的純樸色澤，表達著他自身

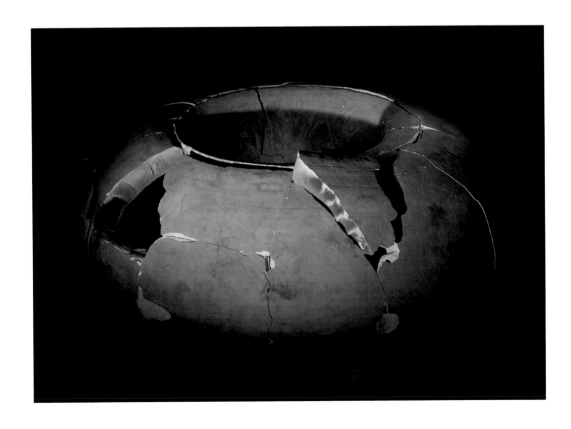

◀ 三輪和彥　無題'88-IV　1988　60×118×118cm（田中学而攝影）
▶ 三輪和彥　無題'88-V　1988　52.9×139cm（田中学而攝影）
▼ 三輪和彥　KAKAN　2003　105×25×28.5cm（田中学而攝影）
◀ 三輪和彥　（左）白色的夢No. 4　1992　35×18.8×13.7cm（田中学而攝影）
　（右）白色的夢 No. 5　1992　32.2×13×12.6cm（田中学而攝影）

所認定的恆長意境。1991 年的〈白色的夢〉，三輪和彥創作許多大型的雕塑器物，這些以拉坯成形的珍珠白雕塑，乍看像是有上蓋的不正規圓形容器，鬆軟形體從膨脹的底部基礎上升一路到上方的收口，口徑上面再搭著一個不等規的三角錐體，整體形態相當隨意，此外在物體的表面散布著如手指隨意掐陷的凹口，燒成後的裂痕也都自在地保留，成為雕塑物的一部分，這些看似有實用性功能的物件，在藝術家的精神領域，卻是一件件唯有在和諧當下，才得以存在的雕塑。三輪強調這些雕塑的成敗決定在三個韻律的平衡，其一是轆轤、其二是泥土，再者是身體；也就是工具（轆轤）、手（藝術家）與物質（泥土）三者彼此銜接到無隙縫的默契，當以上三個韻律處在和諧的當下，作品才得以孕育而生。

　　2006 年於兵庫陶藝美術館的展覽「陶藝的現在與未來 Ceramic NOW+」，三輪在展廳裡裝置了二十多根高約 200 公分、重約 600 公斤的巨大土柱，與三組橫置破裂的土柱泥塊，這些高聳直立、迫力的大型土柱，被安放在一個個鐵製的台座上，充滿重力

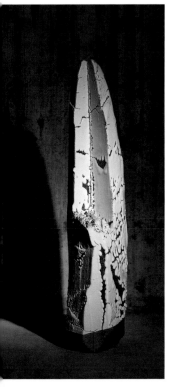

◀ 三輪和彥　TORIDE　1993　200×430×
160cm（田中学而攝影）

◀ 三輪和彥　想像之地　1989　36.5×
240×75cm（田中学而攝影）

▶ 三輪和彥　黑色遺跡　2006　（兵庫陶
藝美術館提供／Haruo Kaneko攝影）

與量感的雕塑品，或白、或黑、或金色，有些柱子並非全然挺立，在 1250℃ 的燒製過程中造成部分微傾扭曲，以及在泥塊表面產生自然裂痕或深度裂縫。當觀者在這些物件中穿梭時，似乎可以感受到這些有著斷裂裂痕的實心土柱，可能隨時崩裂倒塌的壓力，展出現場充滿繃緊的張力感。

　　這些雕塑是三輪於 2004-2006 年在滋賀縣立陶藝之森所完成的作品，藝術家將泥土不斷填塞擠壓到一個木製的模具裡，大量的陶土被紮實堆擠到模具內，直到無隙縫存在，一根根的泥柱就經由這樣的程序完成雛形，再經由長時間的乾燥等待，而後進行素燒、釉燒，最後以黑、白與金色來呈現。其中白色與金色對藝術家有特殊意義，三輪所使用的白釉稱為「休雪白」，這樣的白色釉色在萩這個地區自古流傳，然而第十代的三輪休雪將此種釉的質予以改良，與原本白釉的色調有著微妙差異；至於金色，對三輪而言則是人類世界恆久關切的象徵。釉燒後的作品表面或物體本身出現的裂縫，也毫不掩飾地與作品合而為一，因為那正是藝術家所要表現的藝術品精神特質

之一，「藉由這種瑕疵，表現泥土內部原有的能量，泥土透過它們來說話」，マルテル坂本牧子如此說明。

　　此外，這些作品在創作的過程必須動用到起重機，亦須許多工作人員協助，基本上那並不是一個人可完成的創作。根據マルテル坂本的觀察，「他喜歡這些大型陶作移動時的整個過程，因為那需要起重機與一群人的協助，一個人是無法完成的。他對操縱這些巨大柱子的過程感到興趣，因為那正得以直接體證泥土本身的迫力」。而藝術家為何對實心的泥作如此堅持？「相對於空心土柱，實心土塊掌握了巨大的力量，透過裂縫與缺陷來彰顯泥土的粗糙性格，並且展示恆長的實心力道。」マルテル坂本牧子如是說。

　　三輪和彥選擇迥異於他父親與叔叔創作的器皿形式，而趨向大型雕塑與裝置，特別強調在體積、量感與群體的合力協助，完成一組組迫力當前的作品，這些看起深具破壞力的巨型作品，乍看起來似乎與家族長輩的創作並無共同之處，然而細細欣賞三輪和彥父親的器皿時，卻在細微之處看到他們父子之間，顯露某些相同的精神境地。三輪和彥充滿力感與破壞性的表現，對比著他父親那些不特意修飾細節的厚重粗獷茶

◀ 三輪和彥　ah　2006（紅）　50×142×155cm
　　hūm　2006（黑）　45×135×155cm（田中学而攝影）
▼ 三輪和彥　白地上的詩　2008　9.3×27.6×18cm
　（田中学而攝影）

碗、花器，還有其豪邁不拘的上釉法，三輪和彥作品的量化與重感，還有造形的不拘束，正呼應著人稱「鬼萩的境地」第十一代三輪休雪之作，其豪邁的色釉與形體。兩者之間似乎都彰顯不拘於細節，以及自固定完美形式解脫的豪氣自由；這些特質在傳統陶藝世家的內蘊創作之地，似乎以不盡相同的形式表現，卻同時傳達了日本固有的禪學精神。（本文圖片由三輪和彥提供）

三輪和彥簡歷

　　三輪和彥（Kazuhiko Miwa, 1951- ）出生於山口縣的萩市，叔叔十代三輪休雪與父親十一代的三輪休雪都被日本封為人間國寶。三輪和彥於 1975-81 年就讀於美國舊金山藝術學院。1984 年在日本山口縣的美術館舉辦展覽，這個展覽成為他日後創作精神與方向的奠定點。其作品物件經常出現毫不掩飾的裂縫，這是他企圖表現藝術品精神特質的一種方式，且他常製作大型作品，並動用起重機與許多人力，其原因之一是他喜歡這些大型陶作移動時的整個過程與群體協力。三輪的作品被山口縣立美術館、東京國立近代美術館工藝館、東廣島市美術館，茨城縣陶藝美術館、美國費城美術館等收藏。

註釋：

▌ 註 1　日本於 1955 年制定了「無形文化財」保護法，也就是對日本傳統工藝藝匠地位之保障，而日本還有一項歷史更悠久的家業襲名制度的傳統。這種不成文的襲名在日本的文化社會中有著相當嚴謹的尊崇認同，其制度通常是父死子繼或是由父親正式交出家業與名號給下一代的傳人，一般日本民眾並不可任意更改套用其名流，可是具有世襲傳承的家族則可在襲名後傳承法定認肯的名號。

16

秋山陽

的地質哲學

▶秋山陽　Pho III　1997
159×78×49cm（田中
学而攝影）

以火槍燒烤土坯的表面，
利用內外溼度的反差創造
出自然的泥土表層龜裂的
效果，這種如標本易裂脆
弱感的表層美感，對應泥
土內在難以駕馭的本質，
藝術家嫻熟地處理作品優
美的平衡。

Y. A.

Yo Akiyama,1953-

秋山陽

在日常生活中剝橘子皮或是切洋蔥，這些看似毫不起眼的小動作，竟可能是創意的改革起點，而這樣的一個小原點，對一位具有思考性的陶藝家，正是他創造出風格獨具作品的起源。秋山陽藉由泥土強化其本質，呈現土地大規模的龜裂紋理，透過人工年代加速器，將千萬年地質轉化的漫長程序，藉由燒成的程序擬縮了大自然地質轉換的現象，形成充滿撼動視覺感官的當代作品。

山生於下關市的秋山陽，畢業於京都市立藝術大學陶瓷科，這是他與陶瓷的初次接觸。秋山陽受訪時表示，70年代校園瀰漫著對「意念」的思考風氣，同學間常互問「什麼是你的創作意念？」當時八木一夫正值於京都市立藝術大學授課，根據秋山陽的回憶，八木一夫對當代藝術有著相當敏銳的知覺，不單是對日本，對西方的當代藝術也用開放的胸襟去接受。不論是傳統陶瓷或當代陶藝，八木認為，這些都是屬於知識範疇，無須刻意用新舊去作切割。八木一夫很少直接評論學生作品的好壞優劣，反而強調學生應培養自身的思考能力，不該拘泥於學院派教育養成的邏輯，因此秋山陽認為，八木一夫對於今日自己成為陶藝家最大的意義，就是養成他獨立思考的可貴啟蒙。

自我的認識與不同階段的探索是人生構成的基點。人類的內在世界銜接著自然宇宙的奧祕答案，看不見的絕大部分支撐著可看見的小部分，人的內在如此，自然與宇宙的構成何嘗不是如此？「看著你自己，然後開始你的創作」，八木一夫當年對著他的學生說出這句看似平凡的句子時，其實是充滿玄機的，對當時那群身體與精力正奔向青春燦爛與無限生機的青年，到底有幾個人能夠真正理解個中的深度？然而無疑地，那卻是深埋的種子，時機一到就抽芽茁壯。除了獨立思考的訓練，當時京都市立藝術大學的陶瓷科教育也強調材料與燒成，認為這是學生應具備獨自作業的技術能力，也就是在這樣紮實的技能訓練與思考養成的完備教育環境下，對秋山陽日後成為出色陶藝家的過程，產生關鍵性的影響。

秋山陽表示，大學畢業後，他曾一度困惑應不應該選擇陶藝創作做為往後人生前

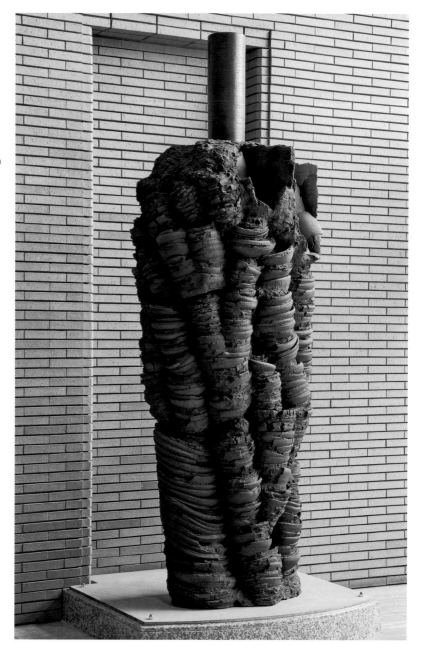

◀秋山陽　異音3
（Heterophony 3）
2009　223×185×77cm
（豐永政史攝影）

▶秋山陽　異音2
（Heterophony 2）
2008　206×74×45cm
（豐永政史攝影）

進的道路，於是他決定放空自己，將學校所學的一切都放到一旁，重新回到單純的原點──「創作者」與「土」的最原始關係上。「土的本質是什麼？」「我與土之間，可以建立起什麼樣的關係？」「我本身能為土這個材料，創造出什麼？」當一切回歸到最初的起點時，原本不可能發生的事就有了發生的可能。把思考的疆界往外延伸或是乾脆把界線除去時，一個圓滿的「零」，就成了世界構成的基礎架構，也造成了所有的無限可能。

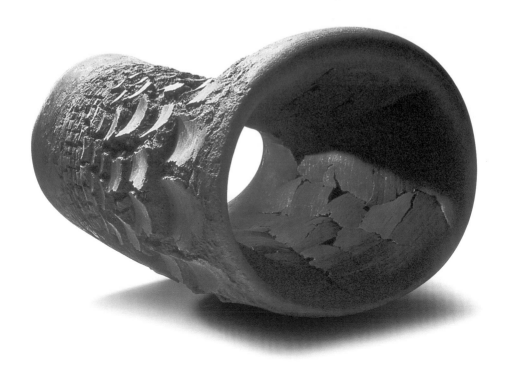

因此，當秋山陽重新審視泥土的本質時，他尊重泥土本身的特質，且專注於創作當下他與泥土所發生的對應。所有的陶藝創作者都很清楚，在坏體成形的過程中，任何一個程序上的小疏忽，都可能導致土坏於乾燥過程中出現裂痕，這原本屬於泥土本質所產生的自然現象，卻是大多數陶藝家避之唯恐不及、極力企圖克服的。裂痕的自發性產生，正是這個媒材的一項特質，泥土有一股隸屬於這個材料的強大力量，不是人可掌控的。因此，經由「同化共生」或「極力對抗」這兩種不同過程，他選擇認同泥土的自身本質，與泥土之間建立對話平台。

「土有沒有可能像剝橘子皮一樣自表層被剝下來？」他看著泥土乾燥時產生的「裂痕」，產生這樣一個想法，這不僅是技法的探究尋求，更是關於物質結構的思考，「裂縫」與「剝落」兩種製陶過程常出現的泥土特質，讓可見的物體表面與不可見的內部關係，瞬間展開了許多的探索可能。

「裂縫」的產生，是泥土於乾燥後存在的可能現象，秋山陽將這個現象運用成創作的中心主軸，視「裂縫」為來自泥土本身所釋放出的能量，當成土與創作者交談的媒介。

他將泥土處理成圓球狀，然後用火槍在表面燒烤，表面出現乾燥與堅硬，對比著內部的溼軟反差，於是表層開始起皺、進而出現裂痕，如此就可以將外皮的表層剝下來了。

秋山陽全神貫通注於表面處理，乍看起來，似乎是單純地在處裡泥土的表層，事實上，當藝術家專注於表面質感處理的同時，也早已推演著泥土內部存在的結構思考。當我們看到像洋蔥或其它類似層層包覆的蔬果時，清楚知道外表的形狀構成，是由表面下層層內部堆疊出來的，秋山陽認為，蔬菜既然可以用這種方式成形，同屬大自然物質的泥土，也可能有相同的結構。

秋山陽調配容易出現「裂縫」的土質，雖然「裂縫」的產生是泥土的特性之一，可是「裂縫」紋理的呈現，卻有許多種可能，因此當他在運用火槍時，是經過思考的，裂縫的走向或深淺是藝術家清楚意識到的布局，他或是強化某一個部分的視覺強度，或是柔化某一塊面的觸感肌理。但無論如何，當我們細看著整體陶件所出現的「裂縫」時，發現那錯綜複雜的細末斷面，有著無數的龜裂與裂痕，同時出現不規則的大小碎片，其紋

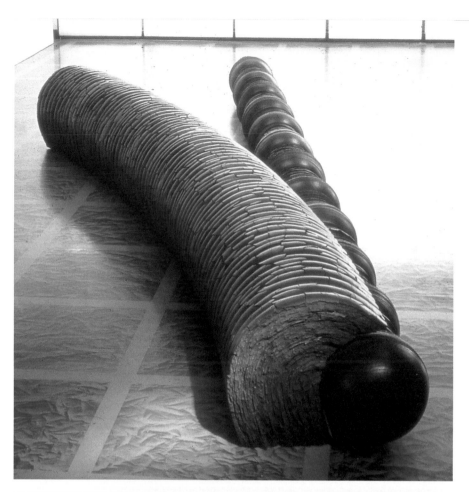

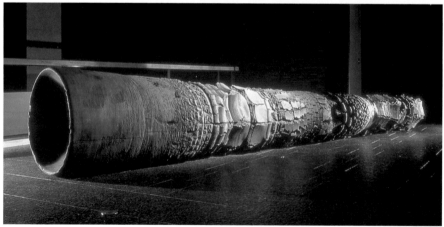

理的複雜精妙一如無法複製的大地景象。

　　秋山陽順應泥土本質的適切性，泥土也回應了最貼切真實的深刻原貌。更進一步地，他處理泥土的態度不是將泥土視為任人隨心塑形的材料，泥土於他，反而像是他對土地紀錄的隱喻，這點觀察，可以從藝術家直接取用地質學的名詞做為作品題目，

◀秋山陽　振盪 II（Oscillation II）　1989　51×600×167cm　滋賀縣立陶藝之森美術館藏
　（林雅之攝影）
▶秋山陽　振盪 III（Oscillation III）　1995　96×640×108cm（田中学而攝影）
▼秋山陽　地質時代 5（Geological Age 5）　1992　68×94×46cm（田中学而攝影）

做一佐證。筆者前去秋山陽的住家與工作室訪談時，發現雖是位於京都的地址，但車子卻一路從市區轉入鄉野氛圍的區域，而後往山徑深處而去，秋山陽居住的山間區域，屋前陡峭斜坡，裸露著泥土的內部地層，屋後陡峻分明的山壁，也揭露著泥塊石化堆疊的年代，藝術家一家人置身於大地結構分明的氛圍當中，秋山陽或許比一般人更能理解土地的雄偉或奧妙，乃至於暗藏的豐富之後，種種不可預測的元素。

　　秋山陽的黑陶作品，一開始是用燻燒處裡。他表示，最初選擇黑陶燻燒的原因，其一是受到八木一夫的影響，另外則是他認為低溫燻燒燒成的特質，與土地質感比較相合貼近，也就是，即使泥土經低溫燻燒燒完成後，當這個燒成物還原於大地時，物質的本質構成與自然大地具有相同屬性。直到 1990 年，他對於燒成產生了不同的想法，

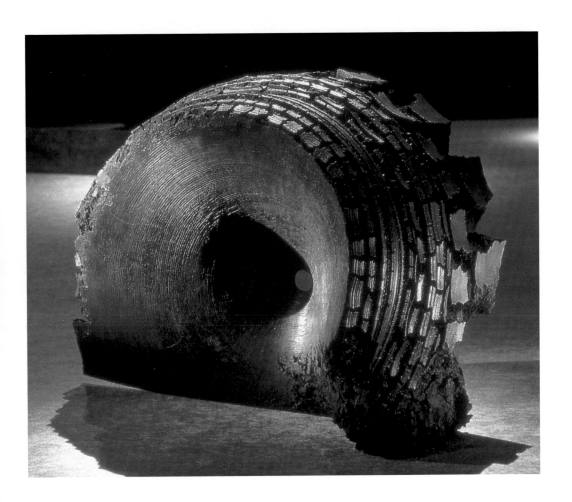

他開始反向思考高溫燒成對陶器的存在意義，在地球的演化過程中，泥土被沖積堆疊形成地層，部分演化成化石，而石塊也在年代的推演下，衝擊摧損成泥，這些都是地質上出現的變化。運用這個概念，窯的意義對秋山陽而言，就化身為年代的加速器，當泥土放進窯後，經過高溫燒成堅硬的陶器，一如出土的化石。秋山陽藉由泥土，強化其本質，呈現土地大規模的龜裂紋理，透過窯爐這個濃縮年代的人工加速器，將千萬年地質轉化的漫長程序，濃縮泥土轉換過程的紀錄。

　　策展人大槻倫子說：「秋山陽的作品，讓人聯想到地殼變動的地層斷面……」，藝術家不但藉由泥土成功轉換了地質現象的紀錄，此外，他更進一步地藉由這個來自大自然的媒材，表現地層肌理的雄偉壯觀或脆弱本質，大槻倫子認為，秋山陽在處理泥土的脆弱之處時，就如同表現標本一般，藝術家在表現這種如標本的龜裂脆弱感時，是充滿知覺的，以此清晰意識藉此成形他的作品。而藝評家乾由明也表示：「表層上如金屬般的美感，以及泥土內在難以駕馭的本質，秋山陽的作品維持著優美的平衡。」

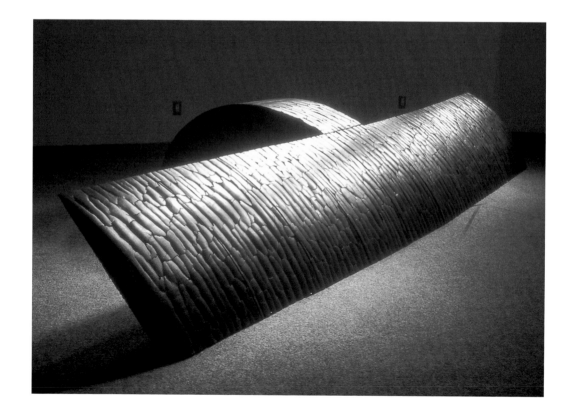

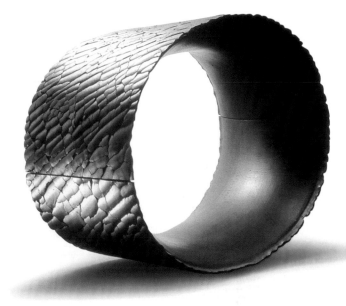

秋山陽的作品，對於與自然日漸疏離的現代人充滿警示，當今物質取向的資本主義形態，極盡貪婪地取用自然資源，過度開發、破壞自然景觀，遺忘了大地潛在的驚人力量，大自然具有育養人類成長的慈悲，相對也擁有摧毀一切的殘酷力量，正如它可摧石為泥，也可聚泥為石。藝術家創作當時，其作品並沒有提醒觀者與自然之間關係的意涵，只是當觀者站在秋山陽的作品之前，敬畏之感油然而生，那正是對所立足大地的初心，仿如那長年沉默深埋於地層下面的巨大能量，剝下表層面貌矗立於觀者之前，莊嚴懾人的神祕大地被赤裸揭露，複雜奧妙的紋理結構令人讚嘆，觀者深深被表層裂縫奧妙紋理吸引，目光穿透表層，進而被一股吸力拉到土層內部。表層是內部巨大沉重的對應，而內部沉默地支撐表層層次的張力，這樣充滿拉力的含蓄與強大能量，其微妙的組合形成了秋山陽作品的完美平衡。（本文圖片由秋山陽提供）

大師叮嚀

秋山陽非常謙虛地表示，他並不是一位特別有想像力的人，可是當他發現他自身與土的關係出現了一個接觸的介面時，他開始一步步地去發展這個關聯性所帶來的發展。秋山陽說當機會發生了，不該放棄好奇心，應該進一步去提升這個機會所延伸的關聯性。

秋山陽簡歷

秋山陽（Yo Akiyama, 1953- ）出生於山口縣，1978 年畢業於京都市立藝術大學陶瓷科，曾受教於八木一夫。生平得過多次重要獎項，如 1992 年京都市藝術新人賞、1994 年京都府文化賞獎勵賞、1997 年日本陶瓷協會賞、2007 年円空賞、京都府文化賞功勞賞等。他掌握泥土「裂縫」與「剝落」特質，以壯觀又細膩的手法來呈現泥土內外的力量，受到日本與國際當代陶藝界矚目。現為京都市立藝術大學教授，受邀於比、日、英、荷、法、匈牙利等國展覽，其個展與邀請展合計超過百次以上。作品被美國 Everson 美術館、英國 Victoria and Albert 美術館、義大利 Faenza 國際陶藝美術館及日本許多重要美術館收藏。他也是 I.A.C 會員。

清水六兵衛

▶ 清水六兵衛　空間的容器 98－B
　（Space Receptor 98-B）　1998
　135×135×54cm（畠山崇攝影）

此作品以陶板切割後組裝，內部不作任
何支柱輔助，反而以切割的方式，使燒
窯時產生的自然陷落做為結構構成的自
然造形。

R.K.

Rokubey Kiyomizu,1954-

二百年世襲家族的當代陶藝新表現——第八代

清水六兵衛

「清水六兵衛」是有二、三百年家學淵源的陶藝世家，不僅在京都享有尊崇的地位，也是備受日本陶藝界注目的顯赫家族。第八代清水六兵衛曾抗拒這個在日本知名家族襲名的壓力，轉而選擇早稻田大學建築系就讀，最終接受家業襲名制度的傳統後，他將建築所學轉換到當代陶藝上，展露獨特的詮釋方式。

第一代的「清水六兵衞」原名古藤栗太郎，生於 1738 年，他拜師於海老屋清兵衞學習陶藝，而於研修期滿後，由師傅封以「清水六兵衞」的名號，他於 1799 年過世前將「清水六兵衞」傳給第二代傳人靜齋，再接著是第三代祥雲、第四代六居、第五代六和、第六代祿晴、第七代九兵衞[1]。

這個藝術涵養淵博的家族，大約在一、二百年前，就由第三代的「清水六兵衞」代表日本出席法國巴黎博覽會、荷蘭阿姆斯特丹的展覽；第五代的清水六兵衞則是日本藝術學院的會員；第六代的清水六兵衞不但是日本藝術學院的會員，更是這個組織的領導者，第七代傳人畢業於東京藝術大學鑄金系，他於三十一

◀ 清水六兵衛　空間的容器 2002−A（Space Receptor 2002-A）　2002
32×32×150×4個（畠山崇攝影）

▶ 清水六兵衛　光的容器2002−A（Light Receptor 2002-A）　2002
128×128×30cm（畠山崇攝影）

▶ 清水六兵衛　光的累積（Accumulation of Light）　2008
38×38×130cm（清水六兵衛攝影）

歲至四十五歲從事陶藝創作十四年，而後專注於鑄鐵雕塑，其間曾赴義大利深造，1968 年擔任京都市立藝術大學教授，本身榮獲許多重要雕塑界的大獎，他於1980 年承接第七代傳人。從第三代清水六兵衛起，除傳承祖先家傳造形的陶藝量產外，更注入自主性的創作意念，在日本藝術界享有崇高聲譽。

　　清水六兵衛的第八代傳人原名為清水柾博，於 2000 年 2 月正式襲名。這位受到矚目的第八代傳人，畢業於日本早稻田大學建築系。自小深浸藝術薰陶的世家環境，雖然明瞭未來承繼家業的必要性，但內心卻深藏反抗的潛意識。十六歲時他參觀大阪博覽會，對前衛建築造形感受到相當大的震撼，每一棟獨特的建築物對他而言就是一件藝術品，年少的他仿如看見未來的城市造景。或許因為這個重要的啟蒙，加上他高中時代對平面設計特別有興趣，所以大學時他選擇就讀建築系。

　　清水喜歡建築與工藝，也喜歡繪製建築設計圖，由於他時常陪同父親作戶外雕塑品的安裝工作，故作品與空間的關係引發他的興趣。然而在校就讀時，他才發現建築規劃含括整個團隊的細部連結，個性偏愛獨立作業的他，感受到不適應。大學畢業後則轉往京都手工藝訓練中心與工業試驗所，開始接受拉坯與釉藥的訓練。

　　「這是他往陶藝家邁進的第一步，也是清水第一次認真地與陶土作接觸」，現任茨城縣陶藝美術館館長的金子賢治說。「生平第一次知道什麼是陶，這對我是一項很大的衝擊，它泥濘黏稠的特質並不適合每個人，很幸運地，我不屬於他們（不適應的人）

之中」，這是他與金子賢治訪談時談及與陶初遇的心情。「學習拉坯並非想表現作品深度，只是在他承襲的世界中認定陶藝的工作包括拉坯的必要性，於是他學習如何操作它。」他在拉坯中發現泥土的特質，也相對思考其他表現的可能。1983 年清水開始利用陶板的成形來表現，其最大的動機，乃源自大學時對建築的延伸探討。

　　建築師嚴謹的專業訓練，貼切表現在清水對作品的處理態度上，他一如建築設計師先在紙板上精確地畫出一比一的作品平面圖，然後比照紙形切割出同等大小的陶板，如同繪製建築藍圖的分毫無差。陶板建構組裝後放入窯內，越是精密的土坯結構，在高溫的燒陶過程越容易出現變數。因此，無論他多細心去修正調整，高溫燒成後變形的作品終究仍會與原始計畫有差距。

　　這個意外讓清水重新省思，如何藉由泥土的本性還原這個材料的本質，而非強加創作者的主導意念。本因高溫燒窯產生的塌陷殘缺，卻因清水的內省思考，讓當代陶藝的詮釋產生新視野，也奠定了他在日本當代陶藝界的明確地位。「當代陶藝家不論在釉色、造形還是泥土使用的適切性上，都必須要有自覺，所以不僅是形式的表現，燒成的過程意義也應列入思考，清水運用陶土本身的限制，巧妙地表現出意外的理想創作形式，他同時掌握了泥土與燒成的藝術。」策展人大槻倫子如此表示，許多當代陶藝家針對材料本身的限制，表現出獨特的運用，這正是當代陶藝家特別的才能。

　　當陶土在高溫燒窯時，無法避免塌陷的問題，這是自然的物理定律，但是如何掌握這個定律來進一

步表現泥土的特質？第八代清水六兵衞的作品，不論尺寸規格大小如何，都讓觀者發現了一個大膽意外的手法，也就是作品的內部完全沒有任何支撐點，反行其道，在表面切割出線條、切除局部區塊，或是劃出十字線條、直線線條來削弱整件作品的結構性，加速高溫燒窯過程中陷落的發生。「清水六兵衞作品的特色，乃是利用地心引力原理造成土的彎曲，使正方體原有的尖銳與角落形成柔和波浪。他控制土的收縮，在作品中表現拉力與鬆弛感，整個作品製作過程（的嚴謹）如同一位藝匠」，策展人三浦弘子如是說。

1983 年開始，清水六兵衞利用陶版的成形方式，專注在圓的造形，黑色無光釉是客體的唯一色彩。1989 年後藉由每一個單元，連結展現空間的存在感，帶入開放的表現，讓觀者的視覺產生開闊延伸的效果。自 1990 年起更將原本排置於地面的呈列方式，以堆積作表現，同時選擇珍珠亮光釉反射出作品與空間的呼應。乾由

◀清水六兵衞　陶的連結－89（Ceramic Connection－89）　1989
　53×430×250cm（畠山崇攝影）
▶清水六兵衞　無定形（Amorphous）2006　67×67×58cm（畠山崇攝影）
▼清水六兵衞　時間羅盤－91（Time Compass -91）　1991　126×410×410cm
　（畠山崇攝影）

明指出，清水六兵衞的作品建立在簡單的立方體系統上，並不企圖作鋒利的表現，但是充滿明快合理，雖然表現的形式是簡單的，可是他的技法卻結合直線與曲線、凹陷與凸出、柔軟與堅硬的質感，帶給觀者視覺的多種變化；組裝與排列的元素所特有的複雜性、節奏性、差異性更因此提升了作品的層次。根據三浦弘子的觀察，她認為不論是黑色無光釉還是珍珠亮光釉的使用，都基於清水六兵衞的清楚考量，珍珠亮光釉的表現，在空間的反射中不斷產生色彩變化，讓現場的觀者與自身意識產生距離感，這也是清水六兵衞別於其他陶藝家的獨特魅力。

　　日本當代陶藝歷經半世紀成熟與蓬勃的發展，專業陶藝家地位被認同前，須持續地被日本陶藝文化體系的嚴格檢測。當代陶藝家不是玩泥人與泥土之間的自我封號，陶藝家一如當代藝術家，其創作意念、技術、風格的藝術觀點都會被反覆檢驗，才能

獲得國內外當代陶藝界認同。即使像第八代清水六兵衞這樣的世家傳人，也曾因陶藝與雕塑的區分界線被提出討論，藝評家中原佑介指出：「清水六兵衞重覆造形的表現，偏向空間的作品，而不能單以三度空間的雕塑視之；他選擇以陶土為材料燒製成型，這種非器物的陶件展露許多的可能……清水以陶藝家的角度提出對空間造形的思考，其地位與現代雕塑家是共通的。」藝評家谷新則說：「清水六兵衞用陶板連結的盒子，堆積成組，這種製作方式是受到大學教育影響，如果清水只專注在單一形體與組裝的表現，則無須使用泥土這個媒材，然而他選擇泥土透過燒窯的過程，改變造形的結構，所以透過燒窯他表現出陶土的獨特性。」

　　清水於京都五條的住家，正面是一扇不搶眼的木門，然而跨門而入時，細細的窄道與沿路扶疏的綠意引領客人前進，直到寬敞庭院與兩棟置身林樹的京都傳統層樓屋宅，在眼前豁然開朗展開；京都極端考究的傳統禮俗與文化規範的特質，也顯露在住家的格局安排，客廳內擺置著數代傳人與其作品，也揭露這個家族在傳統與現代、承傳與開放的接棒。藝術家個性溫和、不急不緩，不論是作陶或說話都保持一貫的調性，筆者於京都個展時，清水六兵衞專程撥冗來到會場，面帶微笑仔細地看完作品，認真和筆者討論創作意念，完全沒有百年世家傳人的傲氣。

◀清水六兵衞　陶之圈－89（Ceramic Circle -89）　1989
　28×112×106cm（畠山崇攝影）
▶清水六兵衞　陶之圈－91（Ceramic Circle -91）　1991
　45×315×315cm（斋城卓攝影）

第八代清水六兵
衞將土轉換成陶作的
過程，不僅領會泥土
的獨特本質，更突破
陶藝表現的既定概
念，運用純熟技法，
建立自身風格，開啓
藝術家與材質，意念
與技法的平衡世界，
他不單為二、三百年
世襲的清水六兵衞家族寫下當代陶藝的不同篇章，也為日本的當代陶藝提出的另一種
可能的視野。（本文圖片由清水六兵衞提供）

註釋：

▌ 註1　第一代愚齋（1738-1799），第二代靜齋（1790-1860），第三代祥雲（1820-1883），第四代六居（1848-1920），第
　　　　五代六和（1875-1959）第六代祿晴（1901-1979），第七代九兵衞（1922-2006）。每一代的繼位者將此名號傳給下
　　　　一代後，則必須另外取一個新的名字代替，不過第七代的清水六兵衞也就是雕塑家清水裕詞，當他當生前將清水
　　　　六兵衞傳給他的兒子第八代，他以雕塑家九兵衞的名字從事雕塑創作。

大師叮嚀

　　日本的當代陶藝的可能性表現大多都已被開發，所以如何表現出原創性是一個值得關注的
議題。另外陶藝工作者容易陷入土的限制，若能多方擴展其視野與領域，將會有更多可能的
表現。

第八代清水六兵衞簡歷

　　第八代清水六兵衞（Rokubey Kiyomizu,1954-）現為京都造形藝術大學教授，多次獲得日本陶藝界重要競賽大獎，包
括京都市藝術新人賞、朝日陶藝、八木一夫賞的大獎、Takashimaya 美術賞，中日國際陶藝展外務大臣獎等。受邀比、
韓、美、義、台灣、希臘等國展出，作品獲東京國立近代美術館、大阪國際美術館、京都府文化博物館、京都市美術館、
和歌山縣立近代美術館、滋賀縣立陶藝之森美術館、高松市美術館、岐阜縣立現代陶藝美術館、美國 Everson 陶藝美術
館、英國大英博物館、台灣台北市立美術館、捷克布拉格裝飾藝術美術館、德國 Keramion 美術館、法國 Sèvres 陶藝國
立美術館等典藏。亦為 I.A.C 會員。

18

藝術家雙手的思維

重松あゆみ

▶ 重松あゆみ　華爾滋（Waltz）
2003　45.6×37.7×38.7cm
陶土、Terra Sigillata、色料
（Kiyoshi Goto攝影）

以泥條圈捲成形，半乾坯體以石頭打磨後，再以色料混在Terra Sigillata上色，上完色後再度以乾布不斷擦拭，重松運用色彩漸進暗示日本文化的「相互對立卻同時存在的矛盾」，藝術家直接由「手的思維」對應「眼的思維」，以不同的創作邏輯創造自身獨特的風格。

A.S.

Ayumi Shigematsu, 1958-

重松あゆみ

藝術家創作時，大腦將清晰的意念傳輸給身體的反射神經然後執行，將邏輯的意念藉由腦的指令，經由雙手操作而完成。重松あゆみ的創作過程卻有別於此，是直接由「手的思維」對應「眼的思維」，此外運用色彩漸進表現日本文化的「相互對立卻同時存在的矛盾」，其自創的創作邏輯深具獨特的魅力。

　　生於大阪府豐中市的重松，現為京都市立藝術大學的副教授，這所大學正是她就讀大學與研究所時的母校。根據重松的說法，當她剛進入大學時還不清楚選擇哪一種創作媒材，大一的課程著重於工藝基礎，有漆器、陶藝與編織三種別科，讓學生初步了解材料的特性。重松大二時選擇陶土為主媒材，同時也遇到一般科班生共通的問題：「有了基本技法後，再來是要創作什麼呢？」因此，大三以前她都在作手拉坯的作品，一直到大四，日本第一代當代陶藝先鋒之一的鈴木治擔任重松的指導老師，鈴木的一句話如醍醐灌頂，開啟了重松的創作之路，也為日本當代陶藝界，培育出一位風格獨具的陶藝家。

　　鈴木當時對重松說的是：「你的作品沒有『造形』。」卓越的作品，不論使用什麼技法，通常都具有藝術家的精神性與作品意涵的彰顯，只是初學者常常太過沉迷於技法表現，經常本末倒置，反而忽略了創作者的自覺性及創作者與材料的關係。初學者常隨著轆轤轉動的被動過程，隨機創造出大同小異的器皿。當時重松的作品不斷重

◀ 重松あゆみ　水粉色（Aqua Pink）　2010　49×44×25cm
陶土、Terra Sigillata、色料　兵庫陶藝美術館藏（Kiyoshi
Goto攝影）

▶ 重松あゆみ　記憶立方（Memory Cube）　2004　30.5×
29×29cm　陶土、Terra Sigillata、色料　岐阜縣現代陶
藝美術館藏（Kiyoshi Goto攝影）

▼ 重松あゆみ　立體雲（Cubic Cloud）　2006　56.2×40×
56cm　陶土、Terra Sigillata、色料（Kiyoshi Goto攝影）

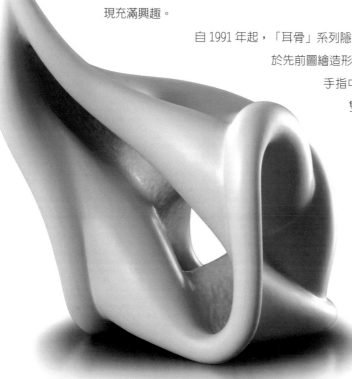

覆在拉坯與上釉的裝飾過程上，重松回憶說，「認識造形」對她而言，是個非常重要的原點與過程。

　　重松從找到創作原點出發，至今已有近三十年的創作歷程，期間大致可歸納為「二度空間」、「耳骨」、「耳骨之後」三個階段。1991年之前著重於二度空間的壁作，以黑色為主要表現，著力於黑色與其他彩色的對比，在平面構成中，處理每個單一局部之間的相互關聯。此外，由於平面空間的創作方式，其實是偏向繪畫效果的表現，因此作品成形之前，都需事先於紙上勾繪出布局的藍圖。重松於訪談時表示，她第一階段的作品偏重於「裝飾」效果，然而她說儘管「裝飾」這個名詞，在藝術語彙的範疇多少帶有負面的含意，但當時的她就是對手工藝裝飾的可能性表現充滿興趣。

　　自1991年起，「耳骨」系列隱然呈現重松的作品風格。有別於先前圖繪造形於紙上的做法，她嘗試直接在手指中把玩一團土，由手的觸覺、雙眼的觀察，對應深藏於內在深處的一個觸點，她說明這個觸點並非儲存於理性運作的大腦，反倒是介於大腦的思維與心靈的觸動之間的一個暗門。「我試圖表現那頃刻間的存在感，將這個存在感，轉化成土的造形與色彩的表現。當我開始創作時，我先將一團土一而再、再而三地塑形，用這團土在指尖流轉，

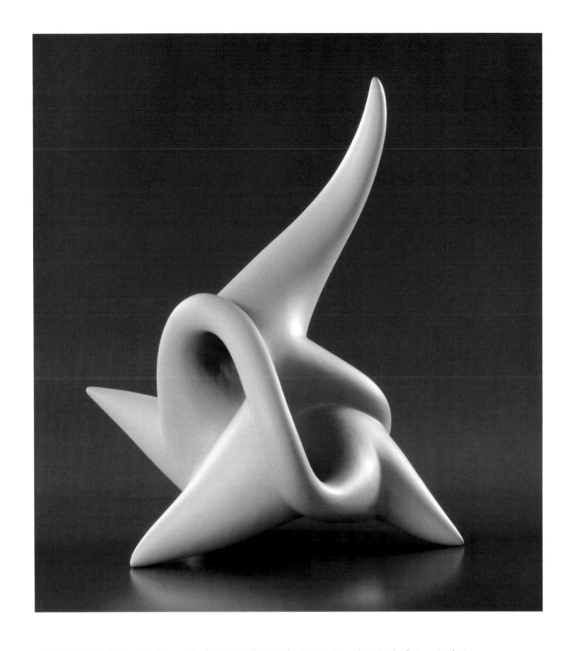

　　有時它們看起來像一隻鳥、一隻蚌或是蔬菜還是身體的局部，我用指尖尋找一個存在
基因內的記憶，當我找到一個活的東西的形狀時（而這個造形是我無法理解的），我
會有種悸動，其間包含著愉悅與不舒適，一種無以言明的感覺。」根據重松的解釋，
這個階段的作品之所以稱為「耳骨」，意謂著專注去聆聽聲響的感覺，藝術家在這裡
所指稱的專注，不是日常的專心，而是深層的入靜，一種無法由眼直觀，非直接透過
聲音的傳遞，而是剎那間所接收到的感覺，如音波頻率直入骨底深處。

　　「我一直在思考活的東西，但我的作品無法被描述為特定的事物。我的作品表達
相互對立、卻同時存在的矛盾，愉悅／非愉悅，有機／非有機，純淨／複雜，意識／
非意識。」這個創作自述呈現出藝術家自 1991 年的「耳骨」系列，持續延展到 2000

◀重松あゆみ　黃色尖端（Yellow Tip）　2006　55×41.5×39cm　陶土、
Terra Sigillata、色料（Kiyoshi Goto攝影）
▼重松あゆみ　藍色軌道（Blue Orbit）　2009　40×37×29cm　陶土、
Terra Sigillata、色料（Kiyoshi Goto攝影）
◀重松あゆみ　藍色方向（Blue Direction）　2010　47×55×47cm　陶土、
Terra Sigillata、色料　兵庫陶藝美術館藏（Kiyoshi Goto攝影）

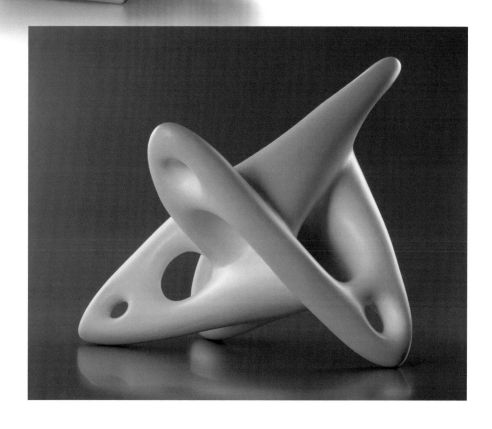

年以後的作品風格。在「耳骨」系列中，藝術家企圖將這些人工造形與器皿造形進行一個投射的連結，視瓶罐形體為人類身體的局部或是人類內部器官。事實上，自2000年以後，重松的作品更偏向有機的表現，其外形自由地延伸發展，表現許多彎曲的線條，一如具有生命的主體。根據藝評家人外館和子對重松作品的評述：「2000年後的作品，更大膽與積極探索這些造形（耳骨）的基礎實相，內部／外部，自然的人工／人工的自然，器皿／內部器官，為重松過去幾年創作的主題⋯⋯」。

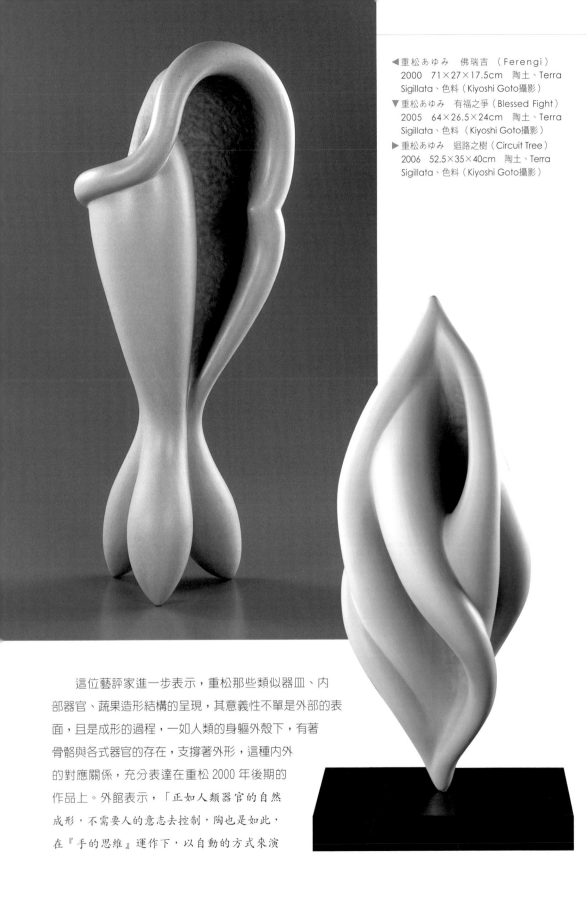

◀ 重松あゆみ　佛瑞吉（Ferengi）
2000　71×27×17.5cm 陶土、Terra
Sigillata、色料（Kiyoshi Goto攝影）

▼ 重松あゆみ　有福之爭（Blessed Fight）
2005　64×26.5×24cm 陶土、Terra
Sigillata、色料（Kiyoshi Goto攝影）

▶ 重松あゆみ　迴路之樹（Circuit Tree）
2006　52.5×35×40cm 陶土、Terra
Sigillata、色料（Kiyoshi Goto攝影）

　　這位藝評家進一步表示，重松那些類似器皿、內
部器官、蔬果造形結構的呈現，其意義性不單是外部的表
面，且是成形的過程，一如人類的身軀外殼下，有著
骨骼與各式器官的存在，支撐著外形，這種內外
的對應關係，充分表達在重松 2000 年後期的
作品上。外館表示，「正如人類器官的自然
成形，不需要人的意志去控制，陶也是如此，
在『手的思維』運作下，以自動的方式來演

進，藝術家敏銳雙眼所掌握的就是這個過程。」

　　何謂「手的思維」？外館和子將重松的作品定位在「超現實主義」，這樣的歸類也許對觀者與讀者恐怕是不容易理解的，這位前茨城縣美術館策展組主任替重松作品所詮釋的定義，與其說是針對作品本身，倒不如說是舉證藝術家的創作過程。她解釋，20世紀前半期的超現實主義者，有些藝術家順著直覺去創作，有些則在尚未建構的作品裡尋找潛意識的徵兆，基本上都建立在對自身的探索。外館和子又說：「前者經常使用混亂式的繪畫技法，後者傾向使用現成物，重松的自動創作性則建立於『手的思維』經由『眼的思維』持續判斷，最終創造出一致統合的造形。」也就是說，藝術家

利用雙手尋索可能性造形發生的那一刹那，雙眼也透過如快門極速把關，在尚未構成形體的泥塊中，與理性的大腦、與心靈的暗門共同捕捉不曾存在的可能存在。那個過程，全然不同於我們所熟悉的，讓雙手全然聽令於大腦的指令，然後順從地完成一個已存在的藍圖，雖然其間也允許突發性的靈感介入。

除了造形之外，色彩[1] 在重松的作品也占有等比的重量。重松的陶作色彩，有別於一般使用的釉色或化妝土的表現，她的作品使用混合的漸層，從兩端的清晰色調到重疊處出現的混濁感，這樣的上色基調從處理「耳骨」系列延續到現在。其上色的處理手法，再度呼應了作者所強調的「相互對立卻同時存在的矛盾」，也印證了重松沉溺於愉悅／非愉悅，有機／非有機，純淨／複雜，意識／非意識，這種兩極之間的動盪與平靜。

外館和子表示，在日本公立大學女性職員比例偏低之下，副教授這個職位所賦予重松的意義，乃顯示出她在日本陶藝界的傑出表現，充分揭露個人的創作風格，成功捕捉「陶的本質」。她認為現今的時代，對陶的要求並沒有強調陶藝必須表現「新穎」或「陶必須看起來像陶」，真正被要求的是，陶的本質是否展現真實的表現力？外館和子認為重松做了一個卓越的示範。

1998 年我與重松初識於日本陶藝之森。次年，我們兩人與日本滋賀縣立陶藝之森前資深指導員宮本ルリ子（陶藝家），受邀到匈牙利 I.C.S（International Ceramic Studio）參加創作與展覽，我們是當時受邀的十七位國際陶藝家中僅有的三位東方人與舊識，因此駐地期間經常一起活動，此後持續保持聯絡。因此前緣，得以近距離觀察重松あゆみ，她相當博學且善於理性分析與推理，宮本ルリ子曾就重松的博學作比喻，說她是個擁有知識百寶箱的人，不論觸及任何知識，經她沉思後，將分類清楚的抽屜一開，知性與理性對話就此展開。此外，這位閒話不多的陶藝家也擁有一手好廚藝。重松看似是位善於邏輯推演的創作者，其實內在深藏纖細的情緒。

重松あゆみ簡歷

重松あゆみ（Ayumi Shigematsu,1958-）出生於大阪府豐中市。就讀京都市立藝術大學時受教於鈴木治，鈴木對當時重松作品的評價有如當頭棒喝，開啟重松成為傑出當代陶藝家的啟蒙基底。重松在「手的思維」運作下表現她作品的獨特性，作品的色澤運用，更基於日本文化與美學的考量，「耳骨」、「耳骨之後」系列，受到當代陶藝界矚目。重松目前擔任京都市立大學工藝科副教授。自 1982 年至今舉辦超過一百場展覽，作品為東京國立近代美術館、愛知縣陶瓷資料館、滋賀縣立陶藝之森美術館、岐阜縣現代陶藝美術館、高松市美術館，以及美國、匈牙利、阿根廷等國際陶藝美術館典藏。2011 年甄選為 I.A.C. 會員。

◀重松あゆみ 黃魚（Yellow Fish）
1998 25×79.8×22cm 陶土、化妝土
高松市美術館藏（Kiyoshi Goto攝影）

◀重松あゆみ 牆上（On the Wall）
2003 20.5×56.5×19cm 陶土、Terra
Sigillata、色料（Kiyoshi Goto攝影）

創作對許多藝術家而言，與其說是對藝術表現的使命，或許對更多創作者而言，是源自於藝術家的內在需要，一種認識深層內在的自我療程，因為過程艱苦，所以力量驚人；因為動機純淨，他人無法仿效，因而獨一無二。這個成就通常不是在藝術家從事創作之初所立下的謀略與志願，而是在生命的經驗中，一步一腳印驗證體會其中的沉重與甜美，因此在每件作品中顯現出真實的可貴。（本文圖片由重松あゆみ提供）

註釋：

| 註1 重松作品的上色過程，乃是在半乾的坯體上先用石頭打磨，等坯體完全乾燥後開始上色，其顏色的使用是以色料混在 Terra Sigillata 內，最後用乾布擦拭上過色的坯體。上色過程是分批薄層上料，根據重松的經驗，每件作品至少要花費十幾個小時。

19

視覺與材質和諧之美的

田嶋悅子

田嶋悅子（Taku Saiki 攝影）

E.T.

Etsuko Tashima, 1959-

▶ 田嶋悅子　豐饒富足之角09-Y3
（cornucopia 09-Y3）　2009
52×50×45cm（Taku Saiki 攝影）

以陶作與玻璃共置所表現的作品，陶作部分以陶板成形，再噴上黃色化妝土，取代之前的白色系列，玻璃則以石膏翻模翻製，以此色系象徵著自然的富饒與溫暖、力量與美感。

任教於大阪藝術大學的田嶋悅子，擅長處理陶瓷與玻璃的同場演出，1992 年以白色化妝土為唯一色彩的白色系列揭幕，藝術家充分掌握作品的形色美感呈現，觀者為之吸引，並將此白色系列作品取名為「雪水晶」，自此釐定其創作方向，2007 年起更以黃色系列帶出強烈的視覺表現，以大自然的植物做為美感的形體，展現出大地的豐饒驚奇。

當代陶藝歷經半世紀發展，展露著豐富多樣的面貌，有人專注於陶土在當代時空背景所受到影響的概念探索，有人致力於陶土這個媒材可能性的極限開發，有人則追尋造形創新與釉色的美感表現。

當造形做為藝術家所追求的創作中心，「形」與「色」則是相依的元素，藝術家試圖掌握形色合一，達到相輔相成的關係，而非彼此干擾，當「形」與「色」各自完備獨立時，不但各自發光，更得以合體添翼。田嶋悦子掌握造形的完整表現，作品超越對釉色的成規印象，讓釉藥不再是陶土佐色的一部分，反而抽取釉色的原始構成，運用玻璃材質的獨立性，賦予全新的特質，與陶土彼此相容相倚，卻又各自獨當一面。

◀ 田嶋悦子　豐饒富足之角02-Ⅰ（cornucopia 02-Ⅰ）　2002
76×40×28cm（Taku Saiki 攝影）

▶ 田嶋悦子　豐饒富足之角03-Ⅰ（cornucopia 0 3-Ⅰ）　2003
85×53×63cm（Taku Saiki 攝影）

▼ 田嶋悦子　豐饒富足之角02-Ⅶ（cornucopia 02-Ⅶ）　2002
19×27×20cm（Taku Saiki 攝影）

出生於大阪的田嶋悦子，畢業於大阪藝術大學陶藝系，為陶藝家前輩柳原睦夫的學生。1980 年後期的田嶋偏愛製作裝置表現的大型尺寸作品，當時她或許是受到柳原睦夫慣用華麗彩釉的影響，這個期間的作品，她持續運用亮麗鮮豔的色彩，除此之外作品含有強烈的社會批判。事實上，田嶋在當時深深被美國藝術家茱蒂‧芝加哥（Judy Chicago）「身為一位女性，我能作什麼」這樣的女性主義思維基點所吸引，因此以泥條製作大型象徵女性身體的作品造形，來呼應女性的解放運動，同時經由這個過程來達成她自身對創作熱情的自我安頓。

　雖然此階段習作時期的表現屬於精力與量感的結合，但若回顧比較同一個時期的其他創作者，田嶋並沒有忽略造形結構所賦予的內在意義，因此當時的她相較於同儕，的確格外受到長輩較多的注目與期待。而後作品開始階段性的變化，以物件形式表達有機形體做為陶土特性的紀錄，其慣用的亮麗色彩也隨之收斂，她自稱這段初期為「規律與混亂」，藉此彰顯年輕創作者在創作時矛盾與調適的過程。

　當田嶋走入婚姻的里程碑時，同樣地激勵、喚起她對創作強烈探索的渴望，企圖開展新階段的可能藍圖，如何跨越過去，走入一個嶄新的創新可能？三十歲時的她自問：「如果除掉陶器上原有的釉色，將會呈現出什麼結果？」直接挑戰她過去對色彩裝飾的習慣性依賴，於是她決定以白色化妝土取代釉藥，讓作品造形重新站上舞台，跳脫濃豔的華麗裝飾。

　當藝術家重新掌握形體的成熟表現時，轉向以基本的色澤來烘托造形的絕妙實體。1992 年以白色化妝土為唯一色彩的白色系列自此揭幕，藝術家掌握作品的形色美感，觀者為之吸引並將此白色系列取名為「雪水晶」，田嶋在 1993 年除了以陶塑表現外，更加入鑄造的玻璃，1997 年的她已練就玻璃鑄模的成熟技術，得以隨心所欲地駕馭藝

◀ 田嶋悦子　豐饒富足之角00－Ⅷ（cornucopia 00－Ⅷ）　2000　45×43×20cm
　　（Taku Saiki 攝影）
▼ 田嶋悦子　豐饒富足之角02－Ⅻ（cornucopia 02－Ⅻ）　2002　70×85×70cm
　　（Taku Saiki 攝影）

術家想要表現的造形，這個類似釉藥的原始素材，與陶作同台競演、合作無間，無疑帶給田嶋更寬廣的藝術表現空間。

　　運用白色化妝土堆疊出陶作表面色層的精緻手法，融合柔美色澤的實心玻璃，這樣的組合特質，不論是視覺與材質的運用，在在突顯作者掌控媒材表現的獨特性，因此田嶋在日本當代陶藝界所奠定第四代當代陶藝家的地位是無庸置疑的。

　　不論是以陶板成型的部分，還是以玻璃製作的物件，所有過程都涵蓋專業的細膩細節。白色陶板的厚度取決於整體作品的大小，一般而言大約是在 1.5-2.5mm 之間，

田嶋認為在作品乾燥的等待過程中，這樣的厚度最能避免發生龜裂，陶作入窯完成第一次的素燒後，以化妝土混合1/4的透明釉，用刷子輕刷於陶板上，在第一層色層乾燥後再重覆這個動作，直到累積到4mm厚度的釉層為止。

早期她通常於創作前嚴密計畫陶塑與玻璃的對應造形，後來慢慢先專注於陶作的部分，再依其陶的完成形體來進行玻璃部分的配對。玻璃的製作方法，是以信樂土做為鑄模的原型，再用這個完成的原型翻造出石膏模，將打碎的透明玻璃與細粒彩色玻璃都放進石膏模內，以880℃的定溫於電窯內持溫九小時燒成，玻璃燒成的溫度與時間比起燒陶的時間偏短且溫度較低，可是相反地，玻璃冷卻時間卻緩慢與漫長，而且為了避免龜裂，盡可能採取慢速冷卻，整個冷卻的時間可長達十天。

藝評記錄田嶋悦子的作品，說明實心的玻璃物件因用色柔和與石膏粉殘留表面的粉層效果，讓玻璃物件看起來有一種無量感的視覺營造；相對地，陶土所塑出的物件，因陶板本身的細微薄度經過多層化妝土的堆疊，平滑的表面創造出如肌膚表層的特效，整體創造出微妙的自然感，而其中的形體卻帶有力道。因此，田嶋的作品並非單純將

兩個物質並置,而是陶土與玻璃兩項媒材相互交織所構成的一件合體,釉色自陶作本身獨立出來,但基礎上,釉與玻璃的原始構成緊密相連。田嶋悅子則認為:「玻璃是透明的,我感覺它有一股力量吸引觀眾進入作品的內部;陶作的部分則捉住了觀者對於(物質)外部表層的吸引力,那正如同肌膚的外層……」。策展人三浦弘子認為,「雖然陶器是空心的,卻是完全不透光的,相對地,玻璃則邀請觀者的目光持續注視內部的核心……」。

自 2007 年起,田嶋發表黃色系列作品,陶塑採用鮮黃色系,在土坏著上黃色的化妝土,強烈地吸引觀者的目光,材質的差異性在黃色色系中有了更強烈的視覺表現,作品〈豐饒富足之角 09-Y3〉,造形較其他作品繁複,由數十個周圍平扁、往中間漸近拱起的圓形,片片連結出一個如瓣葉的造形,半透光的玻璃安插在中央,由上往下貫穿,支撐全體結構,整體與細部展現協調的流暢視覺效果。田嶋以此色系象徵著自然的富饒與溫暖、力量與美感。

◀田嶋悦子　豐饒富足之角05－Ⅶ
　（cornucopia 05－Ⅶ）　2005
　68×37×30cm（Taku Saiki 攝影）
▶田嶋悦子　豐饒富足之角03－Ⅲ
　（cornucopia 03－Ⅲ）　2003
　67×68×60cm（Taku Saiki 攝影）

　　田嶋悦子於2010年受邀來台參加「2010年台灣國際陶藝雙年展」，筆者為略盡地主之誼，帶她與同行的日本策展人與陶藝家做一趟台北之旅，當田嶋發現沿路出現日本沒見過的植物，總會停下腳步觀賞照相，這個細微處反映出藝術家以自然為師，保有對生活的好奇心，觀察自然轉化成創作的養分，而並非紙上談兵。三浦弘子說明，「田嶋尋索美的形體，結合陶與新材質表現出植物的無限驚奇，使用『豐饒富足之角』這個用語，反映著活生生事物的富饒豐沛」。

　　田嶋的創作整體區分成幾個階段，不論是最初的大型物件與裝置，或是稍後有機體的表現，然後進入白色系列的發展與玻璃素材的搭配，與近期持續發展的黃色系列，對她而言，整個變化過程是這麼地自然，誠如她所說：「我的創作持續演變，因為我想誠實表現每段當下的存在，我想這種態度對藝術家而言是很重要的。」當藝術家為自己誠實創作時，不論是造形或材質的深層意義，一種最真實與獨創的作品因而誕生，當藝術家賦予作品新生命的形體與意涵時，藝術品與創作者都同時進入生命的新境界。

（本文圖片由田嶋悦子提供）

我期待年輕陶藝家能創造表現出屬於自身年代顯著的獨立特性。

田嶋悦子簡歷

　　田嶋悦子（Etsuko Tashima,1959-）出生於大阪，就讀大阪藝術大學陶藝系時，為柳原睦夫的學生，目前於母校擔任教授。她擅長處理陶瓷與玻璃的同場演出，1992 年以白色化妝土為唯一色彩的白色系列揭幕，藝術家充分掌握作品形色美感展露，觀者為之吸引並將此白色系列作品取名為「雪水晶」，以釐定其創作方向，近期更以黃色系列帶出強烈的視覺表現，以大自然的植物做為尋索美感的形體，結合陶與新材質表現出植物的無限驚奇。她本身除了是 I.A.C 會員，同時也是日本陶瓷協與東洋陶瓷學會會員。作品為東京國立近代美術館、金沢二十一世紀美術館、日本美術工藝館、滋賀縣立陶藝之森美術館與台灣新北市立鶯歌陶瓷博物館等收藏。

20 細胞繁殖的美學建構

堀香子

K.H.
Kyoko Hori, 1963-

堀香子

▶ 堀香子　呼氣的棲所　2001　37.5×36×36cm（長谷川直人攝影）

堀香子以半瓷土作泥條盤纏，在幾公分的盤纏後，她重新尋索下一段延展的靈感指向，完成後不上任何釉色或化妝土，展現充滿能量與空間流動的造形。

懷孕與產後的經驗對堀香子而言，是重新體驗自己身體內在與外在變化的重要過程，同時使她領悟到人類與生物時時刻刻處在奧妙變化的再造工程中，因而和宇宙自然取得生態上的平衡。以半瓷土創作的「細胞增殖」系列雖受到日本陶藝界的肯定，然而經由懷孕的體認，讓她於產後的創作更明顯強化與擴張「細胞增殖密度」的整體造形，作品的表現也趨向更繁複、卻更具流動性的詩意，讓觀者感受到靜謐與流瀉的空間。

堀香子幼年時最大的嗜好就是閱讀兒童插畫書，繪本的畫面加上輔助的文字帶給她極大的滿足，特別是文字的部分對她是充滿魔力的。文字在某一程度上似乎具有限制性，然而對喜愛想像與思考的人卻是充滿能量的，當閱讀到某些字句時，如同掌握了芝麻開門的關鍵字，這些文字瞬間轉換成開啟豐富想像世界的鑰匙。文字與想像力的遇合，是堀香子自小培育創作能量的重要基底之一。

出生於京都市左京區的堀香子，1988 年畢業於京都市立藝術大學美術研究所。她的父親堀飛寬是日本畫的畫家，祖父堀飛火野也是日本畫派畫家，一家三代都是京都市立藝術大學的校友，堀香子自小隨著長輩出入美術館看展覽，生長在這樣藝術味濃厚的環境，大學時自然而然選擇了藝術大學繪畫系就讀。然而堀香子的父親對當時任教老師的素質不滿意，勸阻她進入繪畫系，堀香子因而轉向三度空間的陶藝課程。當時大學的教授有藤平伸、鈴木治、栗木達介等人，堀回憶學校整體的學習氛圍開放而不拘束，其中藤平伸前輩更以自由的人文藝術家氣質廣為人知，他以充滿童趣意境的手法表現，作品充滿詩意發想的畫面。

◀◀ 堀香子　呼氣的棲所　2004　37×40×151cm（長谷川直人攝影）
◀ 堀香子　呼氣的棲所　2002　70×26×33cm（長谷川直人攝影）
▼ 堀香子　那一夜，一個充滿水的房間　1994　50×20×13cm（長谷川直人攝影）

　　堀香子表示，藤平伸常告訴學生要多觀察陶藝以外的世界，他通常不對學生作品作評論，只會告知「這個有趣」或「這個無趣」。京都這個禮數繁細如麻的古都，凡事以含蓄不做直述的表達方式為傳統禮數之一，「おもろい」（關西的說法）這個日文字內蘊著深奧的意涵，可能是「有創意的」、「豐富的」或是「有趣的」等多種意思，但藤平伸並沒有進一步評論，任由學生去思考與感受。大學自發自由的學習環境，還有藤平伸這位文人藝術家充滿詩意的創作氛圍，自然也在日後影響著堀香子。

　　「對造形的興趣遠勝過色彩」，這樣的創作基調自堀香子學生時代的作品就已顯露。1982 年還是大四學生時，她在粗陶土上鑲嵌瓷土，利用兩者土性的不同收縮比例，來處理瓷土因收縮被撕裂的自然感；而後發展以極簡造形命名的「明器」（陪葬品）

系列，類似牛角或水滴狀的
單純線條構成，塗上局部的
紅色化妝土，其發想原點來
自她父親所收藏的許多祕魯
古代陶器，堀的初期作品就
極少見到釉色的搭配；1989
年開始她更以半瓷土為主要
的材料，持續到現在，她將

瓷土混合信樂土找出最佳比例，調配出如月光含蓄光潔的土質，堀表示月光的光線來
自太陽光的反射，這樣背動反光的白，
正如同貝殼與骨的白，也是枯槁的
白或是生與死交接的白，這正是
她要表現的白度。

◀堀香子　等待降水的那一日　1998　47×36×33cm（長谷川直人攝影）
▲堀香子　等待降水的那一日　1998　46×36×32cm（長谷川直人攝影）
▼堀香子　絨毛膜　2004　29×22×32cm（長谷川直人攝影）
◀堀香子　呼氣的棲所　2001　29×26×33cm（長谷川直人攝影）

　　〈骨月〉一作以三階段連結，最上方類似一朵下垂的花朵，承載在一艘如船形的薄坯中，上述兩個部分則貼黏在一個可開啓的四方形長盒，整件作品僅有底部 1/3 做上色處理。堀香子說明，這件作品看似船隻的造形，於創作時其實並非以船這樣的具像物來發想，整件作品的構思，著重於當人的靈魂離開肉體時，被傳輸到另一個世界的畫面。藝評家外館和子則認為堀早期的作品，展露著超越時空感性的詩意，這個基點與藤平伸是相通的。簡言之，這段時期她的創作受到考古啓發、詩意構成，並在創作過程尋索故事性的引領。

　　堀香子於 1996 年創造「細胞增殖」系列，半瓷土所展露的既優美又流暢的造形受到矚目，藝術家自覺人類的身體與自然生物為了保持生存的平衡發展，故持續不斷地改變以作順應，正如細胞的繁殖。這系列純以半瓷土泥條盤纏，不上任何釉色或化妝土，以她向來強調的骨月白展現充滿能量與空間流動的造形。

　　2000 年因生產的經驗，堀香子此系列「細胞增殖密度」的造形，明顯地被強化與擴張。藝術家表示從懷孕至生產的過程，完全顛覆了她對自己身體的瞭解，十月懷胎與產後哺乳，更讓她感受到身體內部與外在的變化，這不是人類的意志所能掌握的。2007 年的作品開始出現螺旋的形體，堀表示螺旋體乃存在生活中的基本形體，如天空的雲朵、頭皮的渦漩或指紋等，她認為作品於最後階段檢驗造形時，無意間出現螺旋體形體，然而事實上，這個造形正是創作者與宇宙連結的臍帶，此造形於創作當下帶出藝術家精神的成長或擴張的能量。

　　堀香子表示她的作品無法用線條繪製出來，也沒法事先做出小模型，創作之初如同混沌之小宇宙，她必須全面啟動靈感搜尋器的雷達，在每次盤纏幾公分的泥條後，尋索下一步短距的靈感，同時保持基部適度的乾燥與接和部位的潮濕，作品重心的平

◀堀香子　螺旋之音　2010
　46×17×41cm（長谷川直
　人攝影）
▶堀香子　呼氣的棲所　2004
　62×31×103cm（長谷川直
　人攝影）

衡感也是當下必須考慮的，藝術家在創作中必須隨時以暫時的支柱支撐著作品，以保持整體的平衡，除非是作品完成的最後一刹那，不然是無法預知整體圖像。萬一繆思不來造訪時，堀香子就停止作陶而以閱讀取代，現代詩、生物學、形態學等都是她攝取靈感的對象，當她在文章中發現具有能量的字句時，就如同螺旋啓動的開始或像於麵粉中加入酵母，可帶領著她靈感的發想，讓想像力不斷地奔馳。

　　為保持作品有流暢的表現，藝術家不希望燒成後的作品上留有指紋，完成的土坯等待至半乾與全乾後，在此兩階段使用特別訂製的金屬刮刀，在表面作去除指紋的處理，因而得以事半功倍地掌握表層質感。由於作品乾燥後非常纖細脆弱，所以燒成時必須將整件土坯安置在細沙上，細沙纖膩地依作品的形體深陷得以貼合支撐，以一次氧化燒成。當筆者詢問她，整個創作過程比較具挑戰性的部分是什麼？她回答一開始

尋找關鍵字句，以做為故事發想的連結是一處關鍵，另一點則是作品的擺置與空間的關係考量，以水平或垂直的安裝來搭配展出的現場也是一個思考點。

外館和子表示，堀香子於創作時的整個過程如同行走在森林裡，文字是當時唯一的羅盤，作品視覺造形隨著文字引導而移動，一件件捏塑中的作品，在文字作為前鋒的帶領下，形體瞬間被掌握。外館認為堀香子的作品展露極為靜謐的質地，表面有如水的濕潤感。

2011 年春天時節，筆者在沒有任何門牌地址的京都，於九條細窄的巷弄中穿梭，根據堀香子提供的地圖尋訪她的住所。在並立傳統老屋與現代清水磚的兩層樓房的外牆，發現屋宅前掛著長谷川直人與堀香子的木製名牌[1]。訪談於傳統老屋二樓的餐桌展開，在樓梯口與

◀ 堀香子　絨毛膜　2005　24×20×9cm（長谷川直人攝影）
▶ 新北市立鶯歌陶瓷博物館舉行的2010年「台灣國際陶藝雙年展」會場，
　展出堀香子的作品。（王庭玫攝影）
▼ 堀香子　絨毛膜　2005　36×30×75cm（長谷川直人攝影）

餐廳的開放空間，擺置兩支大提琴與敞開的樂譜。當她引領筆者參觀這兩棟完全對立的、傳統與現代並立的住宅時，堀表示整個京都的建築正是傳統與現代的共存共生，言語神情中充滿京都人的自信驕傲。

　　堀香子的作品裡，同時展露靜謐流動的美感與纖細脆弱的提醒，或許這也適度反映出京都這個充滿文化魅力，處處講究細緻禮數的基底，其實背後卻涵蓋著難以讓外人深窺與侵擾或進一步親近的底蘊，是充滿靜謐的文化與視覺細膩饗宴，卻同時彰顯「可遠觀不可近玩」的美學。（本文圖片由堀香子提供）

註釋：

▎註1　長谷川直人為陶藝家，堀香子的先生，任京都市立大學美術系工藝科教授職。

大師叮嚀

　　不該對既定成規保持理所當然之心，應該勇於去質疑。

堀香子簡歷

　　堀香子（Kyoko Hori, 1963-）出生於京都市左京區的藝術世家。1988年畢業於京都市立藝術大學美術研究所，現為京都造形藝術大學講師。1996年創造了「細胞增殖」系列，以半瓷土展露既優美又流暢的造形受到矚目，2000年因生產的經驗，「細胞增殖密度」系列造形明顯地被強化與擴張，進一步展露骨月白半瓷土流動於空間的視覺美感，作品充滿詩意，即使題目亦如是。作品為滋賀縣立陶藝之森美術館、紐西蘭奧克蘭美術館、瑞典Röhsska美術館等收藏。

參考書目

《日本的陶瓷現代篇》第四卷。

Ronald A.,"Kuchta Araki versus The Romantic Spirit."

三浦弘子,〈荒木高子短評〉。

高橋亨,〈陶的空間〉。

木村重信,〈錯視空間的路徑〉。

林康夫作陶資料,年譜。

Suzuki Kanji,"The Meeting of Ceramics and Printed Matter: The Work of Mishima Kimiyo."

Yoshiaki Inui,《Ceramic Art of Contemporary / Vol. 16.》

Nakahara Yusuke,"The New Work of Mishima Kimiyo."

Hiroko Miura,"An interview With Kimiyo Mishima."

Akihiko Inoue,《The best selections of contemporary ceramics in Japan / Vol. 12.》

Yoshiaki Inui,"New Semiology of Clay and Fire: The Ceramics of Hiroaki Taimei Morino and Mutsuo Yanagihara."

Tetsuro Degawa (curator of Museum of Oriental Ceramics, Osaka),"The Condensation of Time and Expansion of Space in Contemporary Ceramics."

柳原睦夫,《陶 Vol. 55:柳原睦夫》

乾由明,〈柳原睦夫的世界〉,《器‧反器:陶藝家柳原睦夫 1995-2004》。

Matthew Kangas,"Ryoji Koie."

《地⇄人》,鯉江良二展覽畫冊,岐阜縣美術館。

Miura Hiroko,"The Destruction of 'Wheel Theory'"

Françoise de l'Epine, Setsuko Nagasawa

Roland Blattler,"Setsuko Nagasawa: Not Just Design."

Lorette Coe,"Wherever There's a Person, There's a Garden."

谷新,"Satoru Hoshino: Between Order and Chaos."

谷新,"Satoru Hoshino: On the Outside of Claywork."

星野曉,"Living and Making: Between the Body and Matter"

星野曉,"The Creative Process."

星野曉,"Energy of the Topos."

星野曉,"Baptism by the wave of muddy water."

三浦弘子、大槻倫子,〈深見陶治短評〉。

Giancarlo Bojani,"The Ceramic Art of Fukami"

金子賢治,"Logic of Formation by Slip Casting"

Kota Shino,"The Birth of Sueharu Fukami as a Modern Ceramic Artist"

Garth Clark,"Sueharu Fukami."

Rudolf Schnyder,"The best selections of contemporary ceramics in Japan"

Nicola Hodge and Libby Anson, The A-Z of Art: The World's Greatest and Most Popular Artists and Their Works

Derek Jones,《陶 Vol. 43:板橋廣美》。

Kazuko Todate,"Ceramics as Art: A Study of Ceramics as a Three-Dimensional Art Form"

"Leaders of Contemporary Japanese Ceramics: Exploring Techniques and Forms for the New Century",茨城縣陶藝美術館,2001。

Makiko Sakamoto," The Emerging Shape of Ceramics, Hints of the Future" ,兵庫陶藝美術館,2006。

"The Expression and the Potential in Contemporary Ceramics," Aichi Prefectural Ceramic Museum, 1996.

Kenji Kaneko,"Kakomitotte Mederu: Stories in Succession."

Todate Kazuko,"Contemporary Master Ceramics of Western Japan."

マルテル坂本牧子，〈陶藝的現在與未來 Ceramic NOW+〉，兵庫陶藝美術館。

Yoshiaki Inui, "Fire and the Wheel: The Recent Works of Kazuhiko Miwa."

"Fissures and Form from Within."

"The Now in Japanese Ceramics: Messages from Artists in Kyoto."

Yo Akiyama, "Statement."

大槻倫子，〈秋山陽的作品〉。

三浦弘子、大槻倫子，〈清水六兵衛短評〉。

金子賢治，"From Clay to Ceramic: A Process for the 1990s"

中原佑介，〈清水的空間造形〉

谷新，〈清水與圓圈的開放展示空間〉

乾由明，〈陶藝的現在：京都藝術家的訊息〉

Todate Kazuko, "The Expressive Power of Ceramics: Shigematsu Ayumi's Logic of the Hands."

Hiroko Miura, "Feeling With Bones, Life Forms Between Beauty and Ugliness."

Todate Kazuko, "Contemporary Master Ceramists of Western Japan," Ibaraki Ceramic Art Museum.

Kenji Kaneko, "Form in Mind: Etsuko Tashima."

Hiroko Miura, "Soaring Voices -Contemporary Japanese Women Ceramic Artists."

唐澤昌宏，〈杉浦康益的存在証明：從陶岩群像到陶的博物誌〉

樋田豊郎，〈杉浦康益的迷宮〉

外館和子，〈詩的動態形式：堀香子的陶藝〉

Fuji Hiroyuki, "A Singular Ceramic Artist"

藝評家簡介

木村重信　美術評論家，曾擔任國立國際美術館館長與兵庫縣立美術館館長，大阪大學與京都市立藝術大學名譽教授

乾 由 明　美術評論家、京都大學名譽教授，現任日本兵庫陶藝美術館館長

高 橋 亨　美術評論家、大阪藝術大学名譽教授

谷　新　美術評論家

金子賢治　美術評論家、現任茨城縣陶藝美術館館長

唐澤昌宏　東京國立近代美術館主任研究官

外館和子　美術評論家、前茨城縣美術館策展組主任

三浦弘子　現任滋賀縣立陶藝之森美術館策展人

大槻倫子　現任滋賀縣立陶藝之森美術館策展人

マルテル坂本牧子　現任兵庫陶藝美術館策展人

感謝

誠摯感謝以下人士的協助讓本書得以順利出版：

宮本ルリ子，三浦弘子，大槻倫子，マルテル坂本牧子，滋賀縣立陶藝之森美術館、東京國立近代美術館、カサハラ画廊株式會社；何政廣社長，王庭玫總編，謝汝萱編輯，游冉琪館長，莊秀玲小姐，魯宓先生，顧幼遠小姐，《陶藝雜誌 Ceramic Art》。

國家圖書館出版品預行編目資料

陶人・陶觀：日本當代陶藝名人集
Ceramic Vision:Interviews with 20 Japanese
Ceramic Artists 邵婷如 Ting-Ju SHAO／著.
--初版. -- 臺北市：藝術家，2011.11
224面；17×24公分.--

ISBN 978-986-282-041-4（平裝）

1.藝術家 2.陶瓷工藝 3.傳記
4.訪談 5.日本

938.09931 100019893

陶人・陶觀
日本當代陶藝名人集
Ceramic Vision: Interviews with 20 Japanese Ceramic Artists

邵婷如／著

發 行 人　何政廣
主　　編　王庭玫
編　　輯　謝汝萱
日文翻譯　張振豐
美　　編　張紓嘉
封面設計　曾小芬
出 版 者　藝術家出版社
　　　　　台北市重慶南路一段147號6樓
　　　　　Email：artvenue@seed.net.tw
　　　　　TEL：(02) 2371-9692～3
　　　　　FAX：(02) 2331-7096
郵政劃撥　01044798 藝術家雜誌社帳戶
總 經 銷　時報文化出版企業股份有限公司
　　　　　新北市中和區連城路134巷16號
　　　　　TEL：(02) 2306-6842
南區代理　台南市西門路一段223巷10弄26號
　　　　　TEL：(06) 261-7268
　　　　　FAX：(06) 263-7698
製版印刷　新豪華彩色製版印刷股份有限公司
初　　版　2011年11月
定　　價　新台幣380元
I S B N　978-986-282-041-4